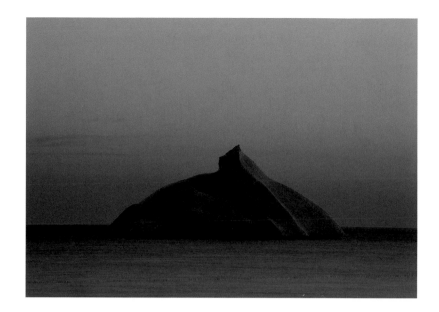

THE CANADIAN LANDSCAPE

LE PAYSAGE CANADIEN

J.A. Kraulis

FIREFLY BOOKS

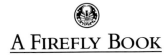

A FIREFLY BOOK

Published by/Publié par Firefly Books Ltd. 2001

First Printing/Première impression 2001

U.S. Cataloging-in-Publication Data
(Library of Congress Standards)

Kraulis, J.A., 1949 –
 The Canadian landscape = Le paysage canadien / text and photos by J.A. Kraulis :
[translated by] Marie-Josée Brière. – 1st ed.
[160] p. ; col. ill. : cm.
Text in English and French.
Includes index.
Summary : More than 125 photographs of the varying Canadian landscape, with commentary.
ISBN 1-55209-591-6
1. Canada – Pictorial works. 2. Landscape photography – Canada – Pictorial works.
I. Brière, Marie-Josée. II. Title. III. Title: Le paysage canadien.
779/.36/ 0971 21 2001

Published in the United States in 2001 by/Publié aux États-Unis en 2001 par :
Firefly Books (U.S.) Inc.
P.O. Box 1338, Ellicott Station
Buffalo, New York 14205

Produced by/Production de :
Bookmakers Press Inc.
12 Pine Street
Kingston, Ontario K7K 1W1
(613) 549-4347
tcread@sympatico.ca

Design by/Conception graphique de :
Janice McLean

Printed and bound in Canada by/Imprimé et relié au Canada par :
Friesens
Altona, Manitoba

Front cover/En couverture : Twillingate (Nfld./T.-N.)
Back cover/En quatrième de couverture : Coast Mountains (B.C.)/La chaine Côtière (C.-B.)

National Library of Canada Cataloguing in Publication Data

Kraulis, J.A., 1949 –
 The Canadian landscape = Le paysage canadien

Text in English and French.
Includes index.
ISBN 1-55209-591-6

1. Canada – Pictorial works. I. Brière, Marie-Josée. II. Title. III. Title: Le paysage canadien.

FC59.K72 2001 917.1'0022'2 C2001-930455-2E
F1017.K72 2001

Données de catalogage avant publication de la Bibliothèque nationale du Canada

Kraulis, J.A., 1949 –
 The Canadian landscape = Le paysage canadien

Texte en anglais et en français.
Comprend un index.
ISBN 1-55209-591-6

1. Canada – Ouvrages illustrés. I. Brière, Marie-Josée. II. Titre. III. Titre : Le paysage canadien.

FC59.K72 2001 917.1'0022'2 C2001-930455-2F
F1017.K72 2001

Published in Canada in 2001 by/Publié au Canada en 2001 par :
Firefly Books Ltd.
3680 Victoria Park Avenue
Willowdale, Ontario M2H 3K1

The Publisher acknowledges the financial support of the Government of Canada through the Book Publishing Industry Development Program for its publishing activities.

L'éditeur reconnaît la participation financière du gouvernement du Canada par l'entremise du Programme d'aide au développement de l'industrie de l'édition pour ses activités d'édition.

For Anna and Theo

Pour Anna et Theo

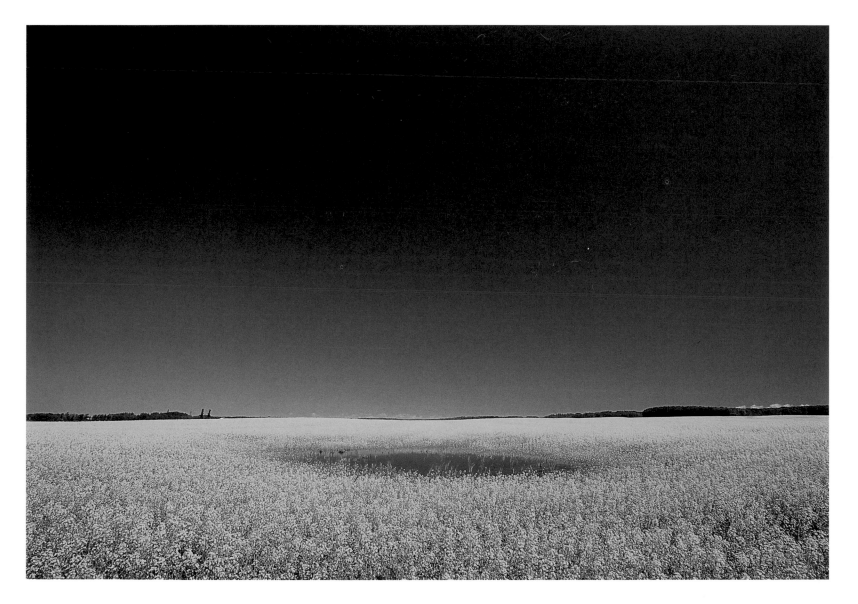

Canola field near Russell, Manitoba
Champ de canola près de Russell (Manitoba)

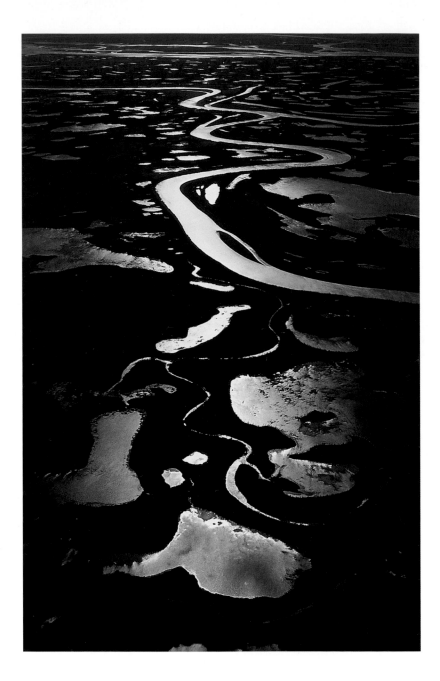

A maze of many hundreds of lakes, ponds and blind streams interwoven with numerous central channels, the Mackenzie Delta in the Northwest Territories covers an area larger than Cape Breton Island.

Le delta du Mackenzie, dans les Territoires du Nord-Ouest, véritable labyrinthe formé de centaines de lacs, d'étangs et de ruisseaux morts entrecoupés de nombreux chenaux, couvre une superficie plus grande que l'île du Cap-Breton.

Acknowledgements

The fun part of doing a book such as this is in collecting the raw materials. The harder part is then in designing and building it, and for that, the credit and my gratitude go to art director Janice McLean and to Tracy Read and Susan Dickinson of Bookmakers Press. I would also like to express my thanks to publisher Lionel Koffler of Firefly Books and to translator Marie-Josée Brière for her attentive and sensitive work.

With only one exception, all the aerial photography in this book was created in partnership with my longtime friend Bo Curtis, who flew the plane and deserves the greater half of the credit for the photographs that appear on pages 6, 29, 47, 53, 55, 59, 65, 70, 71, 78, 79, 81, 146, 147, 148, 164 and 165.

But for good fortune in my career in photography, I would have no book. And but for the support of two extraordinary people, I would have no such career. It was launched by Mel Hurtig, who published my first books, and has been sustained for the past two decades by Steve Pigeon and his wonderful staff at Masterfile.

What is a book for, if it doesn't contain a big part of one's life? Family and friends, many of whom were with me when most of these photographs were taken, are everywhere present in the book, just out of view. Space limitations and the fear that I might leave someone out prevent me from naming any of them except for one. With me always is my wife, Linda.

Remerciements

Ce qu'il y a d'amusant, quand on prépare un ouvrage comme celui-ci, c'est d'amasser la matière première. Le plus difficile est ensuite de mettre tous les morceaux en place, ce dont se sont acquittées la directrice artistique Janice McLean, ainsi que Tracy Read et Susan Dickinson, de Bookmakers Press. Je les en remercie, de même que l'éditeur de Firefly Books, Lionel Koffler, et la traductrice, Marie-Josée Brière, pour son travail intelligent et minutieux.

À une seule exception près, toutes les photographies aériennes présentées dans ce livre ont été réalisées en collaboration avec mon ami de toujours, Bo Curtis, qui était aux commandes de l'avion et à qui revient pour une bonne moitié la paternité des images figurant aux pages 6, 29, 47, 53, 55, 59, 65, 70, 71, 78, 79, 81, 146, 147, 148, 164 et 165.

Ce livre n'aurait pas vu le jour si je n'avais pas eu autant de chance dans ma carrière de photographe. Et cette carrière n'aurait jamais existé sans l'appui de deux personnes extraordinaires : Mel Hurtig, qui l'a lancée en publiant mes premiers livres, et Steve Pigeon, qui la soutient depuis vingt ans avec le personnel exceptionnel de Masterfile.

Mais que serait un livre s'il ne reflétait pas dans une large mesure la vie de son auteur? Ma famille et mes amis, qui étaient souvent à mes côtés quand les photos ont été prises, sont partout présents dans les pages qui suivent, juste en dehors du champ de l'appareil. Parce que l'espace me manque et que j'aurais peur d'en oublier, je n'en nommerai aucun – sauf une seule personne : ma femme Linda qui, où qu'elle soit, m'accompagne partout où je vais.

The Canadian Landscape

Perhaps it is just my imagination. But if I were blindfolded and transported across many time zones to a place I didn't recognize, I believe I would know whether I was in Canada or not. There might be clues in the air: in the scent of spruce; in a breeze off cool water, fresh or salty; or in a north wind, the breath of winter in waiting. The hints might be more subtle and profound: in the lay of the land, pressed into the stone beneath it all. Maybe it would be just an intuition, some resonance between the place and the obscure blended experience that is one's subconscious.

Certainly, there are places in other countries that could fool me. Nevertheless, whether one can see it, smell it or sense it in some ineffable way, there is a distinct "Canadian landscape." It is not something in the imagination—it is as firm and real as bare bedrock.

There is not, in the same way, an "American landscape"; rather, there are many. For example, apart from the fact that they exist on the same continental plate, nothing physically connects Mount Saint Helens with the Great Smoky Mountains, or the Grand Canyon with the Everglades. By contrast, Canada has as great a diversity of physical features, but most, in some way or another, bear the same single, forceful imprint. Nearly all were moulded by the glacial might of the ice ages. With the exception of a few small pockets and strips and a portion of northern Yukon, the entire landscape of the second largest country in the world emerged out of the icecap of a northern Antarctica, in the geological equivalent of a single moment in time. Culturally, the United States has been described as a melting pot, Canada as a mosaic. In their physical geography, the exact opposite is true.

The landlocked freshwater "fjords" of Gros Morne and the saltwater fjords of British Columbia; the St. Lawrence Lowlands and the Fraser Valley; Niagara Falls and the Bay of Fundy; the potholes of the prairies and the string bogs of Labrador and northern Quebec; cliffs on Baffin Island and cliffs along the Saguenay River; Lake Superior and Great Bear Lake—all of these and many more are united through a common birth.

No place has prompted me to contemplate this more than the Thirty Thousand Islands of Georgian Bay, the largest freshwater archipelago on Earth and one of the finest places anywhere for exploring by sea kayak. They are a small part, pepper flakes really, of the North American craton, the original continent before the rest was all cobbled together in the course of various tectonic collisions. This is the Precambrian Shield, most of which is in Canada and which spans such a large portion of the country that it is also known as the Canadian Shield. The rock is unimaginably old, formed one to two billion years ago on an alien Earth, when the planet had no life on land and very little oxygen in the atmosphere. But the landscape itself is unbelievably young—100,000 times younger than the granite out of which it is built.

Here, you can almost taste and feel the last Ice Age. Centuries of rain and snow have diluted the original Great Lakes by half, many times over, but as water mixes with water thoroughly, every cup dipped into Georgian Bay would contain, in some small part, meltwater from the ice that created it. Meanwhile, the shores of smooth, glacier-polished stone are rising underfoot—several centimetres during a human lifetime—as the land measurably rebounds from an immense and recent burden.

From the air, the same geography presents an endless maze of fragments of land and channels of water, and one can well appreciate that the name "Thirty Thousand Islands" is, in fact, a serious understatement. Counting the smallest islands, there are three times as many. Once, while flying over the area, I wondered what it would have been like to witness the same scene during the last Ice Age. It was a shock to realize that from our 2,000-foot height, my pilot and I would have been able to see nothing. Four-fifths of the thickness of the icecap would have still been above us.

That much I could comprehend, for a similar depth and extent of ice remains today over the South Pole. It is not so much the space occupied

Fresh with the first flush of chlorophyll, a forested hillside west of Antigonish,
Nova Scotia, is at its peak springtime green.

Égayé par la montée de la chlorophylle, un coteau boisé à l'ouest d'Antigonish,
en Nouvelle-Écosse, se pare d'une fraîche verdure printanière.

by the last Ice Age that challenged my sense and reason but its place in time. We were in the midst of a photo flight from Victoria to Newfoundland, a journey of several days in our single-engine aircraft, and one of those time-converted-to-distance scales came to mind. Assuming that we would have to complete the entire trip across the country in order to go back in time far enough to see a T. Rex, how far, by comparison, would we have to fly to see the last continental ice sheets? The calculated answer was startling: We would slam into the Ice Age before clearing the end of the runway at our journey's very beginning.

Measured another way, imagine one year compressed into one second. By that formula, the dinosaurs became extinct more than two years ago, but the last Pleistocene advance reached its maximum extent only five hours ago, and less than two hours ago, a large remnant of the Laurentide Ice Sheet still covered northern Quebec.

In real time, the last Ice Age peaked a mere 18,000 years ago, at about the same time the cave paintings in Lascaux, France, were created. Thus there exist drawings that are significantly older than Prince Edward Island, older than the vast boreal forest, older than all the three million lakes spattered across the length and breadth of Canada, nearly every single one in a basin of glacial origin.

We have been making drawings since before written history, the better to grasp all our varied domains. Later, with maps, we began to draw entire countries, measured but unseen, until photographs from space showed us the real counterparts of these abstract outlines of the land. It would not be difficult to imagine a different chronology for civilization, to imagine spacecraft photographing the contours of the continents just 18,000 years earlier instead of now.

The "bottom" half of North America would appear then much the same as it does today, with only a slightly different coastline in low areas like Florida because of lower sea levels. But there would be no recognizable Canada. The view from space would show nothing of Hudson Bay, none of the familiar profiles of Quebec or Atlantic Canada, no Arctic Archipelago, no Great Lakes coastline, no British Columbia coast ragged with its islands in a web of inlets and passages. There would be no lakes, no forests, no grasslands, very little arctic tundra and only the tops of the highest mountains in an otherwise vast, featureless plain of pure white, the thin coating of snow on accumulated ice up to several kilometres thick.

Moreover, the edges of the ice sheets would be seen to approximate the present-day political border between Canada and the United States, running very close to the 49th latitude from the Pacific to North Dakota, reaching farther below the boundary south of the Great Lakes but staying roughly parallel to the outline of southern Ontario and turning north again. The ice sheets wouldn't even cross the Alaska-Yukon line for much of its length; the view from space would show most of Alaska, largely the northern two-thirds, as ice-free.

In North America, the geography that emerged out of the Ice Age and the geography of Canada are, for the most part, one and the same. Before there was a Canada, there was a "Canadian landscape." And long after the political borders of all present-day nations have changed and the languages we now speak are extinct, there will still be a "Canadian landscape."

It is only through science of the most recent kind that we have come to understand the true origins of landscapes. But knowledge changes perception, and when I travel and photograph across Canada, I cannot help reflecting upon the way it once was, not so long ago. The icecap would have been awe-inspiring in its vastness and simplicity: on the ground, pure white, without even the wrinkles of an ocean; in the sky, blue silence. And that was all, for spans of thousands of kilometres.

Now, the icefields and glaciers that remain occupy only a few high corners of a land rich with life and vivid with colour: the deep green of rainforest on Vancouver Island; the intense yellow and the pastel blue of prairie quarter sections planted with canola and flax; the red and orange of autumn maples in Quebec and Ontario. In the scale of geological time, it all emerged with such breathtaking suddenness. Another time comparison comes to mind: If the 4.5-billion-year history of Earth were condensed into a single 24-hour day, then the last ice sheets began to melt and the Canadian landscape appeared all within the last one-third of a second. From Antarctica to Eden, in the blink of an eye.

J.A. Kraulis, Summer 2001

Le paysage canadien

C'est peut-être le fruit de mon imagination. Mais il me semble que, si l'on me bandait les yeux et qu'on me faisait franchir plusieurs fuseaux horaires pour m'emmener dans un endroit inconnu, je saurais tout de suite si je me trouve au Canada. Peut-être grâce à des indices flottant dans l'air du temps – dans le parfum des épinettes, dans la brise s'élevant d'un plan d'eau (fraîche ou salée, mais certainement froide!), dans le vent du nord annonciateur de l'hiver – ou grâce à des caractéristiques plus profondes comme la configuration du terrain, imprimée dans le roc sur lequel il repose. Peut-être aussi par simple intuition, fondée sur la résonance entre le lieu et l'obscure expérience composite qui constitue le subconscient. Et il existe certainement, ailleurs dans le monde, des endroits où je pourrais me croire au Canada.

Néanmoins, qu'on le voie, qu'on le respire ou qu'on le ressente par d'autres voies ineffables, il existe bel et bien un « paysage canadien » distinct. Il n'est pas imaginaire; il est aussi solide, aussi réel que le roc.

Pourtant, il n'existe pas de « paysage américain » comme tel; il n'y a aux États-Unis que « des paysages », innombrables et variés. Par exemple, le seul lien physique qui unit le mont Saint Helens aux Great Smoky Mountains, ou le Grand Canyon aux Everglades, c'est le fait qu'ils se trouvent sur la même plaque continentale. Le Canada, en revanche, présente des attraits physiques très diversifiés, mais à peu près tous marqués d'une manière ou d'une autre par la même empreinte profonde, modelés par la formidable puissance des différents âges glaciaires. À l'exception de quelques petites poches isolées et d'une portion du nord du Yukon, tout le paysage du deuxième pays au monde en superficie s'est dégagé d'une immense calotte glaciaire – vaste Antarctique au nord de la planète, transformé sur une très courte période à l'échelle géologique. Sur le plan culturel, on a décrit les États-Unis comme un creuset et le Canada comme une mosaïque; sur le plan de la géographie physique, c'est exactement le contraire.

Les fjords intérieurs d'eau douce du Gros-Morne et les fjords d'eau salée de Colombie-Britannique, les basses-terres du Saint-Laurent et la vallée du Fraser, les chutes Niagara et la baie de Fundy, les cuvettes des Prairies et les tourbières du Labrador et du nord du Québec, les escarpements de l'île de Baffin et les falaises du Saguenay, le lac Supérieur et le Grand lac de l'Ours : tous ces éléments du paysage – et bien d'autres encore – sont unis par une naissance commune.

Cette impression n'est nulle part aussi forte que dans les Trente Mille Îles de la baie Georgienne, le plus grand archipel en eau douce au monde et l'un des plus beaux endroits du globe à explorer en kayak de mer. Ces îles ne sont que des miettes infimes – de minuscules grains de poivre – du craton nord-américain, le continent originel antérieur aux formations nées des aléas des collisions tectoniques. Nous sommes ici sur le Bouclier précambrien, dont la majeure partie se trouve au Canada et qui en couvre une telle superficie qu'il porte aussi le nom de Bouclier canadien. Il est fait de roc formé dans la nuit des temps, il y a un à deux milliards d'années, sur une Terre qui ne ressemblait en rien à celle d'aujourd'hui puisqu'on n'y trouvait aucune vie terrestre et très peu d'oxygène dans l'atmosphère. Mais le paysage lui-même est incroyablement jeune – 100 000 fois plus que le granit dont il est façonné.

Dans ces îles, on peut presque sentir – et même goûter – le passage de la dernière glaciation. Des siècles de pluie et de neige ont considérablement dilué les Grands Lacs originels au fil des siècles, mais comme l'eau se mêle parfaitement à l'eau, chaque tasse puisée dans la baie Georgienne contient, du moins en quantités microscopiques, de l'eau de fonte de la glace qui lui a donné naissance. En même temps, les berges de pierre lisse, polie par les glaciers, se soulèvent sous nos pieds – de plusieurs centimètres dans le cours d'une vie humaine –, comme si le sol se libérait ainsi d'un immense poids.

Vue des airs, cette région présente un labyrinthe complexe de fragments terrestres et de canaux aquatiques, et il apparaît clairement que le nom de « Trente Mille Îles » est en fait très en-deçà de la vérité. En comptant les plus petites de ces îles, il y en a en réalité trois fois plus. Un jour que je survolais le secteur, je me suis demandé à quoi devait ressembler cette scène pendant la dernière période glaciaire. Je me suis rendu compte avec étonnement que, de l'altitude de 2 000 pieds où nous nous trouvions, mon pilote et moi, nous n'aurions rien vu du

tout. Les quatre cinquièmes de l'épaisseur de la calotte polaire se seraient trouvés au-dessus de nous.

C'est une notion assez facile à saisir, puisqu'il reste encore une couche de glace aussi vaste et aussi épaisse au pôle Sud. Ce qui m'a paru tellement incroyable, ce n'est pas tant l'ampleur de la dernière glaciation dans l'espace, mais sa place dans le temps. Nous étions ce jour-là en tournée de Victoria à Terre-Neuve pour faire des photos – un périple de plusieurs jours dans notre petit monomoteur –, et je me suis demandé comment cette durée et cette distance pouvaient se comparer à celles de la dernière ère glaciaire. En supposant que nous devions faire tout le voyage d'un bout à l'autre du pays afin de remonter assez loin dans le temps pour voir un tyrannosaure, quelle distance devrions-nous parcourir, proportionnellement parlant, pour retrouver les dernières plaques de glace continentale? La réponse était à peine croyable : nous nous serions retrouvés à l'âge glaciaire avant même d'avoir quitté la piste au tout début de notre voyage!

Pour faire le calcul autrement, imaginons qu'une année soit comprimée en une seconde. Sur cette échelle, l'extinction des dinosaures se serait produite il y a deux ans, mais la dernière avancée du Pléistocène aurait atteint son étendue maximum il y a cinq heures seulement, et le nord du Québec aurait encore été recouvert d'un vaste fragment de l'Inlandsis laurentien il y a deux heures à peine.

En temps réel, la dernière glaciation a atteint son apogée il y a seulement 18 000 ans, à peu près à l'époque où ont été créées les peintures rupestres de Lascaux, en France. Il existe donc de par le monde des dessins sensiblement plus vieux que l'Île-du-Prince-Édouard, plus vieux que la vaste forêt boréale, plus vieux que les trois millions de lacs qui sont semés sur toute la longueur et la largeur du Canada et qui se trouvent presque tous dans un bassin d'origine glaciaire.

Nous avons commencé à dessiner avant le début de l'histoire écrite, pour essayer de décrire ce qui se passait autour de nous. Plus tard, avec les cartes géographiques, nous avons cherché à tracer les contours de pays entiers – mesurés, mais inexplorés – jusqu'à ce que les photographies de l'espace nous montrent le véritable visage auquel correspondaient ces descriptions abstraites de notre Terre. Il ne serait pas difficile d'envisager une chronologie différente pour la civilisation et d'imaginer que des vaisseaux spatiaux auraient pu photographier les contours des continents il y a 18 000 ans, plutôt que maintenant.

La partie sud de l'Amérique du Nord apparaîtrait à peu près sous les mêmes traits qu'aujourd'hui, quoique le littoral en serait légèrement différent dans les régions basses comme la Floride parce que le niveau de la mer était alors moins élevé. Mais le Canada ne serait pas reconnaissable. La vue de l'espace ne montrerait rien de la baie d'Hudson, rien des formes familières du Québec et des provinces de l'Atlantique, rien de l'archipel arctique ni des rives des Grands Lacs, rien de la côte déchiquetée de la Colombie-Britannique et de ses îles innombrables dans un dédale de passages et de bras de mer. On n'y verrait pas de lacs, pas de forêts, pas de pâturages, très peu de toundra arctique et seulement quelques sommets des plus hautes montagnes, dans l'étendue vaste et nue, d'un blanc immaculé, formée par la mince couche de neige recouvrant la glace accumulée sur des kilomètres d'épaisseur.

De plus, les pourtours de la nappe glaciaire correspondaient à peu près à la frontière politique actuelle séparant le Canada des États-Unis, tout près du 49e parallèle entre le Pacifique et le Dakota du Nord, un peu plus bas au sud des Grands Lacs, suivant à peu près la limite du sud de l'Ontario, puis remontant vers le nord. Et cette couverture de glace n'empiéterait pas beaucoup sur la frontière Alaska-Yukon, puisqu'elle épargnerait une bonne partie de l'Alaska, soit à peu près les deux tiers les plus au nord.

En Amérique du Nord, la géographie créée par la glaciation correspond à toutes fins utiles à la configuration du Canada. Avant même qu'il y ait un Canada, il existait un « paysage canadien ». Et longtemps après que les frontières politiques des nations actuelles auront changé et que les langues que nous parlons aujourd'hui seront éteintes, il restera toujours un « paysage canadien ».

C'est seulement grâce aux progrès scientifiques les plus récents que nous avons véritablement compris les origines des paysages. Et puisque la connaissance modifie les perceptions, je ne peux pas m'empêcher de penser, quand je parcours le Canada pour le photographier, à l'apparence qu'il avait encore il n'y a pas si longtemps. La calotte glaciaire devait être impressionnante dans son immensité et sa simplicité. Sur le sol, du blanc pur, pas même troublé par les rides de l'océan. Et dans le ciel, un silence bleu. Rien de plus, sur des milliers de kilomètres.

Les champs de glace et les glaciers qui subsistent aujourd'hui n'occupent plus que quelques sommets, sur un territoire grouillant de vie et débordant de couleurs : le vert sombre de la forêt pluviale, dans l'île de Vancouver; le jaune vif et le bleu pastel des quarts de section des Prairies, où poussent le lin et le canola; le rouge et l'orangé des érables à l'automne, au Québec et en Ontario. À l'échelle du temps géologique, tout cela a surgi avec une étonnante rapidité. Ce qui appelle une autre comparaison : si nous pouvions condenser les 4,5 milliards d'années de l'histoire terrestre en une seule journée de 24 heures, les dernières nappes glaciaires auraient commencé à fondre – et à laisser apparaître le paysage canadien – il y a un tiers de seconde. Nous serions passés de l'Antarctique à l'Éden en un clin d'oeil.

J.A. Kraulis, été 2001

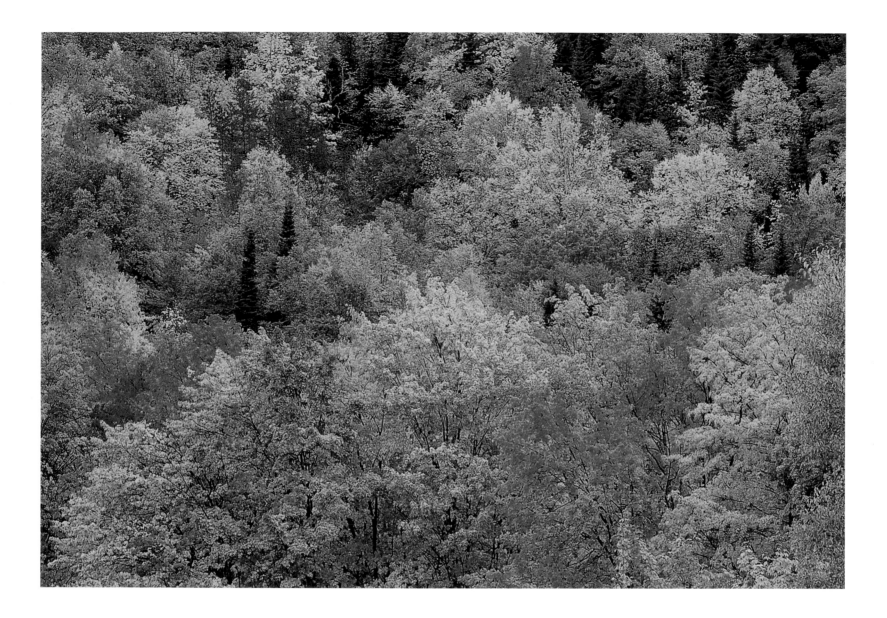

Chlorophyll, the chemical responsible for photosynthesis, is the first to wane
in autumn, allowing other pigments in the leaves to create the vibrant fall colours
seen here near Petite-Vallée, Gaspé.

La chlorophylle, responsable de la photosynthèse, est la première substance
chimique à s'épuiser, permettant aux autres pigments contenus dans les
feuilles de créer les éclatantes couleurs automnales captées ici près de
Petite-Vallée, en Gaspésie.

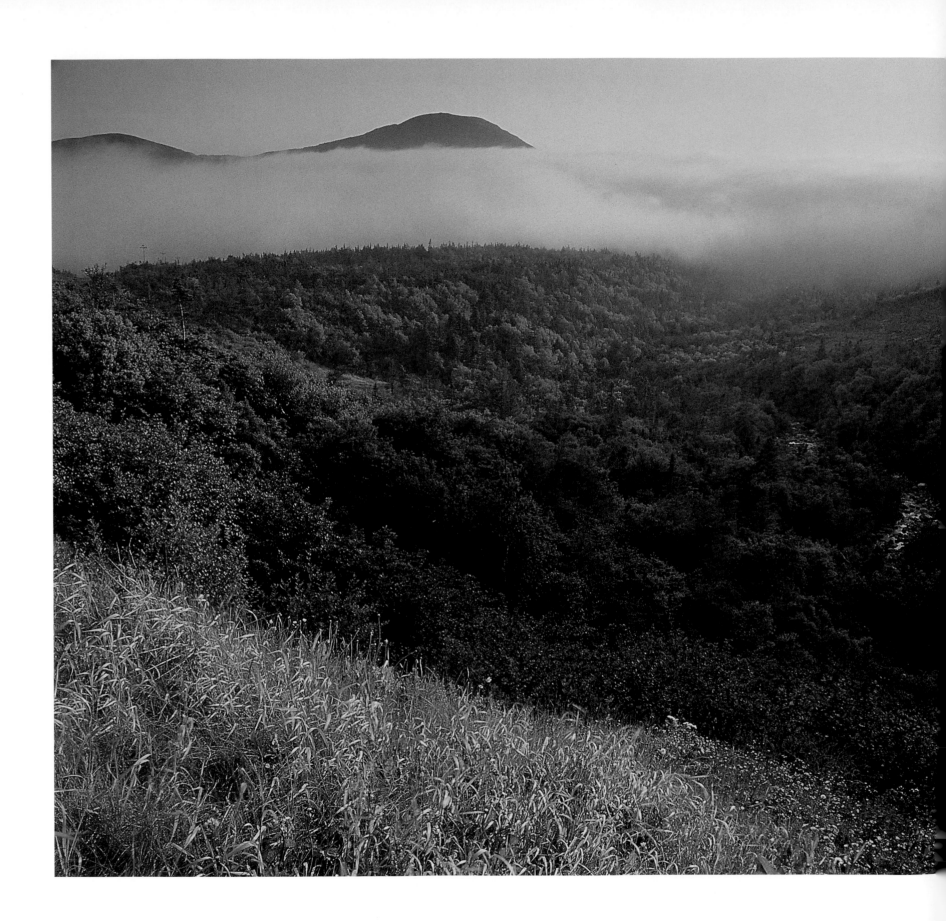

In Newfoundland, the cold sea often creates dramatically different weather conditions just a few hundred metres apart. Here, on a sunny evening in most of Gros Morne National Park, left, mist moving in from the Gulf of St. Lawrence obscures the village of Trout River, which is experiencing damp, dark fog. Clear light at sunset from Idaho Peak, near New Denver, British Columbia, above, was mixed with local thunderstorms, such as the one on page 145, photographed from the same spot within the hour.

À Terre-Neuve, à cause de l'eau froide de la mer, les conditions météorologiques changent souvent du tout en tout en quelques centaines de mètres. À gauche, le brouillard montant du golfe du Saint-Laurent enveloppe le village de Trout River d'un manteau sombre et humide, tandis que la majeure partie du parc national du Gros-Morne, à Terre-Neuve, profite d'une belle soirée d'été. Ci-dessus, la lumière vive du soleil couchant, dans ce paysage vu du mont Idaho, près de New Denver, en Colombie-Britannique, est ponctuée d'orages locaux comme celui qu'on voit à la page 145, photographié du même endroit moins d'une heure plus tard.

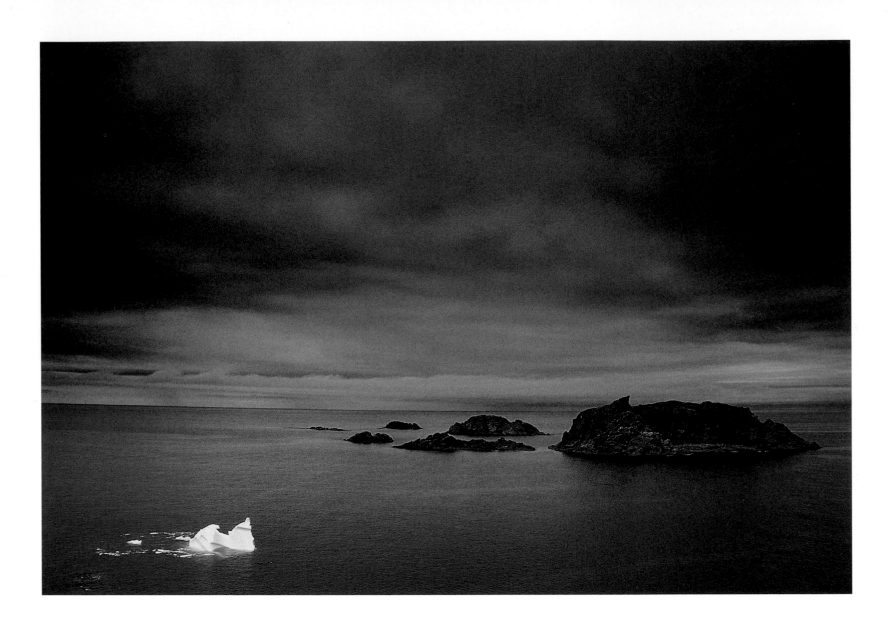

Not calved in Canadian waters, these icebergs off North Twillingate Island, Newfoundland, speak to the origin of almost every Canadian landscape. The Greenland icecap from whence they came is what remains of greater ice sheets that virtually covered Canada less than 200 centuries ago. Just moments before the photograph above was taken, the iceberg rolled and cracked, precipitating the ring of smaller ice chunks into the water. The iceberg in the photograph at right is the same one that appears on page 158 and on the front cover of this book but viewed from the opposite direction.

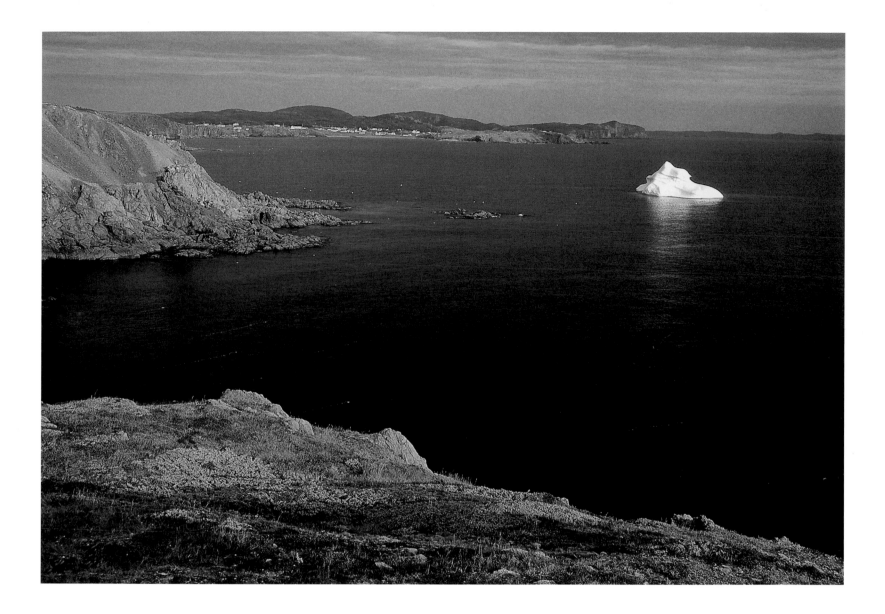

Ces icebergs au large de l'île North Twillingate, à Terre-Neuve, ne sont pas
nés dans les eaux canadiennes, mais ils n'en évoquent pas moins l'origine de
la vaste majorité des paysages canadiens. Le champ de glace dont ils se sont
détachés, au Groenland, est en effet le reliquat de plaques plus grandes qui
couvraient la presque totalité du Canada il y a moins de 200 siècles. Quelques
minutes avant que la photo de gauche ne soit prise, l'iceberg a basculé et s'est
fendu, précipitant la chute des petits morceaux de glace visibles dans l'eau.
L'iceberg visible ci-dessus apparaît aussi à la page 158 et sur la page couverture,
vu de la direction opposée.

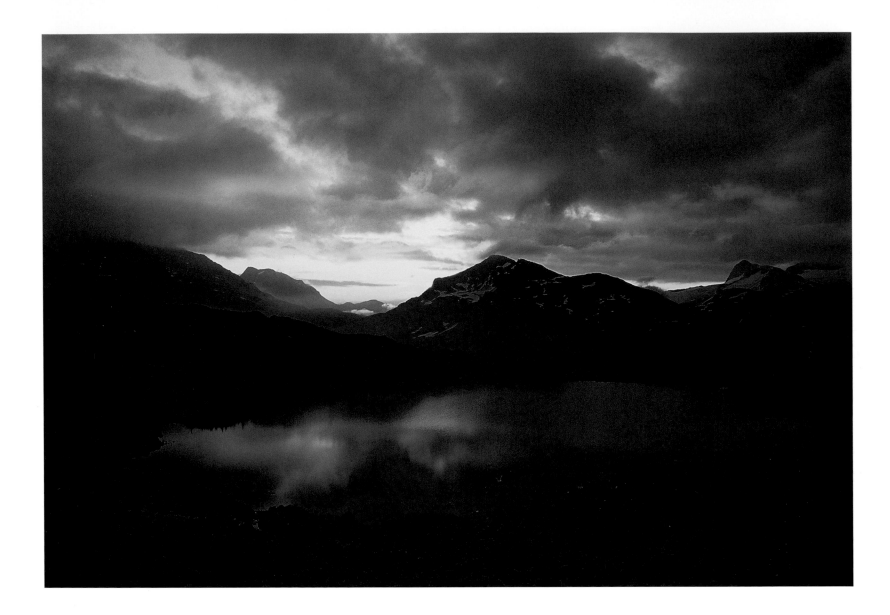

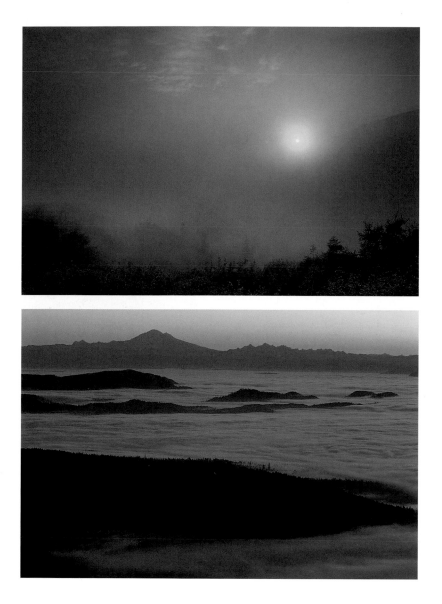

The sun shines through the edge of sea fog rolling in from the Gulf of St. Lawrence at Trout River, Newfoundland, top left, and sunrise breaks at Iceberg Lake in British Columbia's Coast Mountains, far left. At dawn on a February morning, fog cloaks the sea around the Gulf Islands in all directions from Mount Bruce, Salt Spring Island, British Columbia, bottom left.

Le soleil illumine les contours d'un banc de brouillard arrivant du golfe du Saint-Laurent pour envelopper Trout River, à Terre-Neuve, en haut à gauche, et se lève sur le lac Iceberg, dans la chaîne Côtière de Colombie-Britannique, à l'extrême gauche. À l'aube d'une journée de février, sur cette photo prise du mont Bruce, dans l'île Salt Spring, en Colombie-Britannique, en bas à gauche, le brouillard marin encercle les îles Gulf.

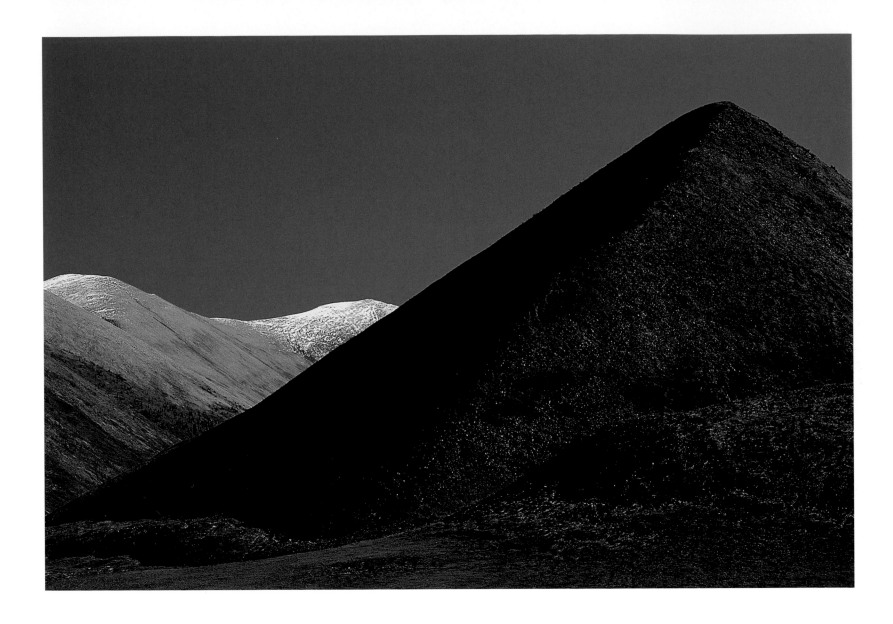

The landscape is nearly treeless, above, where the Dempster Highway crosses the Ogilvie Mountains, Yukon, not because of its slightly elevated altitude but because it is so far north. The last of the morning fog lingers near the entrance to Western Brook Pond, right, the greatest of several landlocked "fjords" in Gros Morne National Park, Newfoundland, where vertical cliffs reach more than 600 metres above and 150 metres below the lake surface.

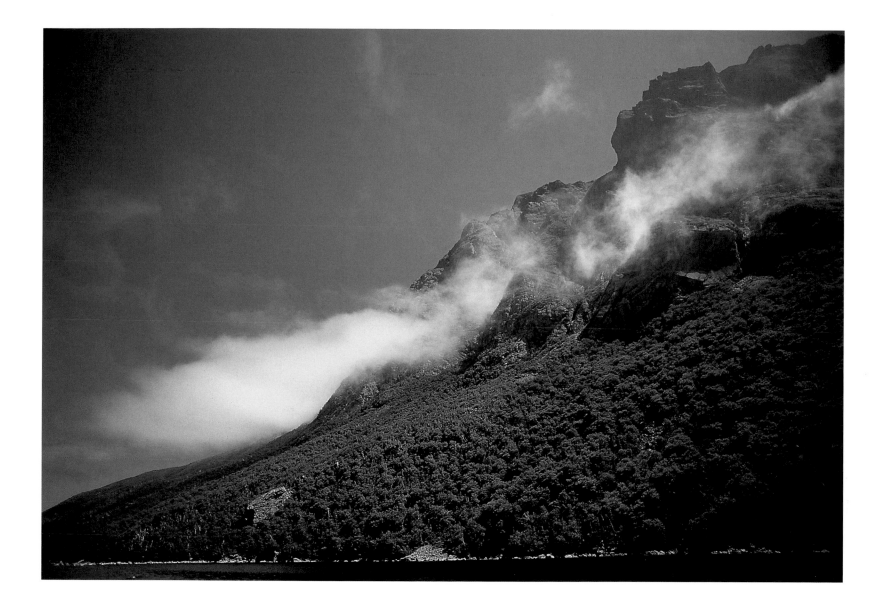

Le paysage est à peu près dénudé dans la région où la route Dempster traverse les monts Ogilvie, au Yukon, à gauche, non pas à cause de la relative altitude, mais parce que le secteur se trouve très loin au nord. Des bandes de brouillard matinal s'attardent à l'entrée du lac Western Brook, ci-dessus, le plus grand des « fjords » intérieurs du parc national du Gros-Morne, à Terre-Neuve. Il est bordé de falaises abruptes s'élevant à plus de 600 kilomètres au-dessus de la surface du lac et plongeant à 150 mètres sous l'eau.

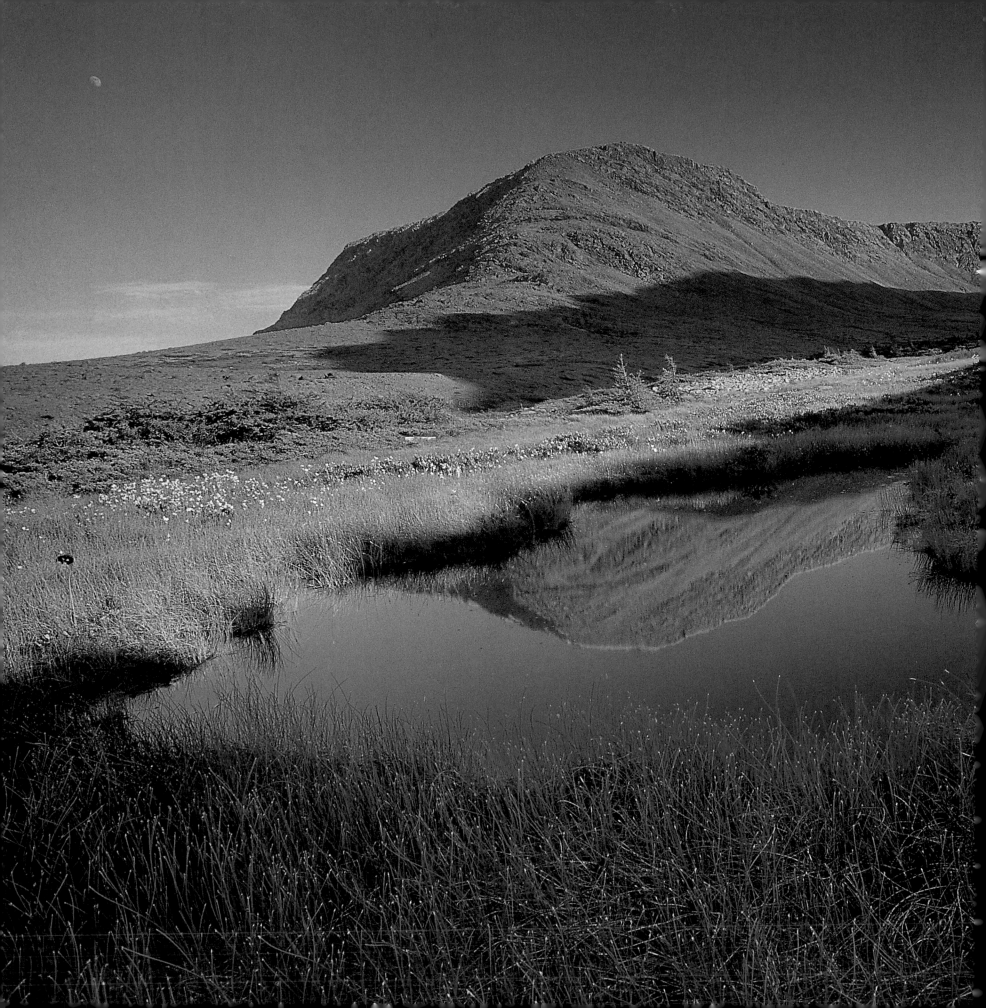

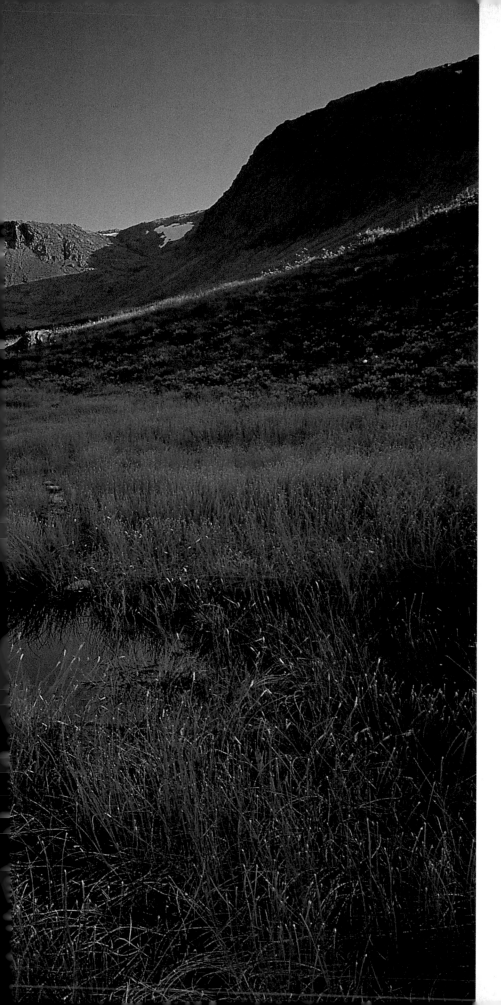

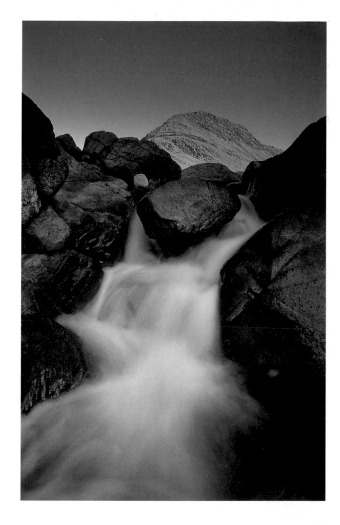

The Tablelands in Gros Morne National Park, Newfoundland, formed hundreds of millions of years ago during the collision of continents, when a piece of the Earth's mantle was thrust upward some 100 kilometres. The absence of trees here is due not to the challenges of latitude or altitude but to rock that contains too much heavy metal and too little calcium. Both photographs were taken in Winterhouse Brook Canyon.

Les Tablelands du parc national du Gros-Morne, à Terre-Neuve, se sont formés il y a des centaines de millions d'années à la suite d'une collision entre les continents qui a soulevé d'une centaine de kilomètres une partie de la croûte terrestre. L'absence d'arbres n'y est pas attribuable aux effets de la latitude ou de l'altitude, mais à la présence de roches contenant trop de métal lourd et trop peu de calcium. Ces deux photos ont été prises au canyon du ruisseau Winterhouse.

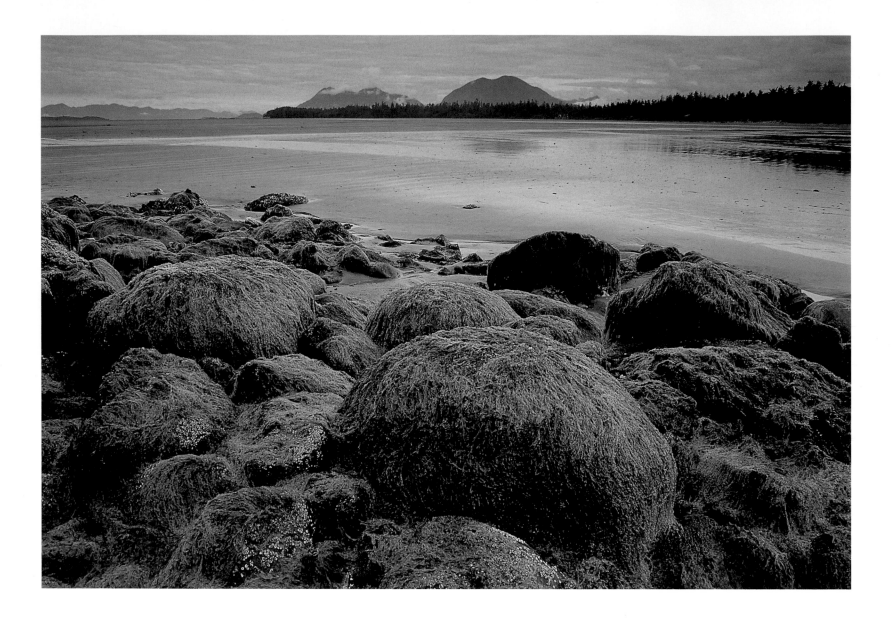

Seaweed-covered boulders are revealed at low tide on Vancouver Island's Chesterman Beach, above, where visitors are lulled by the rhythmic breathing of swells rushing up the sand. Right: When these boulders were photographed near Green Point, in Newfoundland's Gros Morne National Park, the sea was flat, calm and quiet; the only sound to be heard was the real breathing of minke whales feeding just offshore.

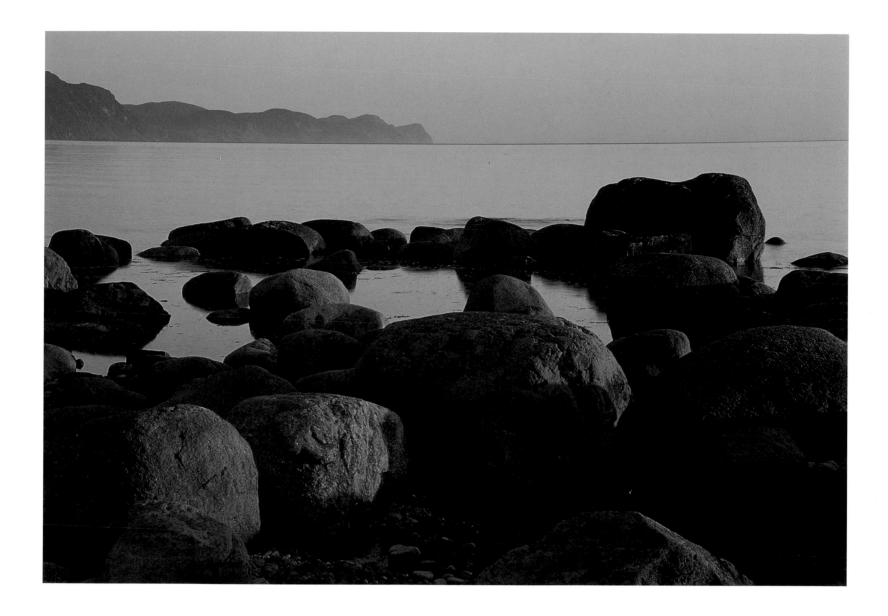

La marée basse expose des rochers couverts d'algues à la plage Chesterman, sur l'île de Vancouver, à gauche, où les visiteurs se laissent bercer par la respiration rythmée des vagues venant s'échouer sur le sable. Quand ces rochers ont été photographiés près de Green Point, ci-dessus, dans le parc national du Gros-Morne, à Terre-Neuve, la mer était parfaitement calme; on n'entendait que la respiration – bien réelle, celle-là – des petits rorquals en train de se nourrir tout près de la côte.

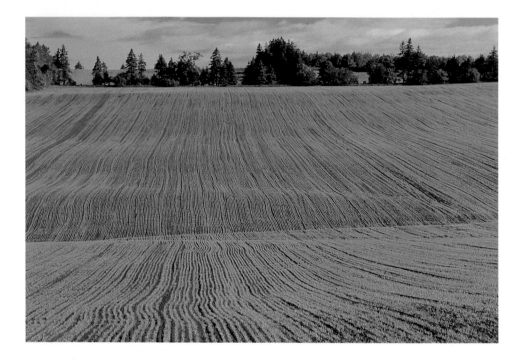

Prince Edward Island is famous for both its red landscapes and its green ones. Along the west coast near Campbellton, the sea takes on the colour of the nearby rapidly eroding sandstone bluffs, right. A newly sprouted crop near Grahams Road, above, delineates the intricate draftsmanship of its seeding.

L'Île-du-Prince-Édouard est réputée pour ses paysages verts et rouges. Le long de la côte ouest, près de Campbellton, la mer prend la couleur des falaises de grès qui s'érodent rapidement, à droite. De jeunes cultures près de Grahams Road, ci-dessus, montrent selon quel dessin complexe elles ont été semées.

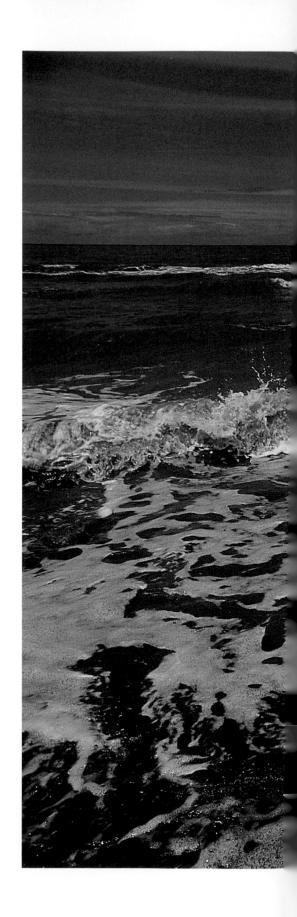

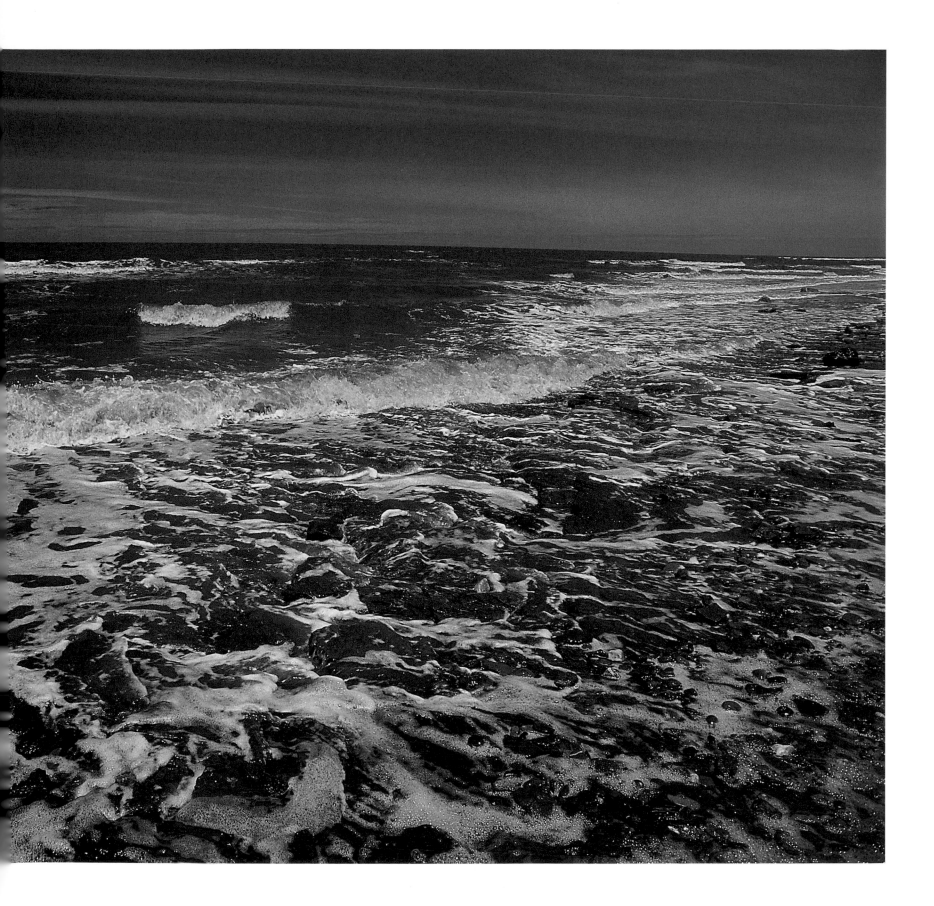

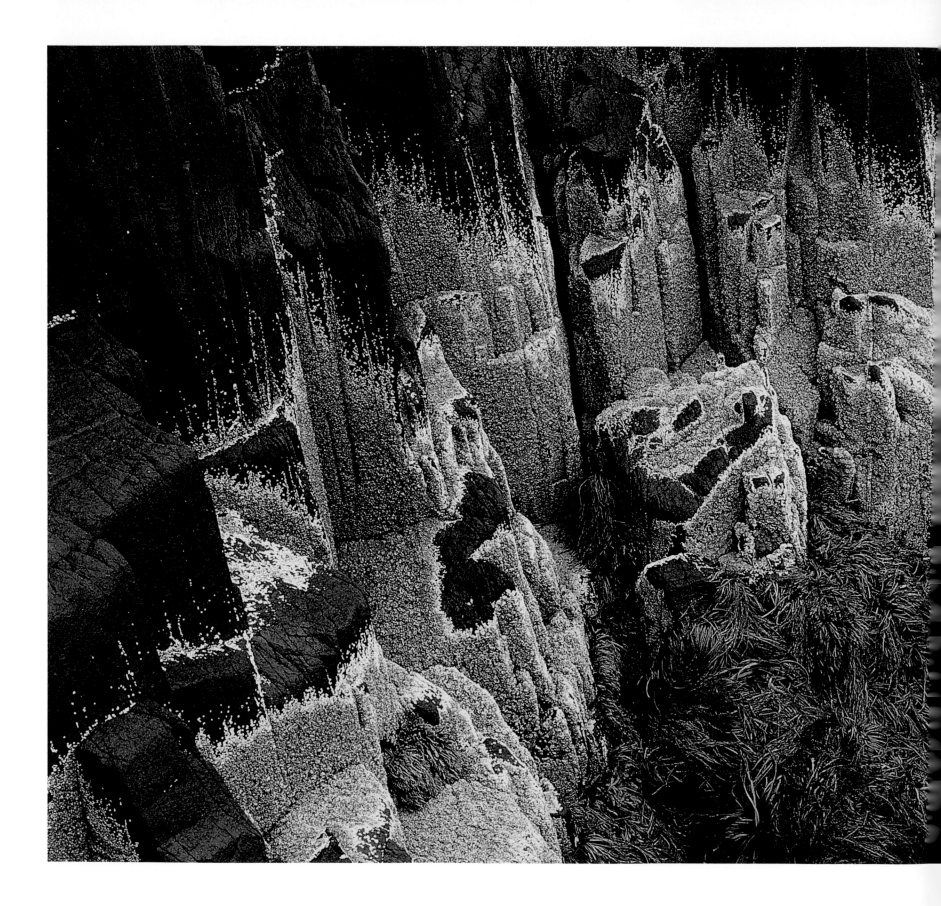

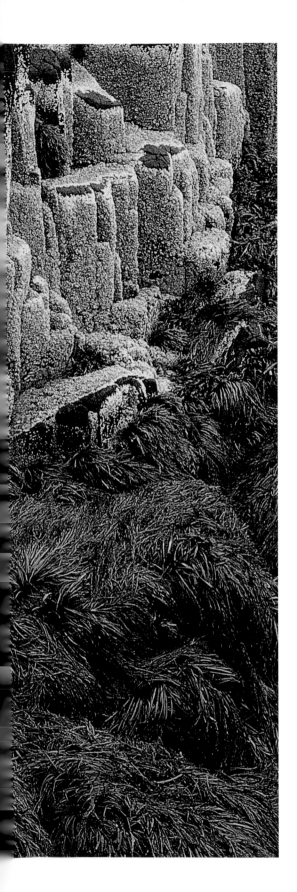

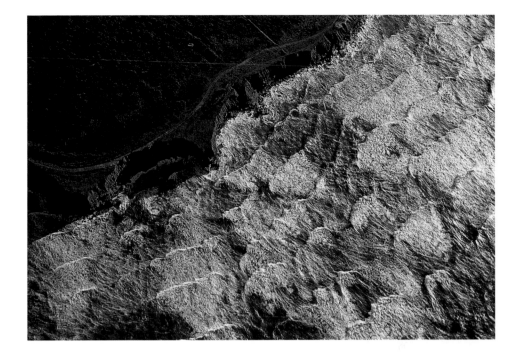

At water level, surf is aggressive, arguably masculine in aspect. From above, as in this aerial view of the north coast of Prince Edward Island, above, the surf resembles dissolving lace. Low tide exposes seaweed at the base of columns of basalt, left, on Brier Island, Nova Scotia.

Au niveau de la mer, la vague est violente, presque masculine d'aspect. Mais, vue d'en haut comme sur cette photo aérienne de la côte nord de l'Île-du-Prince-Édouard, ci-dessus, elle ressemble à une fine dentelle. La marée basse expose les algues accrochées à la base des colonnes de basalte, à gauche, de l'île Brier, en Nouvelle-Écosse.

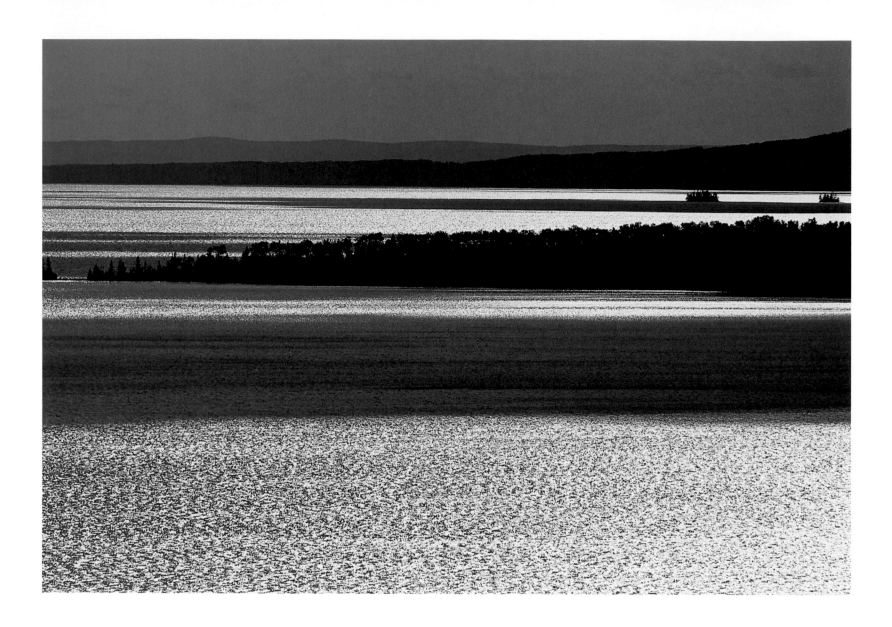

Crop rotation near Clinton, Prince Edward Island, creates a graphic of horizontal strips on the land, right, while cloud shadows have the same effect on the sun-silvered waters of Nipigon Bay, Lake Superior, above. Prince Edward Island is a place of intimate, friendly landscapes; Lake Superior's vistas, on the other hand, are on a grand, sometimes forbidding scale. The great lake covers 15 times the area of the island province.

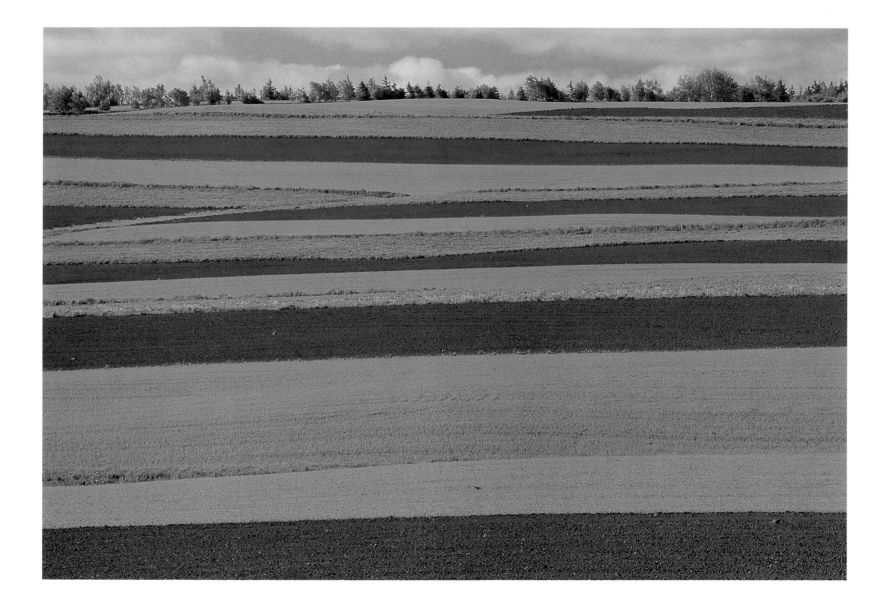

La rotation des cultures près de Clinton, à l'Île-du-Prince-Édouard, dessine des lignes horizontales sur le sol, ci-dessus, comme le fait l'ombre des nuages sur les eaux de la baie Nipigon, dans le lac Supérieur, à gauche, que le soleil illumine de reflets argentés. L'Île-du-Prince-Édouard offre un cadre intime et amical, contrairement aux paysages majestueux et parfois intimidants du lac Supérieur, qui couvre 15 fois la superficie de cette petite province.

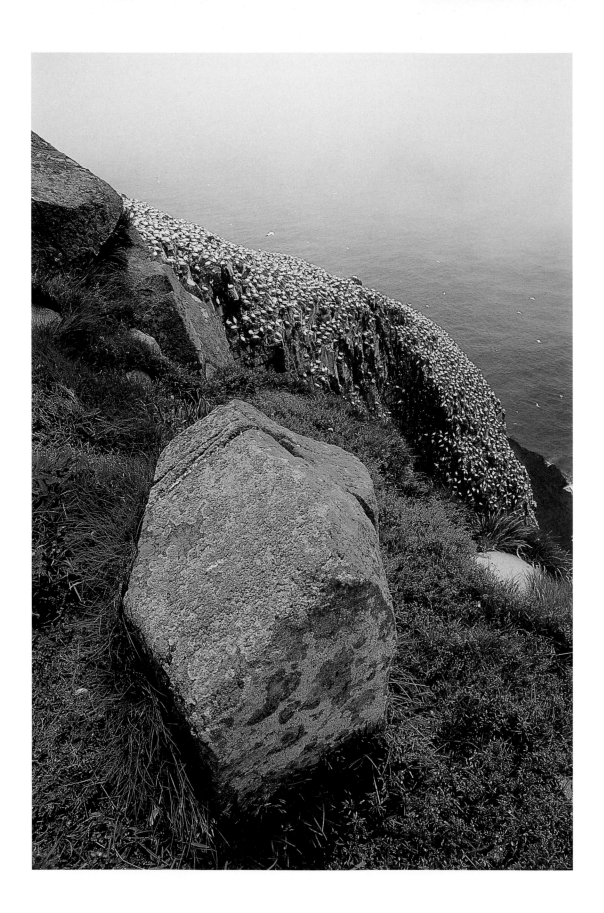

The late- and long-blooming pearly everlasting makes possible the unlikely combination of flowers with autumn colours along the Cabot Trail, below, in Nova Scotia's Cape Breton Highlands National Park. Whitecapped with gannets, Bird Rock, left, is separated by an impassable gap from the rest of the sea cliffs at Cape St. Mary's, Newfoundland, home to tens of thousands of nesting seabirds.

L'anaphale marguerite, qui fleurit tard et longtemps, rend possible le surprenant mariage des fleurs et des couleurs d'automne le long de la piste Cabot, ci-dessous, dans le parc national des Hautes-Terres-du-Cap-Breton, en Nouvelle-Écosse. Le rocher aux Oiseaux, à gauche, coiffé par la masse blanche des fous de bassan, est nettement séparé du reste des falaises maritimes du cap St. Mary's, à Terre-Neuve, où nichent des dizaines de milliers d'oiseaux de mer.

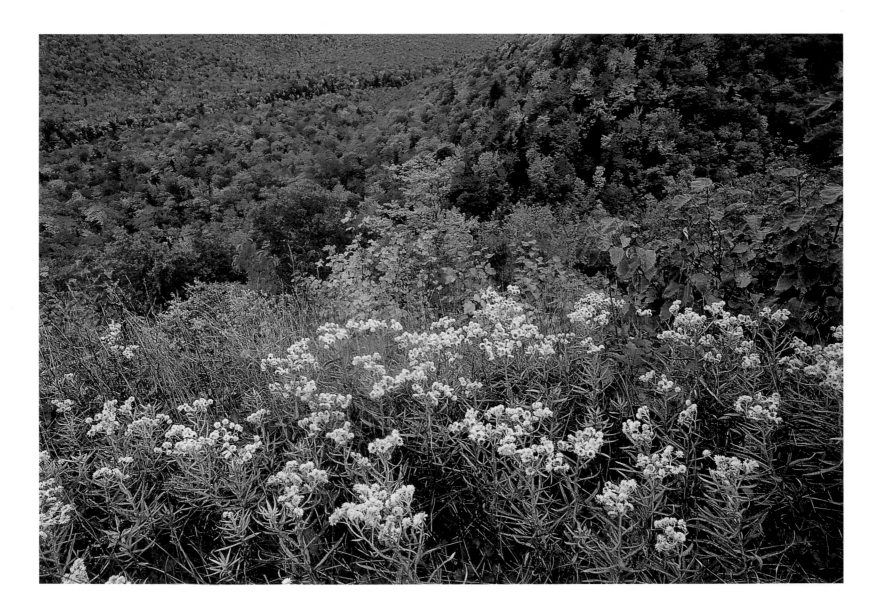

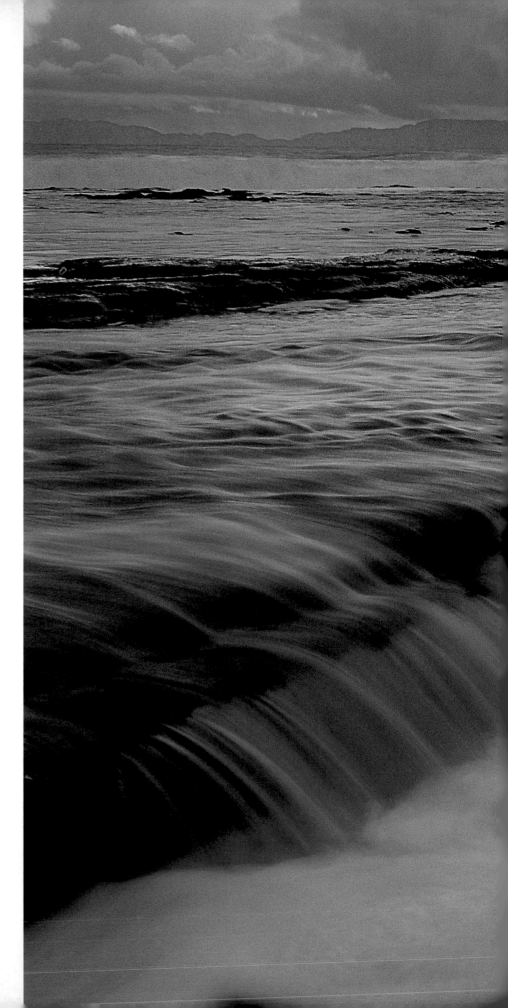

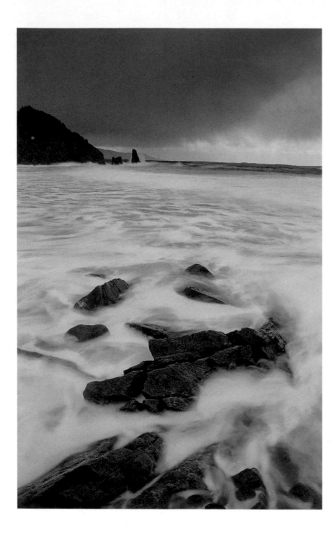

Surf on an incoming tide spills over a sandstone shelf, creating a momentary scene of flood at Vancouver Island's Botanical Beach, right. Such wave action has carved deep pockets in the horizontal stone, forming some of the richest tide pools on the coast. Stormy seas hammer the rugged shoreline at Presqu'ile, above, Cape Breton Highlands National Park, Nova Scotia.

La marée montante recouvre une plate-forme de grès, créant une inondation éphémère sur la plage Botanical, dans l'île de Vancouver, à droite. Le flux et le reflux constants des vagues ont creusé la pierre horizontale et formé certaines des cuvées de marée les plus riches de la côte. Lorsque la mer est agitée, les vagues viennent se fracasser contre le littoral accidenté de Presqu'ile, ci-dessus, dans le parc national des Hautes-Terres-du-Cap-Breton, en Nouvelle-Écosse.

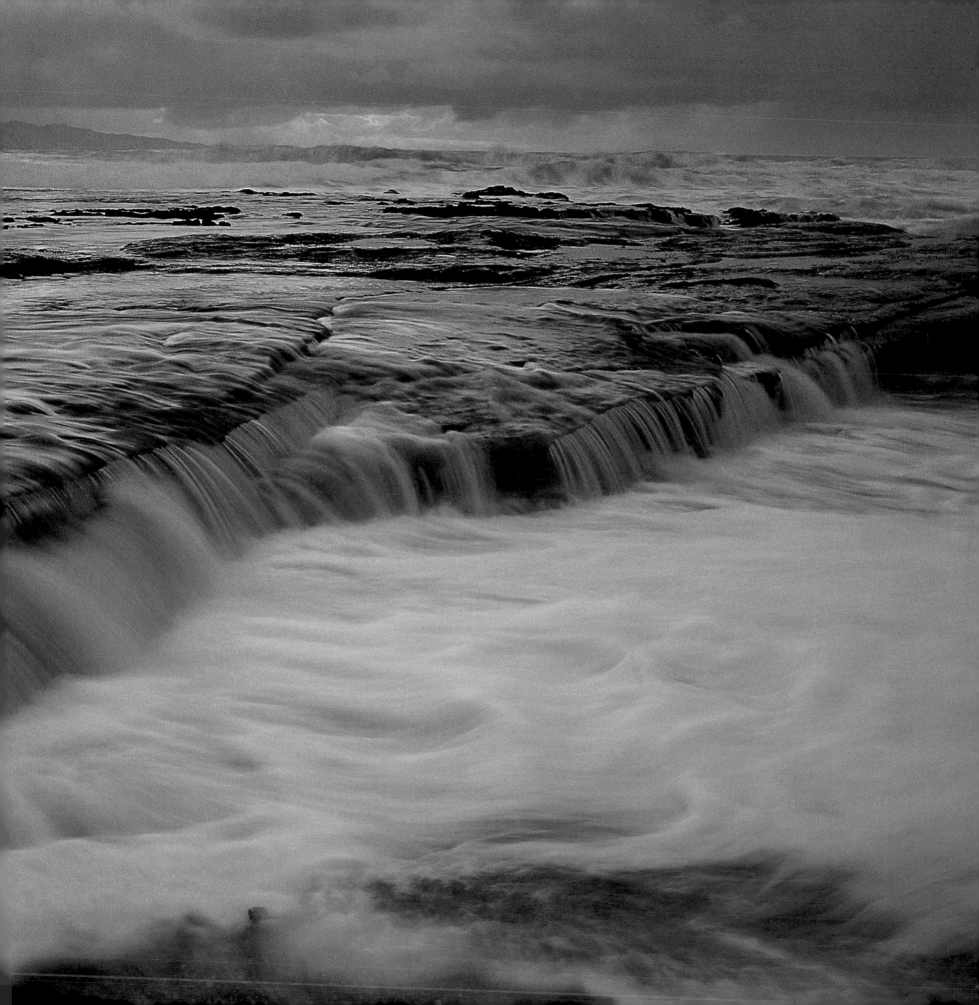

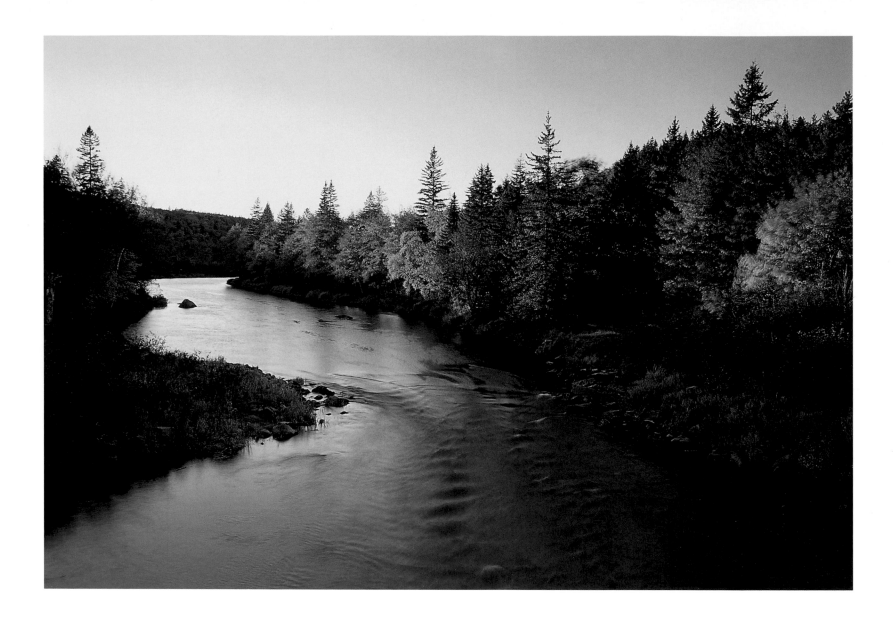

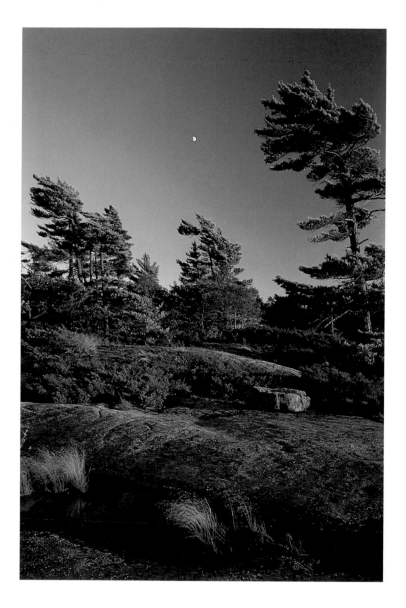

Nova Scotia's Musquodoboit River, far left, flows through a scenic valley just east of Halifax. Beausoleil Island, left, the largest in Georgian Bay Islands National Park, Ontario, is crisscrossed by hiking trails easily accessible by a short water-taxi ride. In September, the island is all but deserted except for the occasional camper visiting by canoe or kayak.

La rivière Musquodoboit, en Nouvelle-Écosse, à l'extrême gauche, coule dans une pittoresque vallée à l'est de Halifax. L'île Beausoleil, à gauche, la plus grande du parc national des Îles-de-la-baie-Georgienne, en Ontario, est sillonnée de sentiers de randonnée facilement accessibles en bateau-taxi. En septembre, l'île est à peu près déserte, sauf quand quelque campeur occasionnel y accoste en canot ou en kayak.

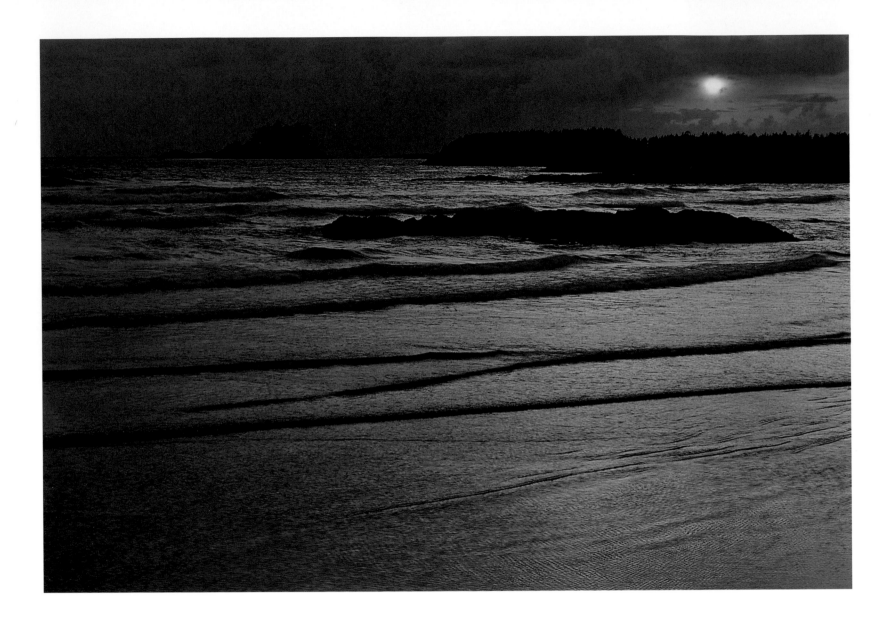

The gravity of a distant and often invisible moon pulls the sea out of sight twice a day, exposing vast mud flats near the mouth of the Avon River, right, Minas Basin, Nova Scotia. On the other side of the country, lines of spent surf course across the nearly flat sand slope of Chesterman Beach, above, on Vancouver Island.

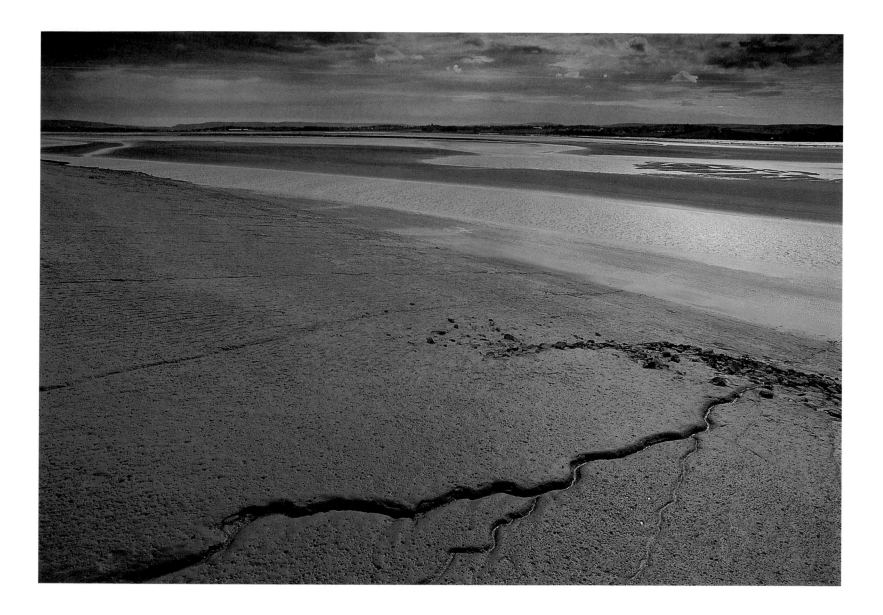

C'est l'attraction de la lune, pourtant lointaine et souvent invisible, qui fait
disparaître la mer deux fois par jour et expose les vastes battures à l'embouchure
de la rivière Avon, ci-dessus, dans le bassin Minas, en Nouvelle-Écosse. À l'autre
bout du pays, le reflux des vagues a laissé des traces sur la bande de sable
presque plate de la plage Chesterman, à gauche, dans l'île de Vancouver.

Halfway Brook, right, is a picturesque stream just south of Neils Harbour in Cape Breton Highlands National Park, Nova Scotia. Below: As is the case with many beaches on the west coast, Chesterman Beach near Tofino, British Columbia, is vastly larger at low tide than at high tide.

Le pittoresque ruisseau Halfway, à droite, coule juste au sud de Neils Harbour, dans le parc national des Hautes-Terres-du-Cap-Breton, en Nouvelle-Écosse. Comme bien des plages de la côte ouest, la plage Chesterman, ci-dessous, près de Tofino, en Colombie-Britannique, est nettement plus grande à marée basse qu'à marée haute.

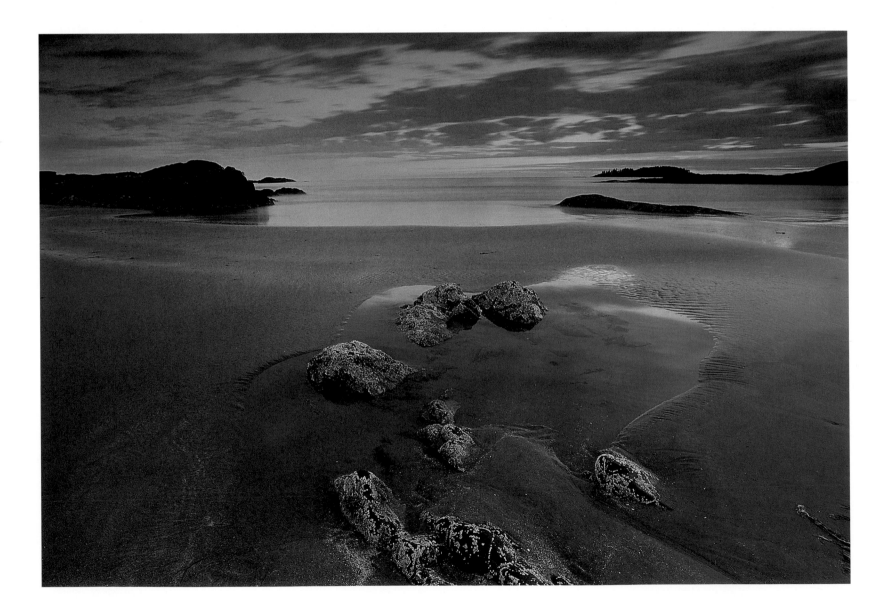

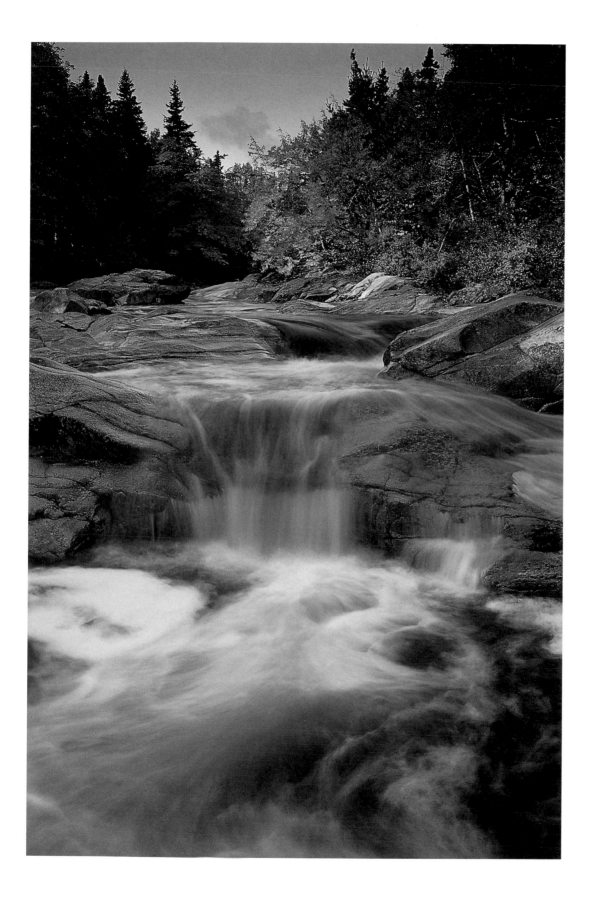

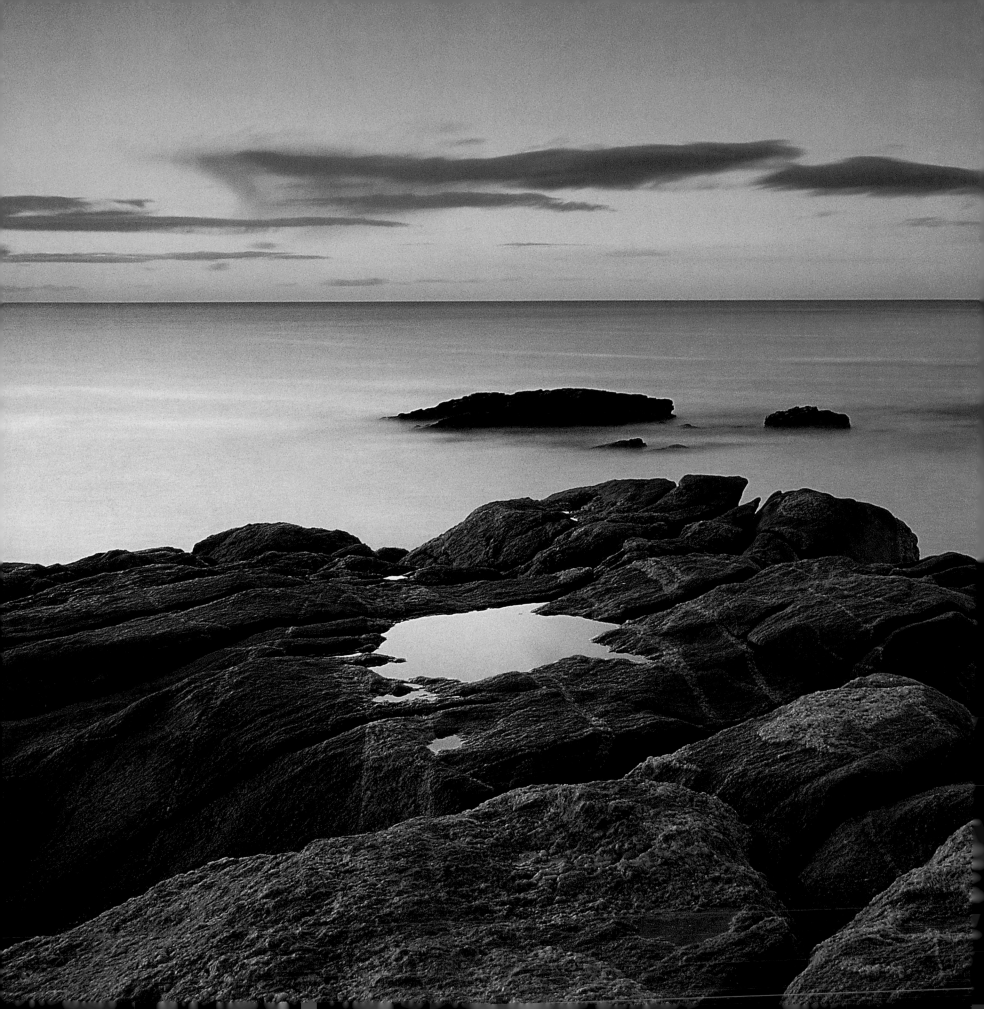

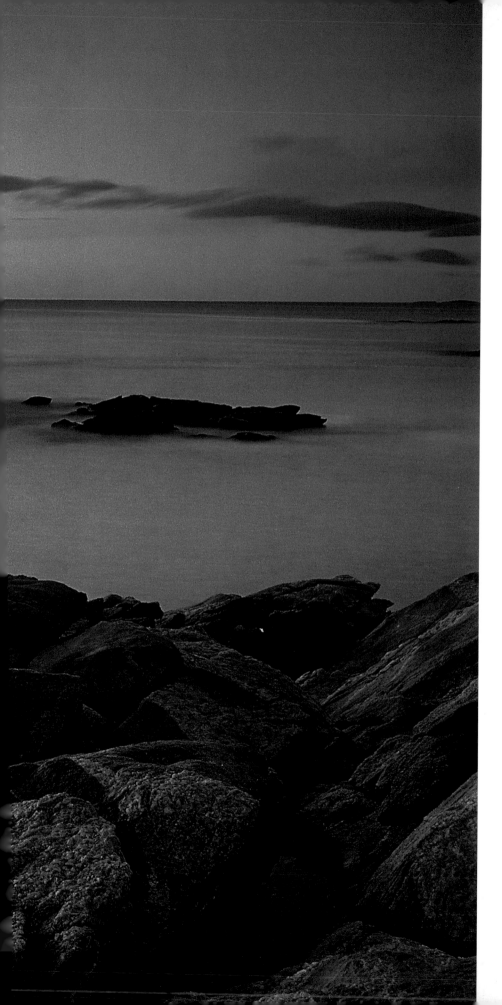

Veined red granite is exposed at several promontories along the east side of Nova Scotia's Cape Breton Highlands National Park. Here, at Green Cove, sunrise brightens the open Atlantic.

Le granit rouge veiné affleure sur plusieurs promontoires de la côte est du parc national des Hautes-Terres-du-Cap-Breton, en Nouvelle-Écosse. Sur cette photo, le lever du soleil illumine l'Atlantique à l'anse Green.

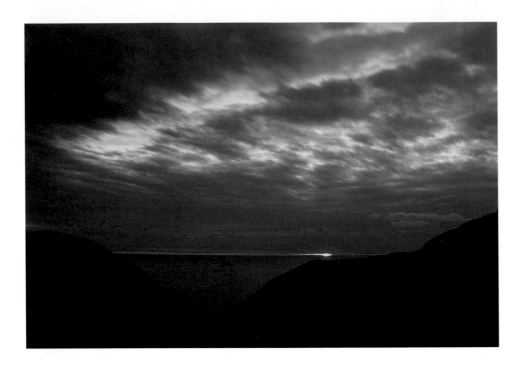

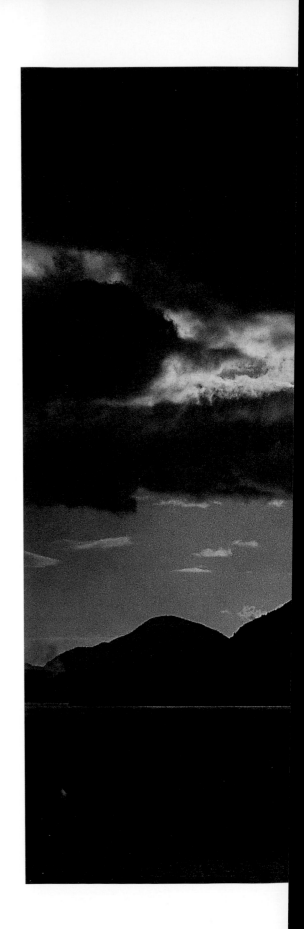

After a wet, grey day on French Mountain in Nova Scotia's Cape Breton Highlands National Park, clearing skies on the western horizon offer a sliver of last light over the Gulf of St. Lawrence, above. A ray of sun spotlights Howe Sound, right, in a view familiar to anyone who travels the road between Squamish, British Columbia, and Vancouver.

Après une journée grise et pluvieuse au mont French, dans le parc national des Hautes-Terres-du-Cap-Breton, en Nouvelle-Écosse, le soleil profite d'une éclaircie sur l'horizon ouest pour jeter ses derniers feux sur le golfe du Saint-Laurent, ci-dessus. Un rayon de soleil illumine la baie Howe, à droite, sur cette image bien connue de tous ceux qui empruntent la route reliant Squamish, en Colombie-Britannique, à Vancouver.

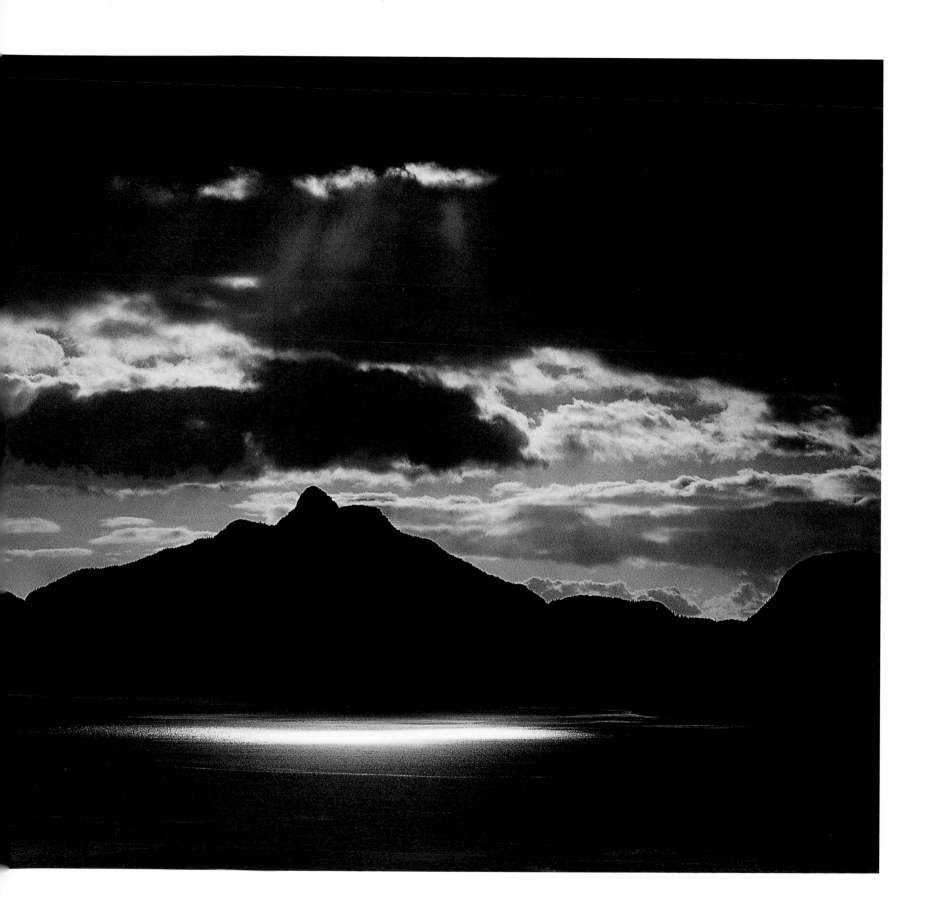

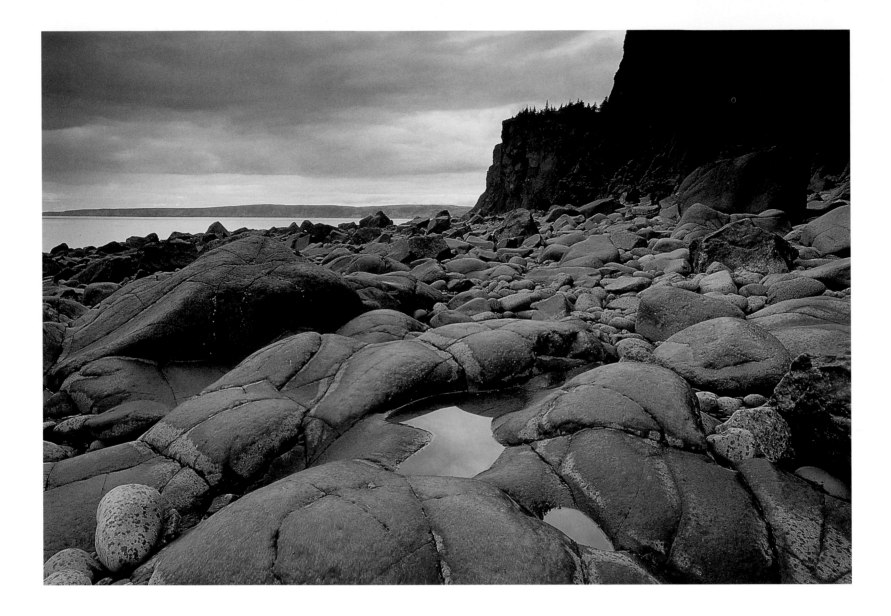

When the highest tides in the world evacuate the Bay of Fundy's Minas Basin, right, in Nova Scotia, hundreds of hectares of slick mud flats textured with ponds and draining rivulets are exposed; this aerial detail is quite large in scale, spanning several hundred metres. Farther down the bay, at Cap d'Or, above, a wide slope of boulders and seaweed at the base of a cliff of columnar basalt is covered and uncovered twice a day by the tides.

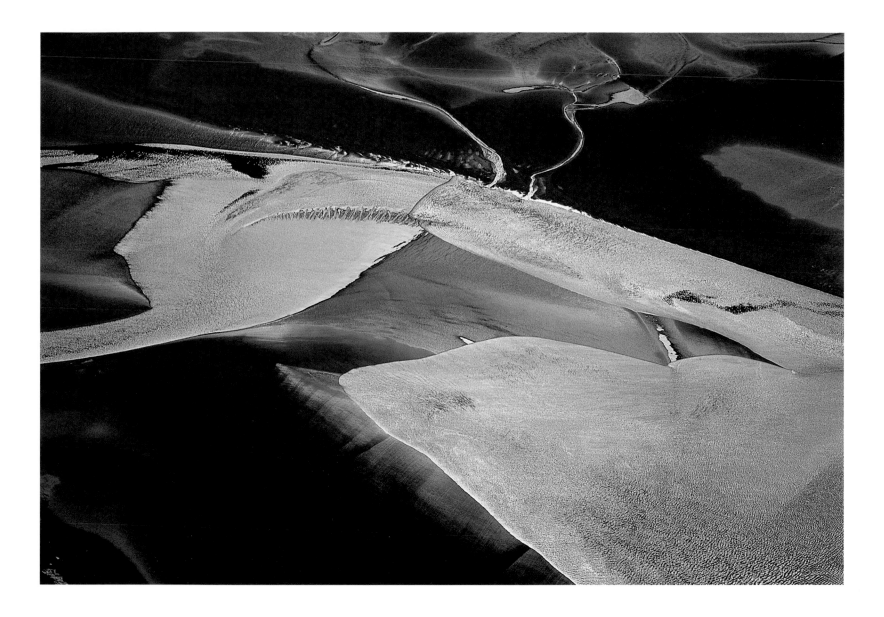

Quand les plus hautes marées du monde se retirent du bassin Minas, dans la baie de Fundy, ci-dessus, en Nouvelle-Écosse, elles laissent derrière elles une vasière de plusieurs centaines d'hectares dont la surface lisse est ponctuée de mares et de ruisseaux de drainage; cette photo aérienne en montre un assez vaste secteur couvrant plusieurs centaines de mètres. Au cap d'Or, à gauche, un peu plus loin dans la baie, les marées couvrent et découvrent deux fois par jour une longue pente jonchée d'algues et de rochers au pied d'une falaise d'orgues basaltiques.

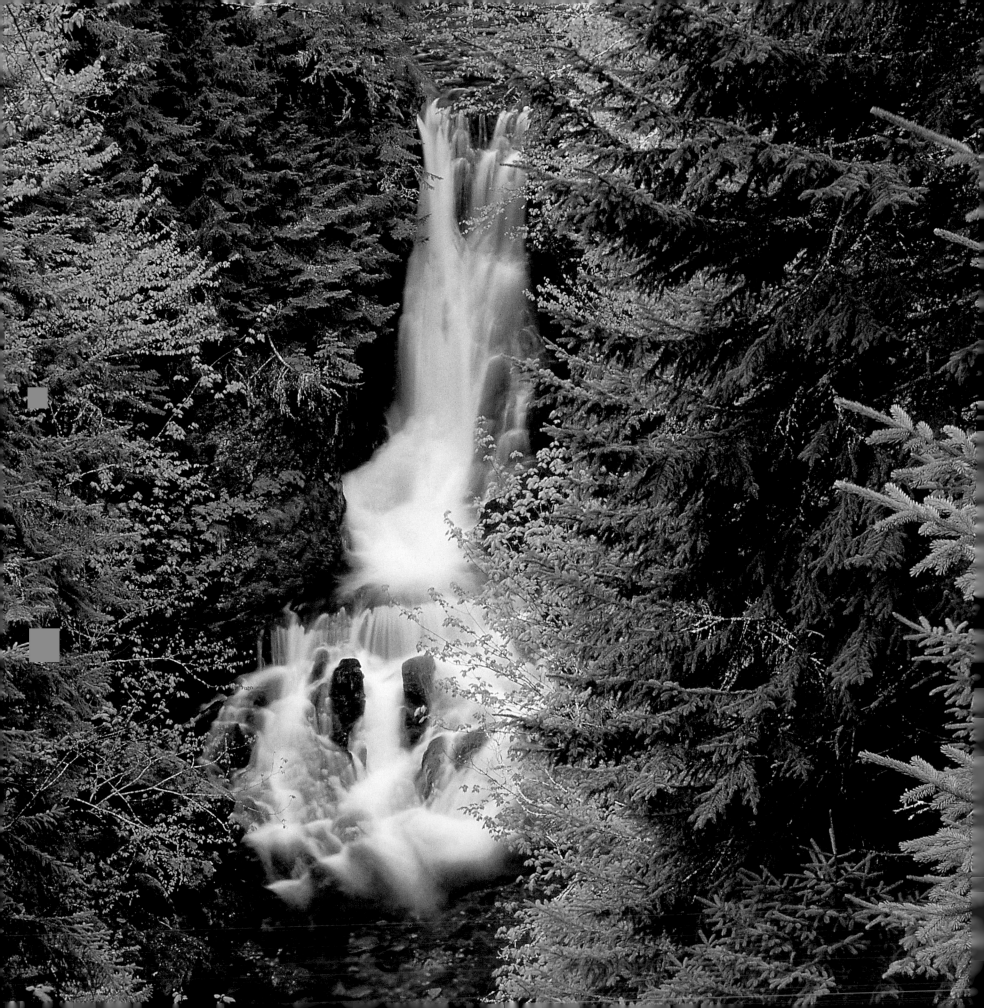

The bright greens in this lush view of Dickson Falls, Fundy National Park, New Brunswick, are actually a product of overcast skies. In forests, direct sun creates a chaos of light and shadow on film that rarely yields an acceptable photograph.

La luxuriance qu'évoque cette vue des chutes Dickson, dans le parc national Fundy, au Nouveau-Brunswick, est en fait le produit d'un ciel couvert. En forêt, le soleil éclatant crée sur la pellicule un chaos d'ombre et de lumière qui donne rarement des photos acceptables.

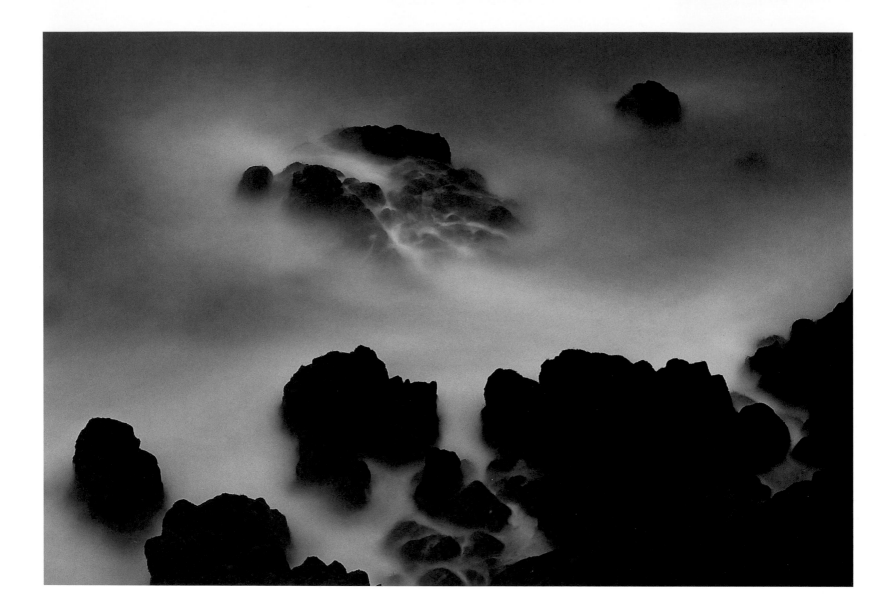

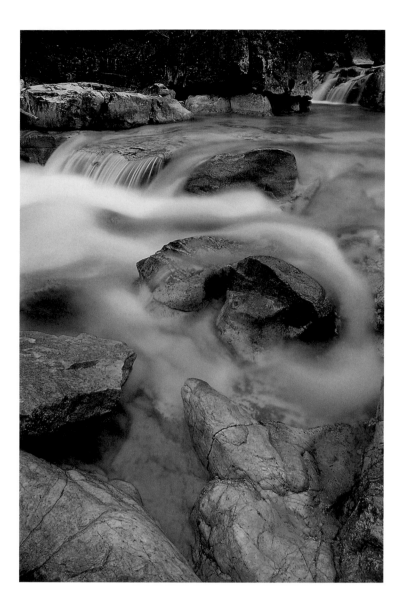

During a very long exposure at dusk, far left, surf paints illuminated fringes around the rocks at the base of a sea cliff on Grand Manan Island, New Brunswick. At the top of Marble Canyon, left, in Kootenay National Park, British Columbia, the river cascades over colourful rock ledges before falling out of sight into the deep and very narrow gorge.

Sur cette photo réalisée au crépuscule après une très longue exposition, les vagues dessinent une frange lumineuse autour des rochers au pied d'une falaise de l'île Grand Manan, au Nouveau-Brunswick, à l'extrême gauche. La rivière qui se précipite dans le canyon Marble, à gauche, dans le parc national Kootenay, en Colombie-Britannique, coule en cascades sur des corniches de roches colorées avant de disparaître au fond d'une gorge profonde et très étroite.

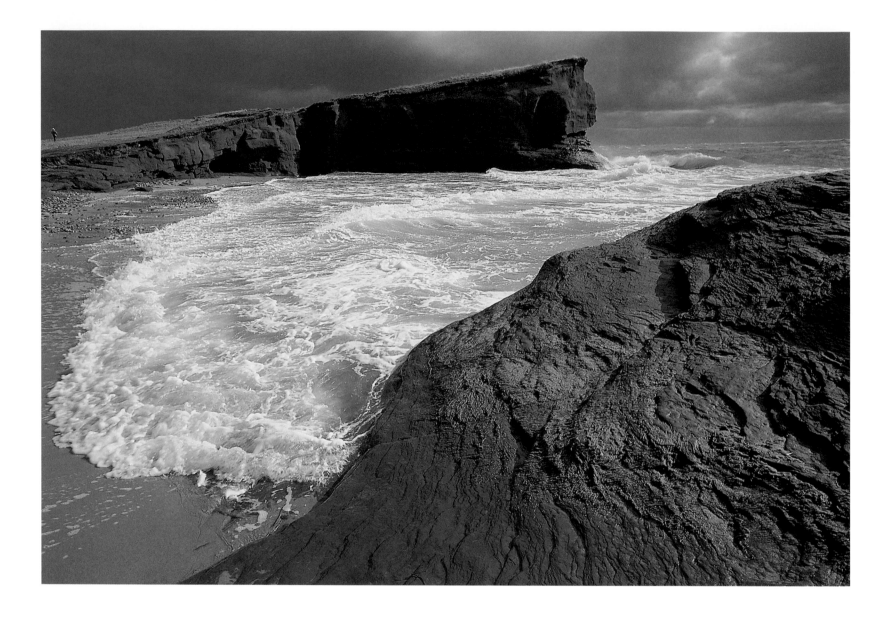

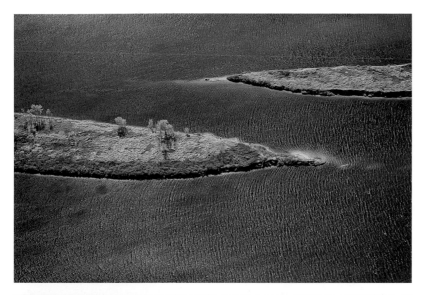

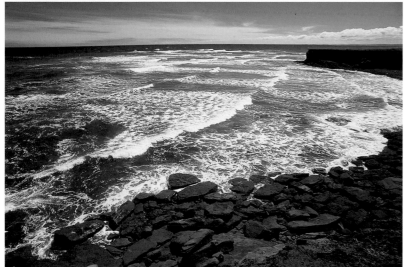

Surf continuously erodes the soft bluffs of red sandstone on Île de Grande Entrée, far left, which is part of Quebec's Îles de la Madeleine, and on Prince Edward Island, bottom left, shown here east of Orby Head, on the island's north coast. The Saint John River in New Brunswick flows around two small islands seen from the air, top left.

La vague érode sans relâche le grès tendre des falaises rouges entourant l'île de Grande-Entrée, à l'extrême gauche, semblables à celles qu'on retrouve dans tout l'archipel des Îles de la Madeleine, au Québec, et à l'Île-du-Prince-Édouard; on voit ici la pointe Orby, en bas à gauche, sur la rive nord de l'île. La rivière Saint-Jean, au Nouveau-Brunswick, encercle deux petites îles vues des airs, en haut à gauche.

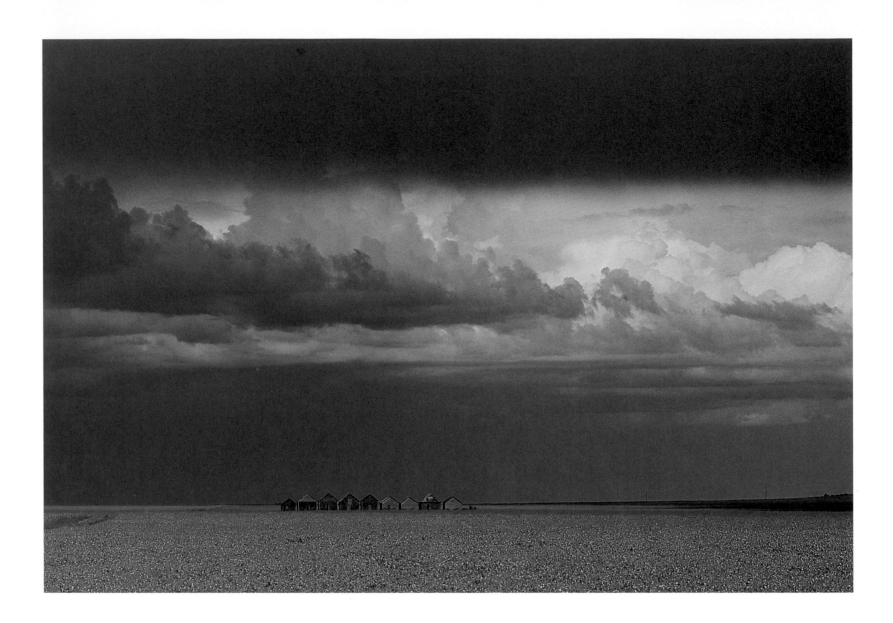

Beneath dark storm skies, grain-storage sheds east of Outlook, Saskatchewan, above, sit in the middle of a quarter section (roughly 65 hectares), a square division of farmland common on the Prairies. An aerial view of the Yamaska River, right, in the St. Lawrence Lowlands, Quebec, shows a different, more intimate division of land into the long lots created through successive generations living under the seigneurial system.

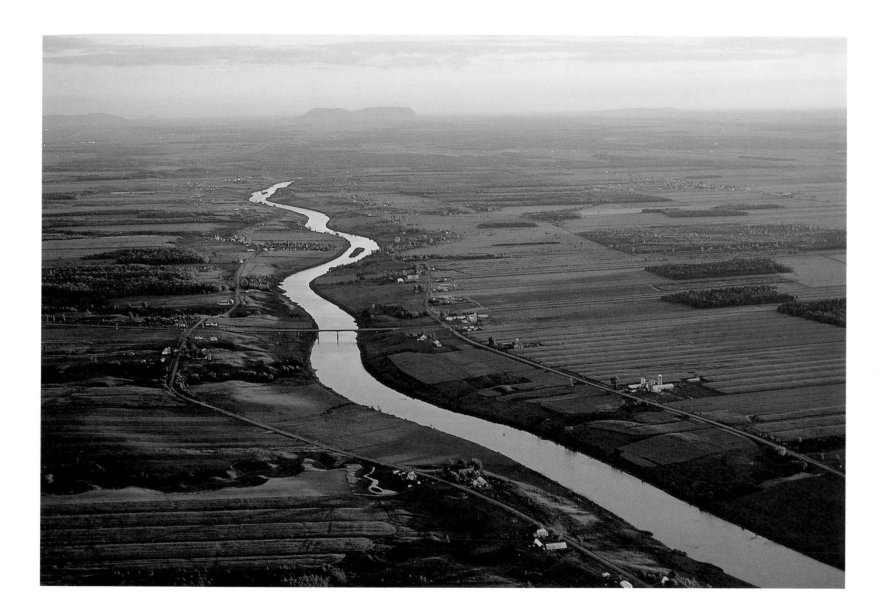

Sous un ciel orageux, à Outlook, en Saskatchewan, à gauche, des entrepôts de céréales occupent le centre d'un quart de section (environ 65 hectares), un carré de terres agricoles résultant d'une méthode de division courante dans les Prairies. Cette vue aérienne de la rivière Yamaska, ci-dessus, dans les basses-terres du Saint-Laurent, au Québec, montre un autre mode plus intime de division des terres, en lots en longueur créés par les générations successives qui ont vécu sous le régime seigneurial.

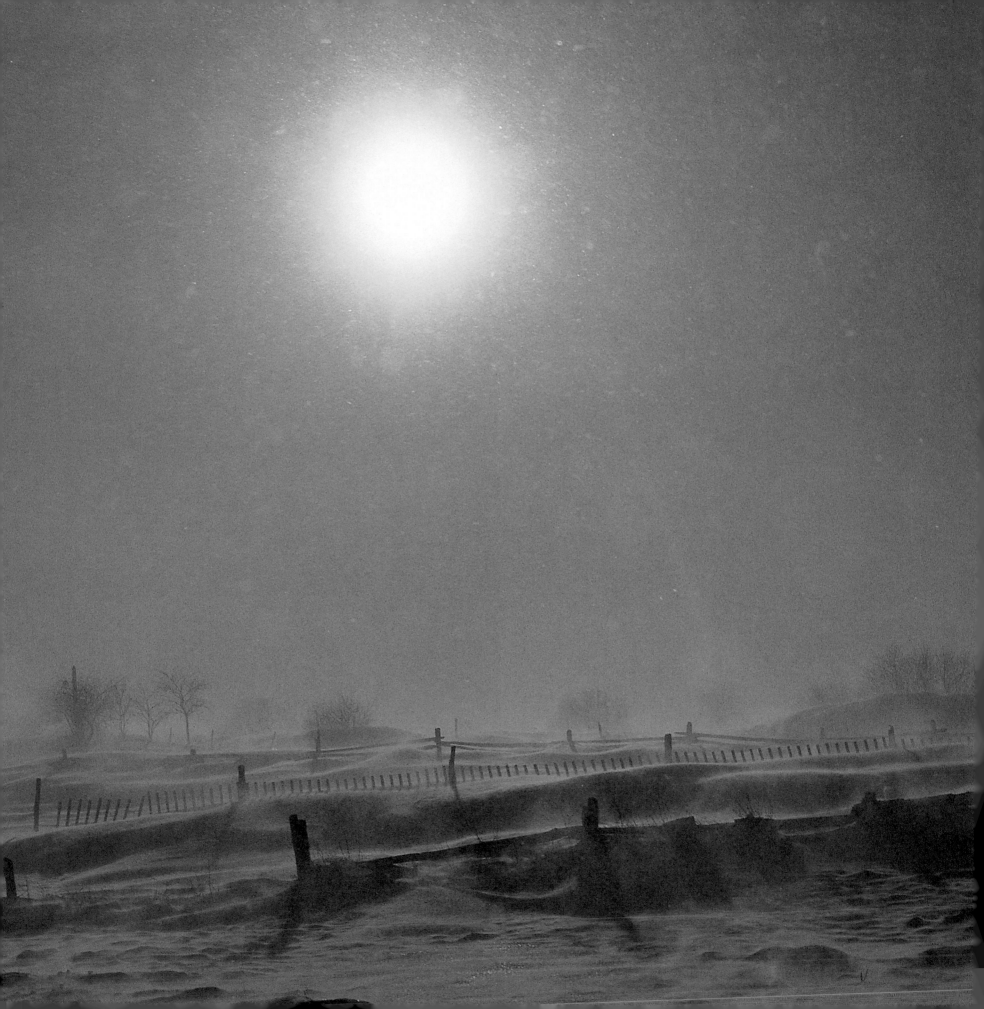

Strong wind on a bitterly cold winter afternoon blows stinging spindrift across the fields on Île d'Orléans in the St. Lawrence River, northeast of Quebec City.

Par un glacial après-midi d'hiver, de forts vents balaient de poudrerie les champs de l'île d'Orléans, dans le fleuve Saint-Laurent, au nord-est de Québec.

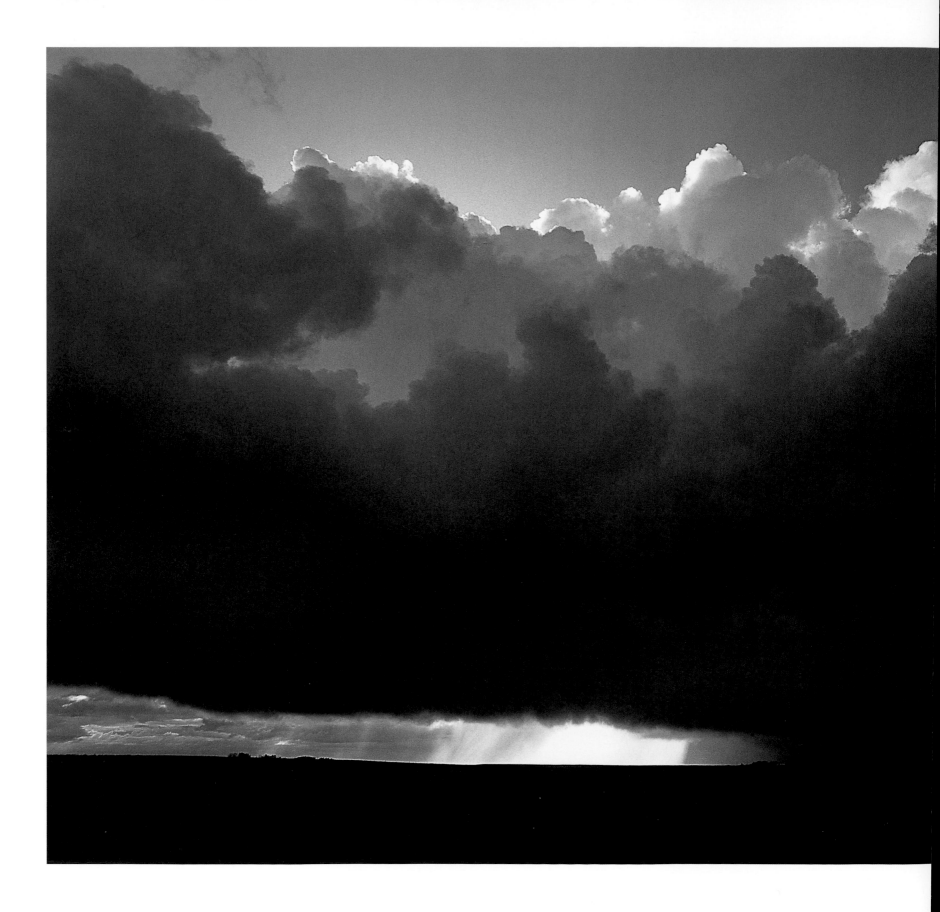

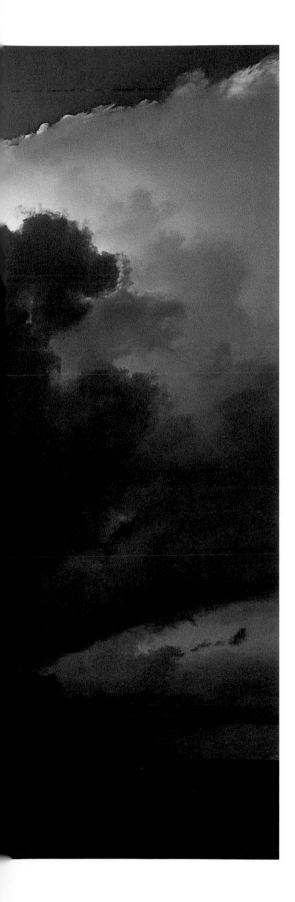

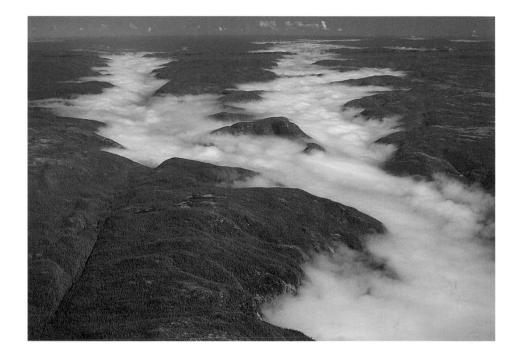

A thundercloud fills the turbulent sky southwest of Saskatoon, Saskatchewan, left. Only 100 kilometres away, tornadoes were simultaneously spotted emerging from other storm clouds. Seen from a small aircraft on a still morning, above, mist blankets two merging river valleys in a trackless wilderness somewhere west of Sept-Îles, Quebec.

Un nuage d'orage emplit le ciel chargé de turbulences au sud-ouest de Saskatoon, en Saskatchewan, à gauche. À seulement 100 kilomètres de là, des tornades issues d'autres nuages ont été signalées en même temps. Vu d'un petit avion dans l'air calme du matin, ci-dessus, le brouillard recouvre deux vallées dans une région sauvage et déserte à l'ouest de Sept-Îles, au Québec.

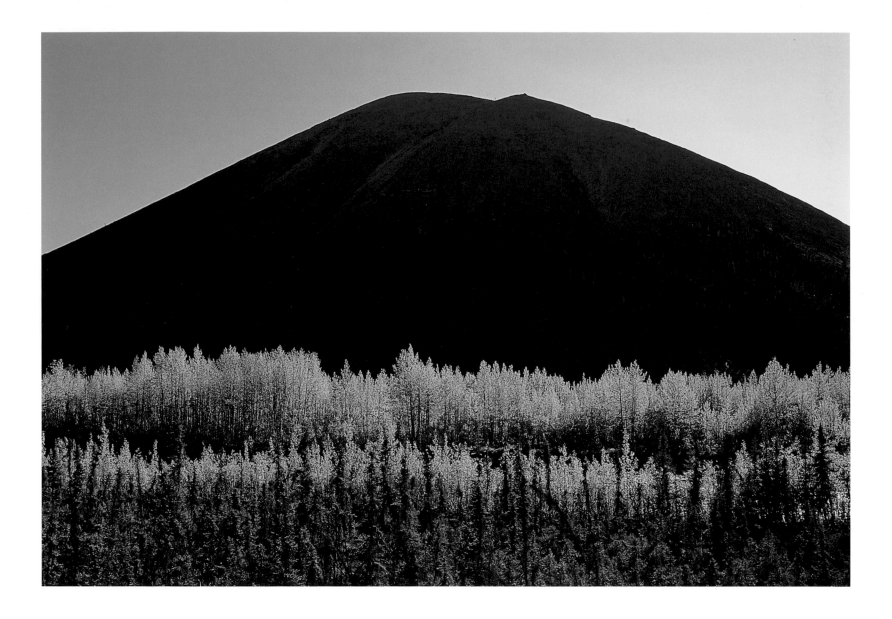

The silhouette of a symmetrical peak forms the backdrop for a line of aspens in the Ogilvie Mountains, Yukon, above. The volcanic shape is mere coincidence and is not a cone but, rather, the end of a long ridge. The white trunks of birch trees, right, stand out in spring on the flanks of Mont-Tremblant, Quebec.

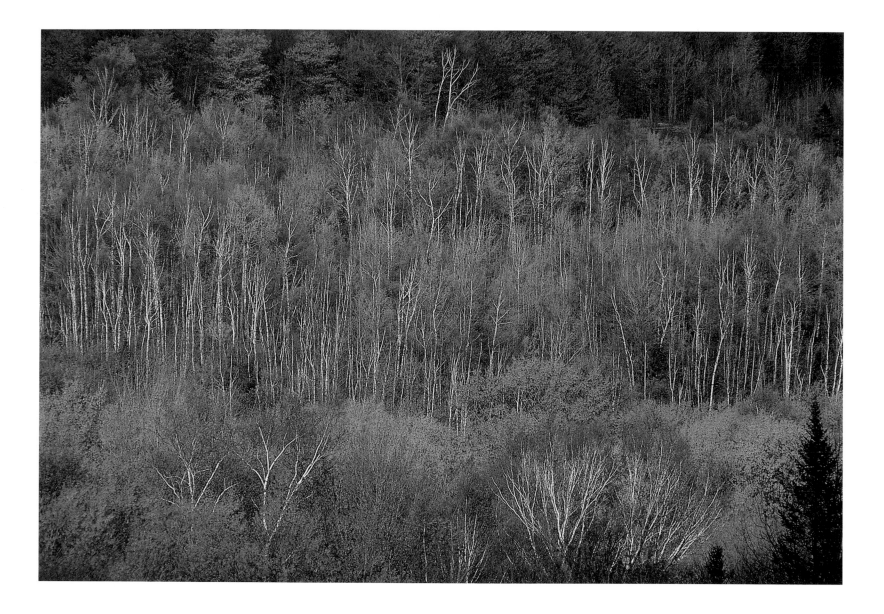

La silhouette d'un pic symétrique forme l'arrière-plan d'une
rangée de peupliers dans les monts Ogilvie, au Yukon, à gauche.
La forme de ce sommet est purement fortuite; il ne s'agit pas
d'un cône volcanique, mais de l'extrémité d'une longue crête.
Au printemps, les troncs blancs des bouleaux se détachent sur
les flancs du mont Tremblant, au Québec, ci-dessus.

Hundreds of kilometres from the open sea, the St. Lawrence estuary boasts high tides and giant whales. Near Mont-Joli, Quebec, pools at low tide mirror a lingering sunset around the time of the summer solstice.

L'estuaire du Saint-Laurent, pourtant à des centaines de kilomètres de l'océan, subit de hautes marées et reçoit la visite de baleines géantes. Près de Mont-Joli, au Québec, les mares découvertes par la marée basse reflètent les derniers rayons du coucher du soleil aux alentours du solstice d'été.

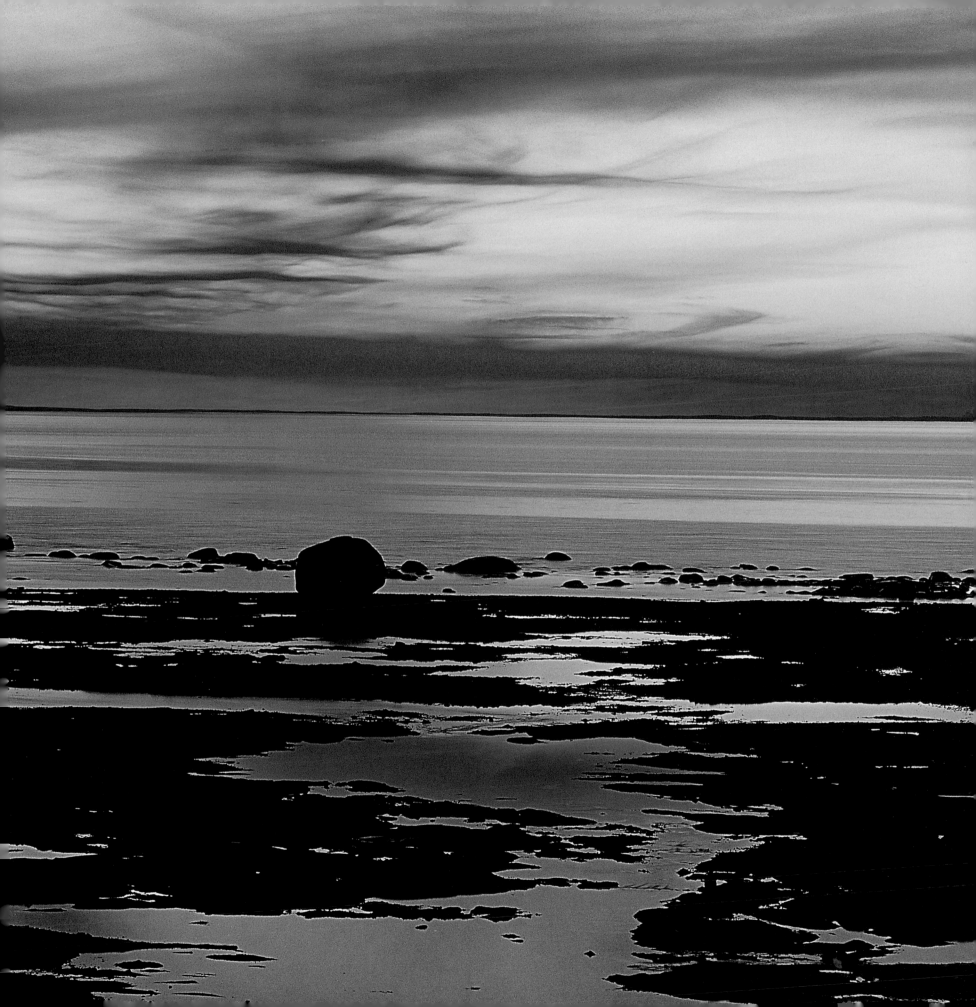

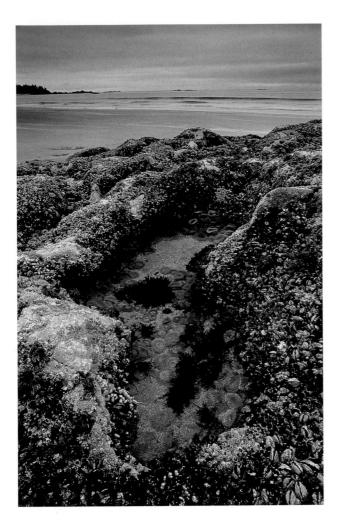

More than 400 metres long and 90 metres high, Percé Rock, Quebec, right, is named for a natural arch that pierces the limestone monolith at the waterline. Sea anemones live in pools cradled in barnacle- and mussel-encrusted rock, above, in the intertidal zone at Cow Bay on Flores Island, British Columbia.

Le rocher Percé, au Québec, de plus de 400 mètres de long et 90 mètres de haut, à droite, tire son nom de l'arche naturelle qui perce ce monolithe de calcaire au niveau de la mer. Dans la zone intertidale de la baie Cow, sur l'île Flores, en Colombie-Britannique, ci-dessus, des anémones de mer peuplent des mares creusées dans les rochers incrustés de bernacles et de moules.

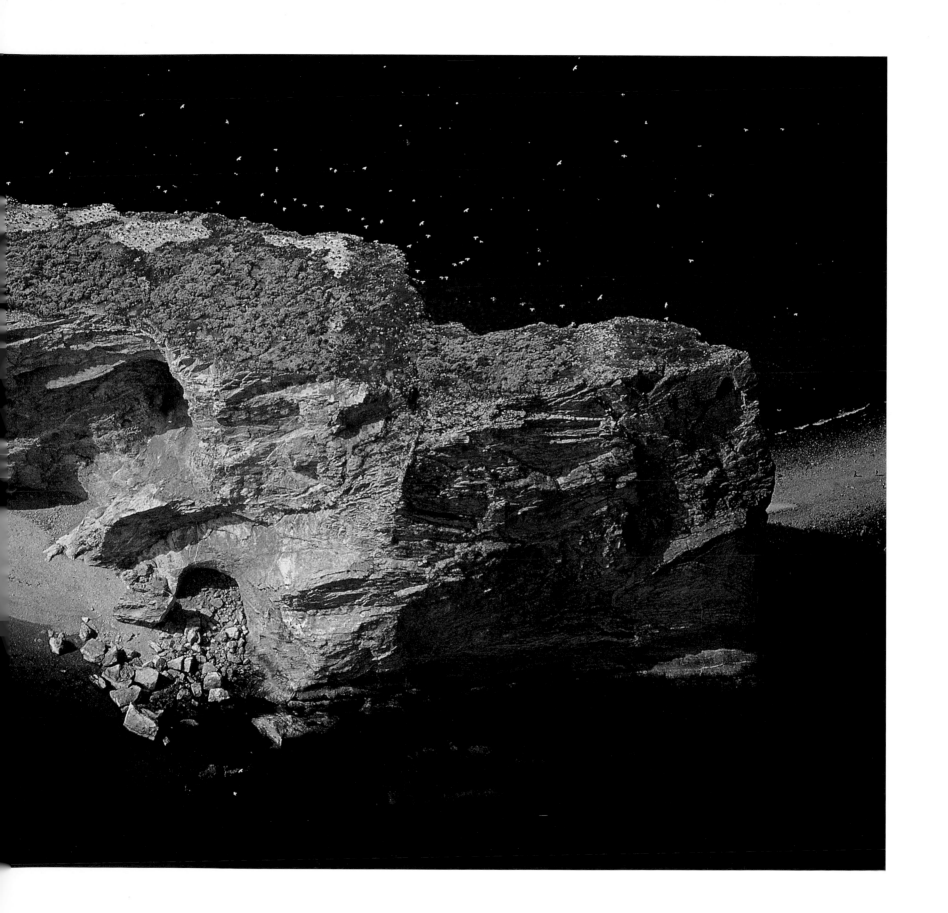

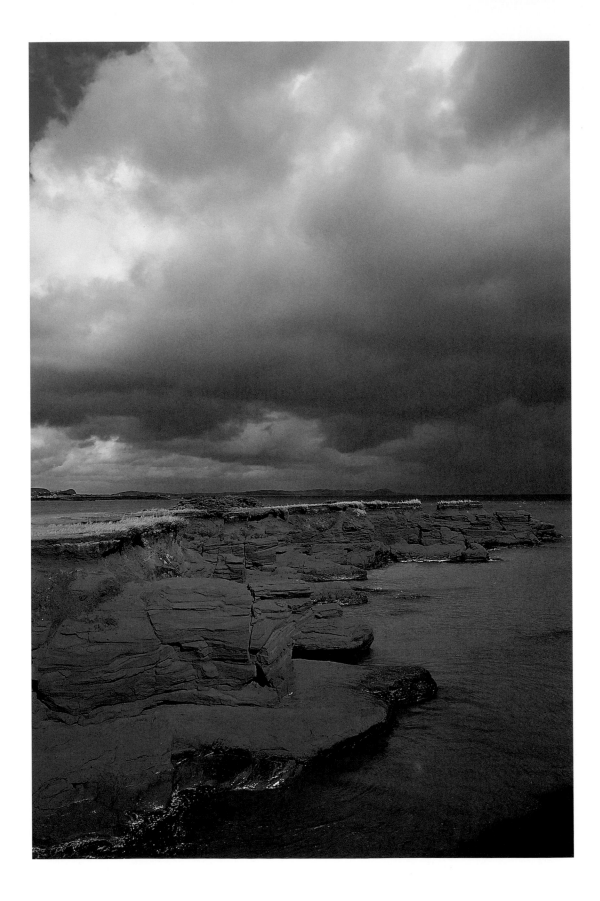

Clearing weather illuminates wave-cut cliffs of red sandstone, left, on Île du Cap aux Meules in Îles de la Madeleine, Quebec. High seas at dusk deluge the rocky shore of Brier Island, Nova Scotia, below, at the entrance to the Bay of Fundy.

Sur l'île du Cap aux Meules, dans l'archipel québécois des Îles de la Madeleine, à gauche, une éclaircie illumine les falaises de grès rouge sculptées par les vagues. Ci-dessous, les hautes marées inondent au crépuscule les côtes rocheuses de l'île Brier, en Nouvelle-Écosse, à l'entrée de la baie de Fundy.

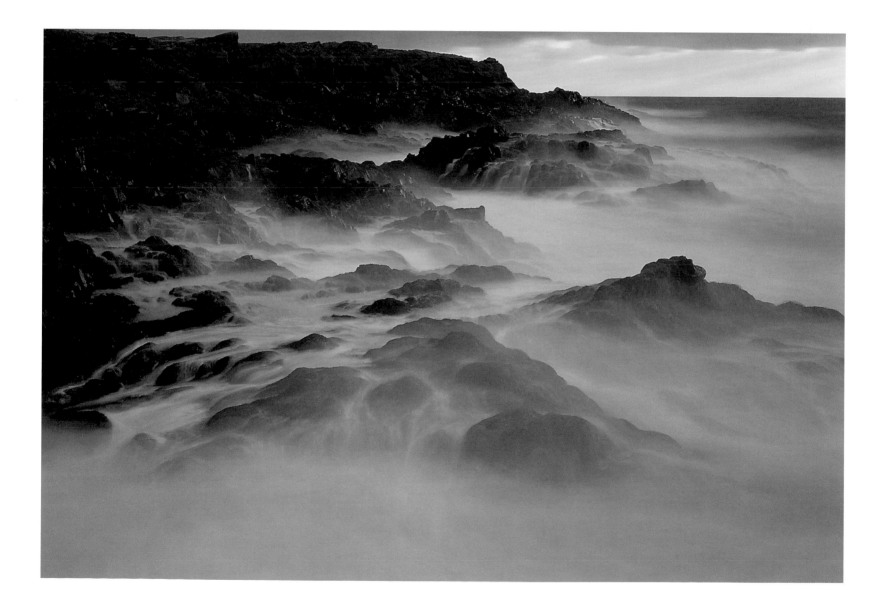

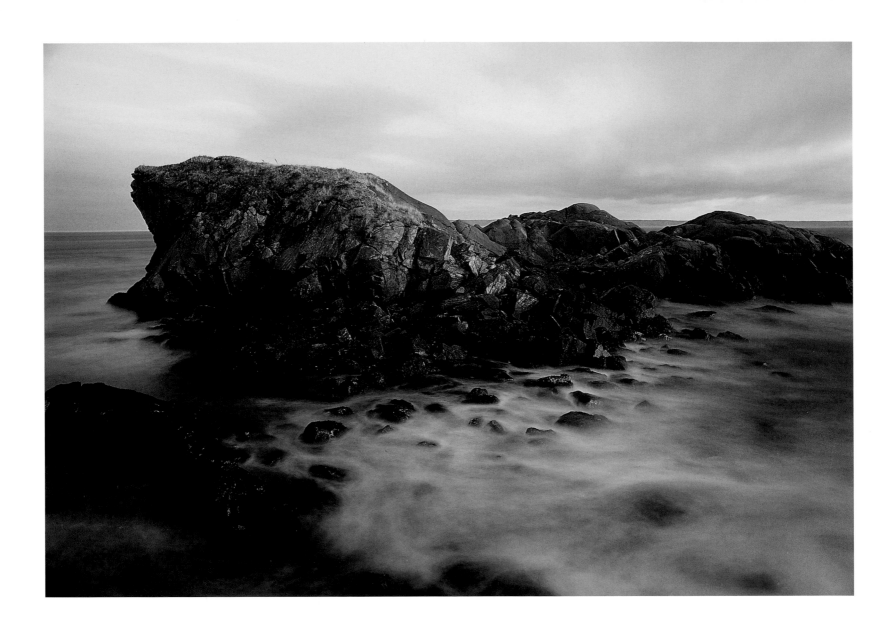

High tide separates Sugar Loaf Rocks from Liberty Point on New Brunswick's Campobello Island, above. The Weasel River Valley, right, in Auyuittuq National Park, Baffin Island, cuts through some of the most precipitous landscape in the world, where cliffs loom overhead at seemingly impossible angles, their peaks suddenly revealed by clearing weather.

La marée haute sépare le rocher Sugar Loaf de la pointe Liberty sur l'île Campobello, au Nouveau-Brunswick, ci-dessus. La vallée de la rivière Weasel, à droite, dans le parc national Auyuittuq, dans l'île de Baffin, traverse certains des paysages les plus escarpés au monde, que surplombent des falaises formant des angles apparemment impossibles, leurs sommets soudain révélés par une éclaircie.

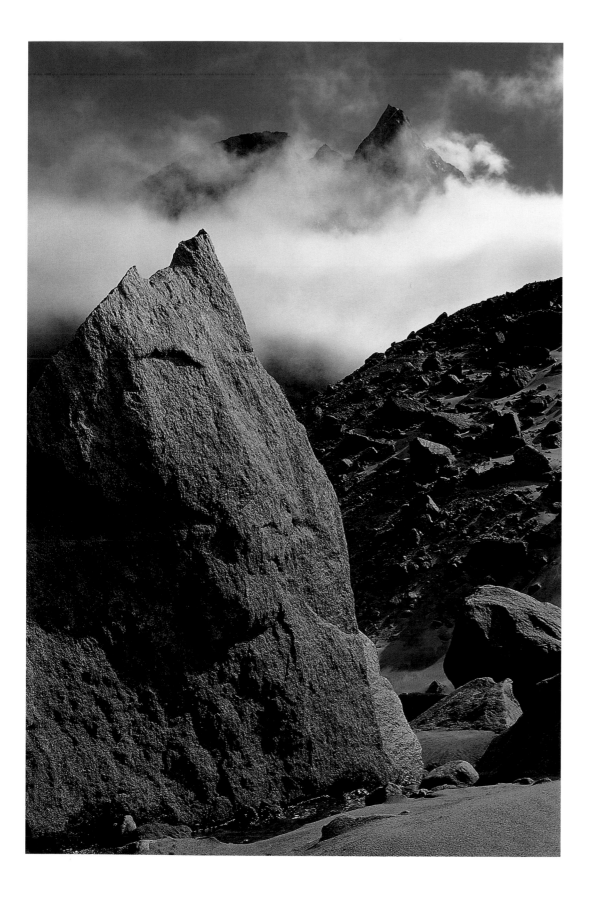

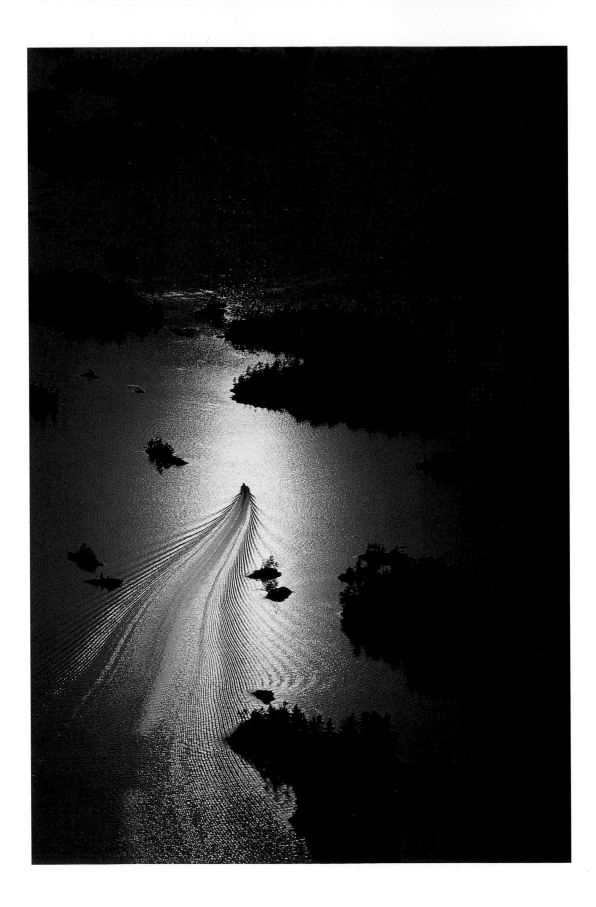

A motorboat zippers through a tiny
portion of the maze of waterways
that winds through the 200-kilometre-
long archipelago of the Thirty Thousand
Islands in eastern Georgian Bay, Ontario,
right. West of Winnipeg, Manitoba,
a shed and a bit of untillable land
are small islands in a blue monoculture
of flax, far right.

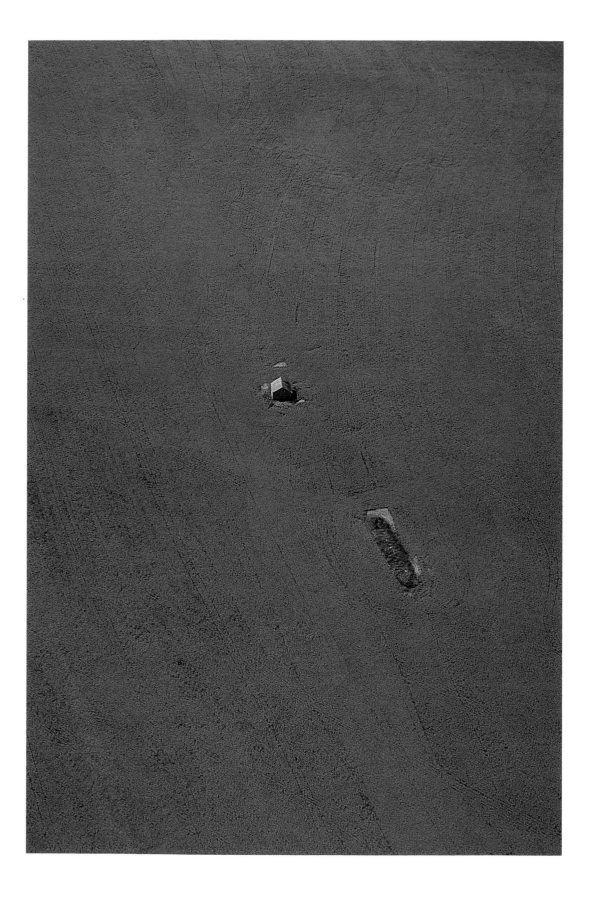

Un bateau à moteur laisse son sillage dans le labyrinthe des voies d'eau qui serpentent entre les Trente Mille Îles; on voit ici, à l'extrême gauche, une minuscule portion de cet archipel de 200 kilomètres de long situé dans l'est de la baie Georgienne, en Ontario. À l'ouest de Winnipeg, au Manitoba, une remise et une parcelle de terre incultivable dessinent de petits îlots dans une monoculture de lin bleu, à gauche.

High Park, Toronto, in winter. The experience of a landscape has as much to do with weather as with place. No matter how much we transform the latter, we can't control the former, and so sometimes we find raw nature in the heart of a metropolis.

High Park, à Toronto, en hiver. L'impression qui se dégage d'un paysage a autant à voir avec son climat qu'avec son emplacement. Nous avons beau transformer ce deuxième élément, nous ne pouvons pas contrôler le premier, et c'est ainsi que nous retrouvons parfois la nature à l'état sauvage en plein coeur d'une métropole.

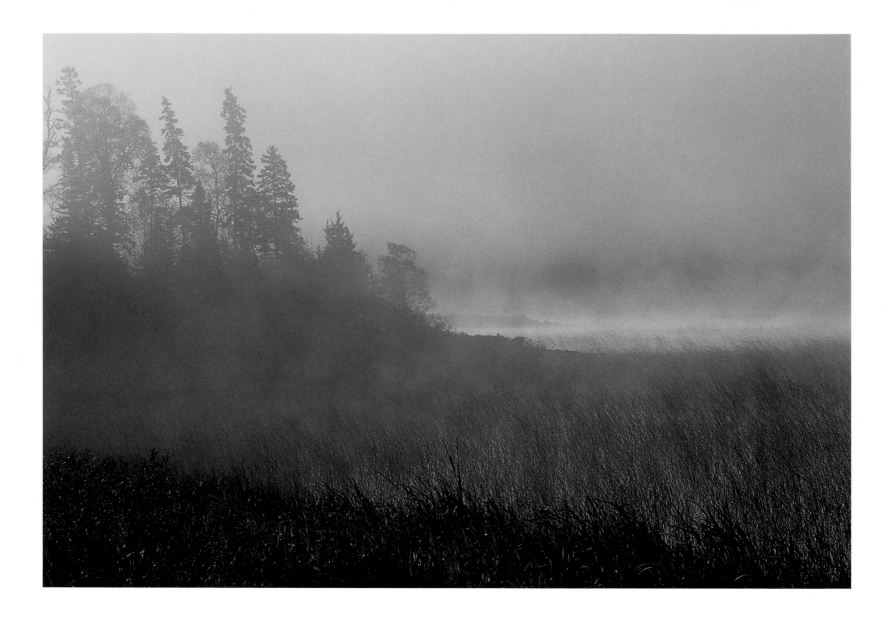

Early-morning mist forms near the Black River, north of Lake Superior, in Ontario, above, along one of the loneliest and wildest stretches of the Trans-Canada Highway. Obscured by rain clouds, late-afternoon sunlight illuminates Fishing Cove, right, a backpacking destination in Cape Breton Highlands National Park, Nova Scotia.

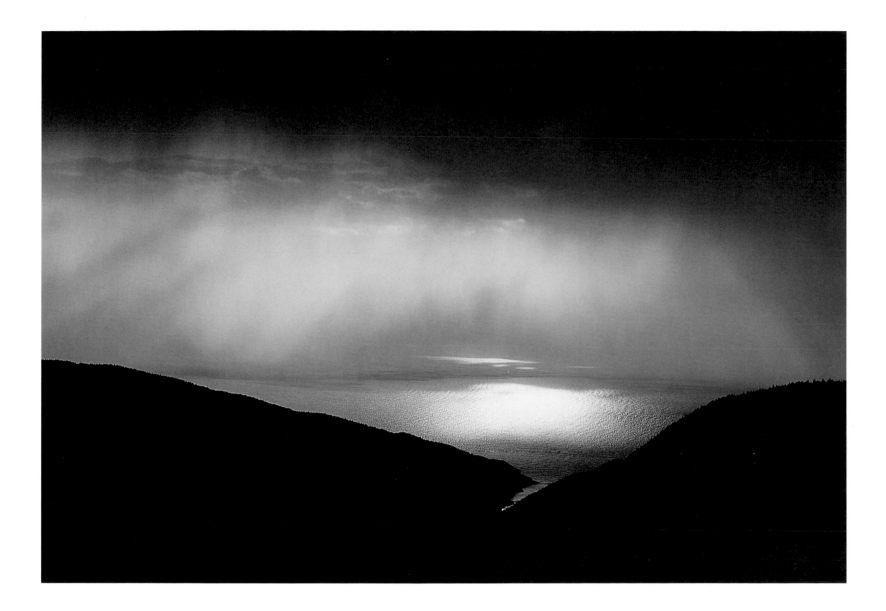

Un banc de brouillard se forme au petit matin près de la rivière Black, au nord du lac Supérieur, en Ontario, à gauche, sur un des tronçons les plus isolés et les plus sauvages de la route transcanadienne. Obscurci par des nuages de pluie, le soleil de fin d'après-midi illumine Fishing Cove, ci-dessus, une destination populaire auprès des randonneurs dans le parc national des Hautes-Terres du Cap-Breton, en Nouvelle-Écosse.

The alpine meadows of British Columbia's Mount Revelstoke National Park are famous for prodigious displays of wildflowers, including Indian paintbrush, arnica, fleabane and lupine, above. An island campsite confers a view of sunset across Pickerel Lake, right, in Quetico Provincial Park, Ontario, one of the best places in the world for extended lake-to-lake canoe trips.

Les prairies alpines du parc national du Mont-Revelstoke, en Colombie-Britannique, sont réputées pour le prodigieux spectacle qu'offrent chaque année leurs fleurs sauvages : asclépiade tubéreuse, arnica, érigéron et lupin, ci-dessus. Ce coucher de soleil, à droite, a été photographié d'un campement installé sur une île du lac Pickerel, dans le parc provincial Quetico, en Ontario, l'un des meilleurs endroits au monde pour parcourir en canot un long trajet de lac en lac.

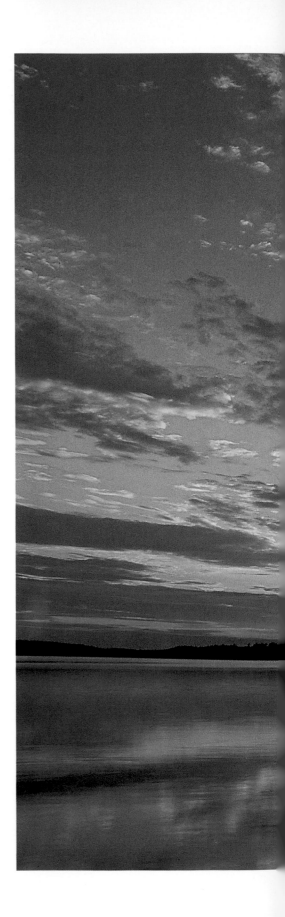

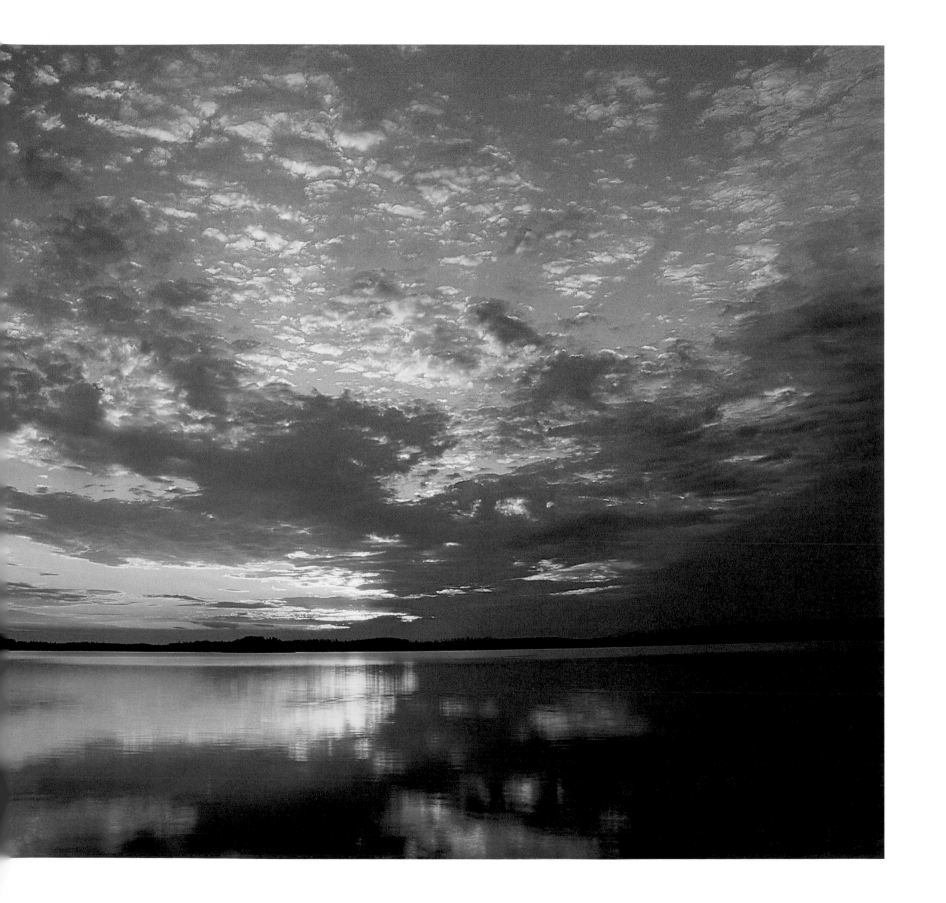

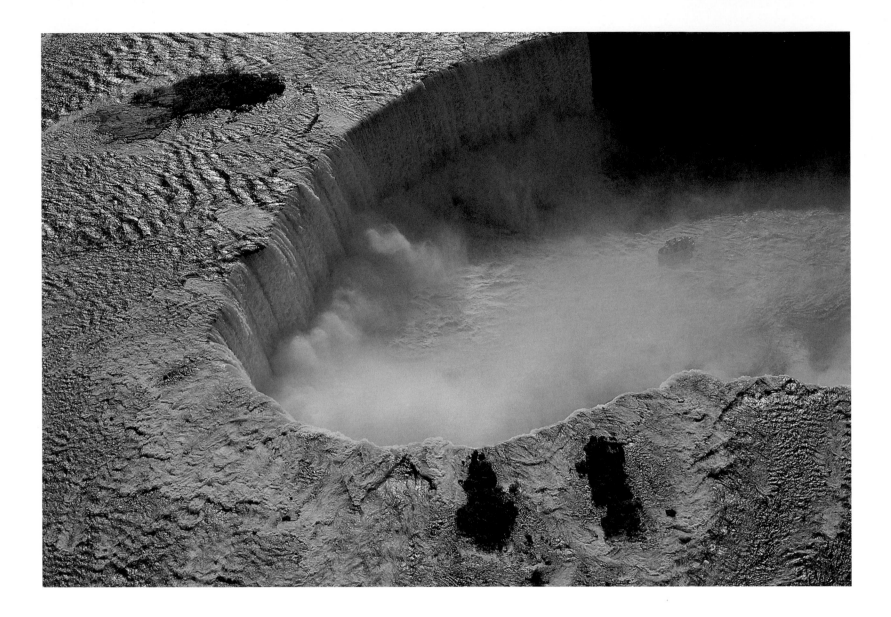

At ground level, buildings of the most indifferent architecture as well as the tackiest of tourist entertainments compete with Niagara Falls. From the air, these distractions are minimized and Niagara Falls appears as the pure natural wonder it is, above and right. By contrast, Churchill Falls, Labrador, far right, is surrounded entirely by wilderness. With a volume one-third that of Niagara but at almost twice the height, Churchill was once the second most powerful falls in North America. Its water is usually diverted for hydroelectric power, but on this photography flight, it was in flood glory, perhaps because a full reservoir had been unleashed.

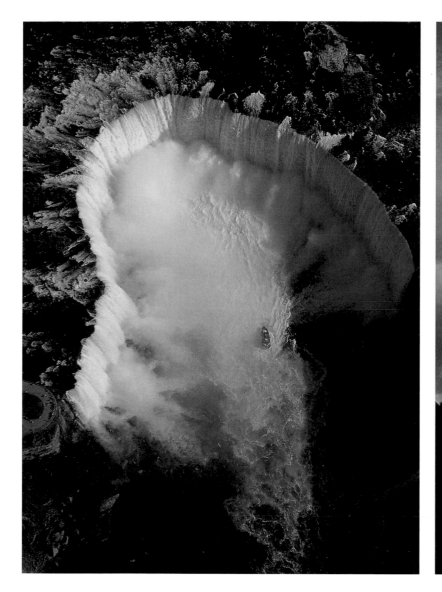 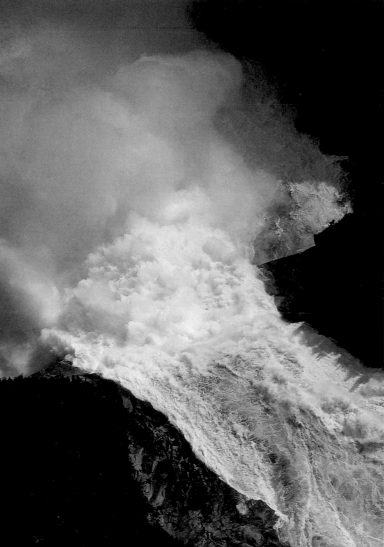

Au niveau du sol, les immeubles à l'architecture parfaitement insignifiante et les attractions touristiques d'un goût douteux font concurrence aux chutes Niagara. Vus des airs, ces détails perdent cependant de leur importance, et les chutes apparaissent dans toute leur splendeur naturelle, à gauche et ci-dessus. Les chutes Churchill, au Labrador, à droite, se trouvent en revanche en pleine nature. Avec un volume égal au tiers de celles du Niagara, mais une hauteur presque deux fois supérieure, elles étaient à une certaine époque les deuxièmes plus puissantes en Amérique du Nord. Leurs eaux sont habituellement déviées pour la production d'hydroélectricité, mais cette photo aérienne les montre dans toute leur formidable puissance, probablement gonflées par l'ouverture d'un réservoir.

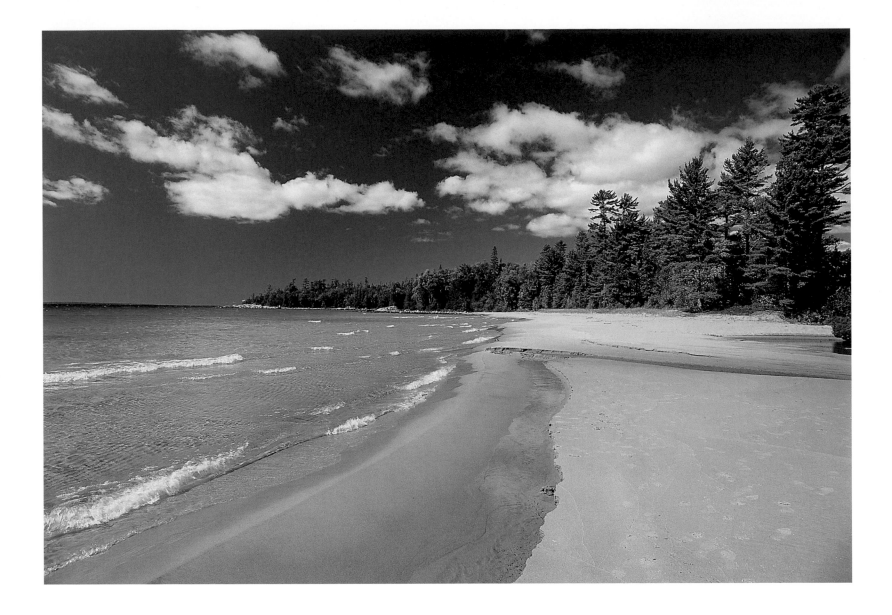

Emerald water and a bright beach near the mouth of the Sand River, above, render Lake Superior almost tropical in appearance, but it is the coldest and most treacherous of the Great Lakes, even in summer. An aerial view of the north coast of Prince Edward Island, right, shows the curved spits of sand that gate the entrance to Darnley Basin on the left; in the distance lies Malpeque Bay, famous for its oysters.

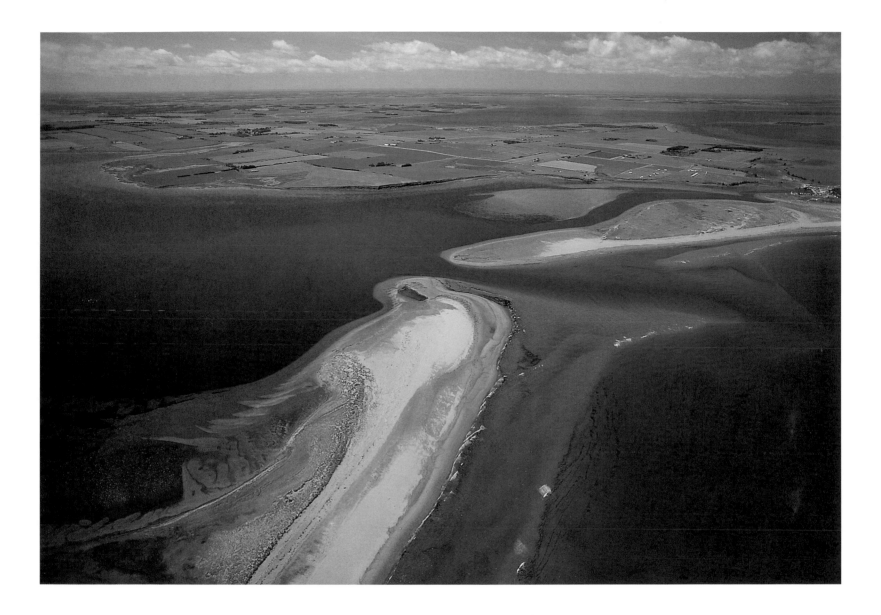

Avec ses eaux émeraude et sa plage sablonneuse près de l'embouchure de la rivière Sand, à gauche, le lac Supérieur semble presque tropical; c'est cependant le plus froid et le plus dangereux des Grands Lacs, même en plein été. Cette vue aérienne de la côte nord de l'Île-du-Prince-Édouard, ci-dessus, montre les langues de sable recourbées qui marquent l'entrée du bassin Darnley, sur la gauche; on voit au loin la baie Malpeque, célèbre pour ses huîtres.

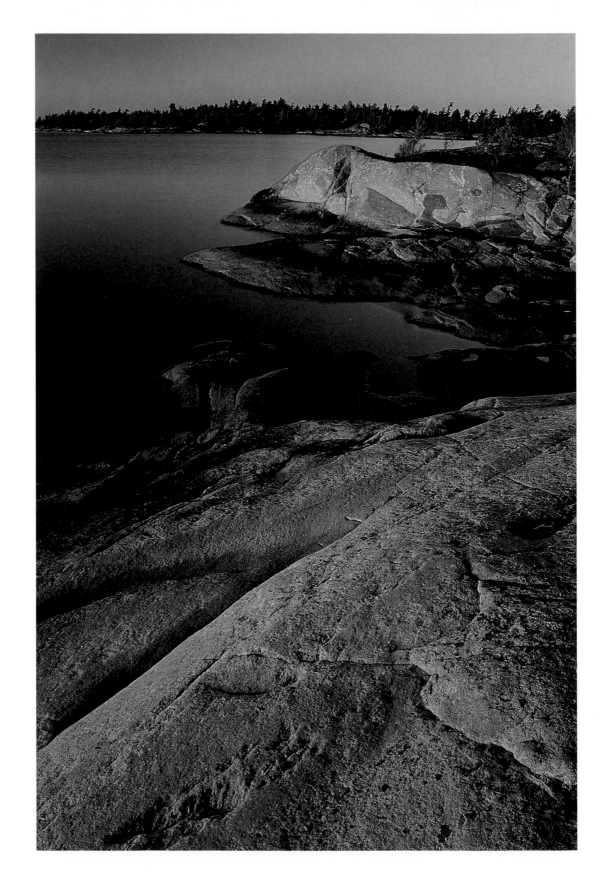

Made from the Canadian Shield's Precambrian rock—cut and polished by Pleistocene glaciers—encircled by endless freshwater passages and habitat to famously painted pines, Ontario's Thirty Thousand Islands are the quintessential Canadian landscape. Sunset brightens grasses on Head Island, far right, north of Bayfield Inlet, as well as the stone shores of Beausoleil Island, right, part of Georgian Bay Islands National Park.

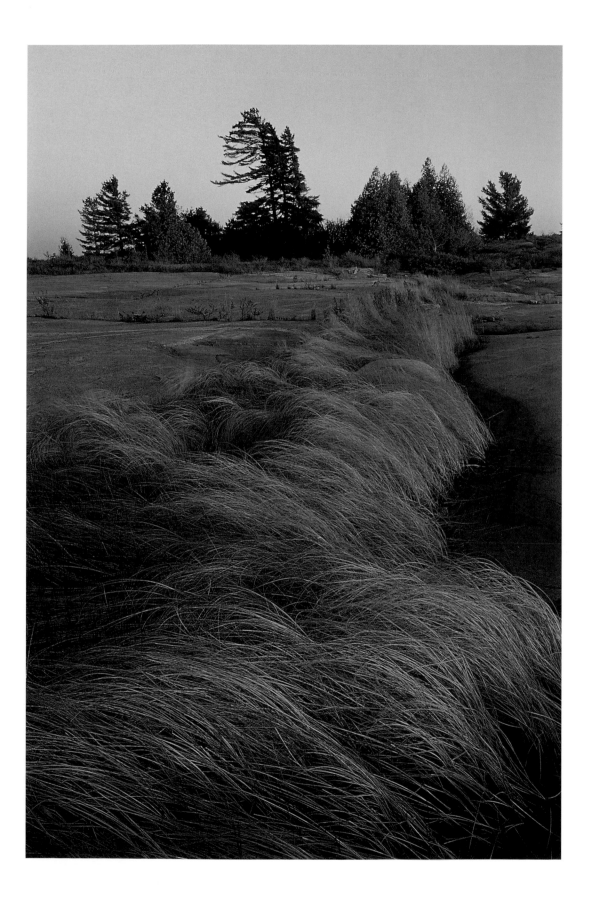

Taillées dans le roc précambrien du Bouclier canadien, façonnées et polies par les glaciers du Pléistocène, encerclées d'innombrables voies d'eau douce et peuplées de pins représentés par des peintres célèbres, les Trente Mille Îles, en Ontario, forment l'essence même du paysage canadien. Le coucher de soleil éclaire l'herbe de l'île Head, à gauche, au nord de l'anse Bayfield, et la côte rocheuse de l'île Beausoleil, à l'extrême gauche, qui fait partie du parc national des Îles-de-la-baie-Georgienne.

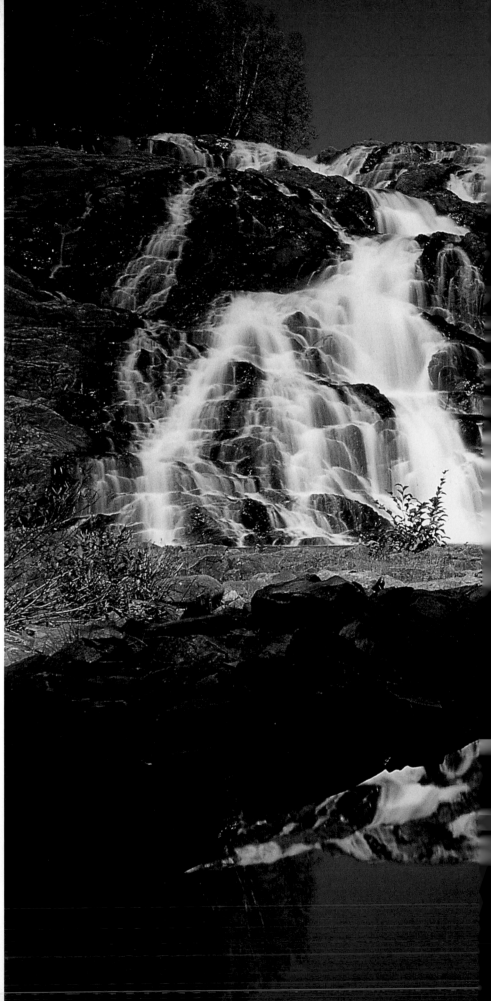

Is a natural wonder a phenomenon to be observed or a place to be experienced? Magpie High Falls, near Wawa, Ontario, used to be accessible by a short path through the surrounding forest. A few years ago, however, a wide swath of woods was cut down to permit an unobstructed view of the falls, which can now be seen directly from a large parking lot.

Les merveilles de la nature sont-elles des phénomènes à observer ou des endroits à découvrir? Les chutes Magpie High, près de Wawa, en Ontario, n'étaient autrefois accessibles que par un petit sentier aménagé dans les bois. Il y a quelques années, toutefois, une large bande de forêt a été abattue pour dégager la vue sur les chutes, que l'on peut maintenant voir sans quitter le vaste parc de stationnement.

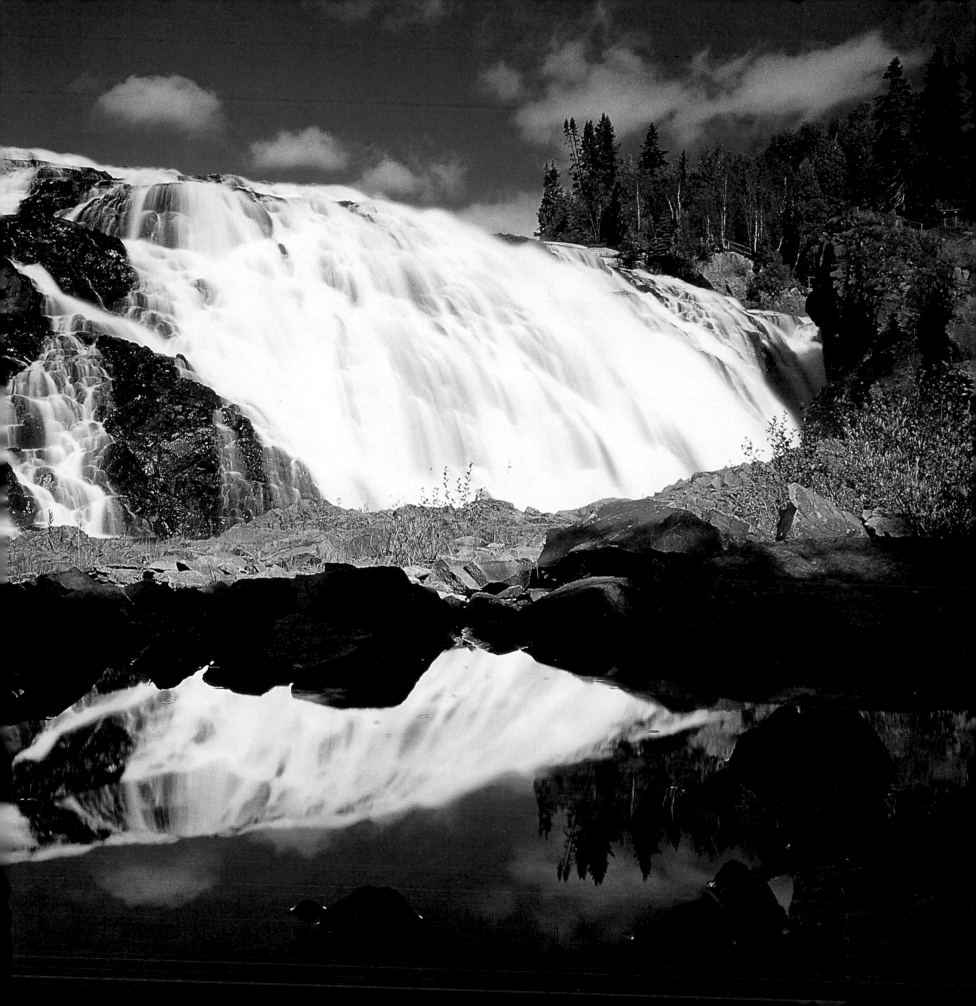

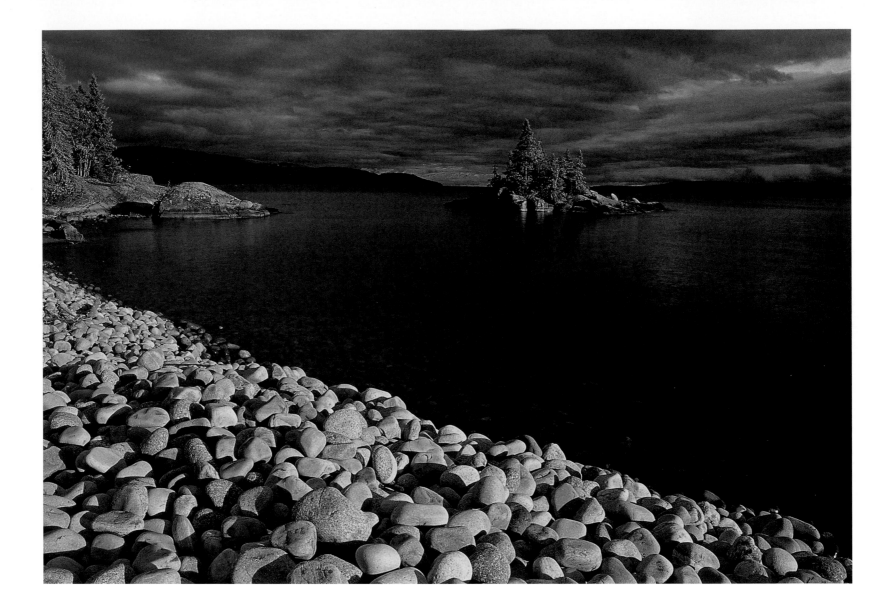

To photograph the landscape is to read it for its exclamation marks. Near Rossport, Ontario, on Lake Superior, a lone, perfect little island stands close to the cobbled shore, above. A single boulder, conspicuously more colourful than its neighbours, rests on a ledge in the midst of Tangle Falls, Jasper National Park, Alberta, right.

Photographier le paysage, c'est révéler ses points d'exclamation. Près de Rossport, en Ontario, sur le lac Supérieur, une petite île s'élève, parfaite dans sa solitude, à proximité d'une grève de galets, ci-dessus. Un rocher solitaire, à droite, nettement plus coloré que les pierres environnantes, domine une corniche au milieu des chutes Tangle dans le parc national Jasper, en Alberta.

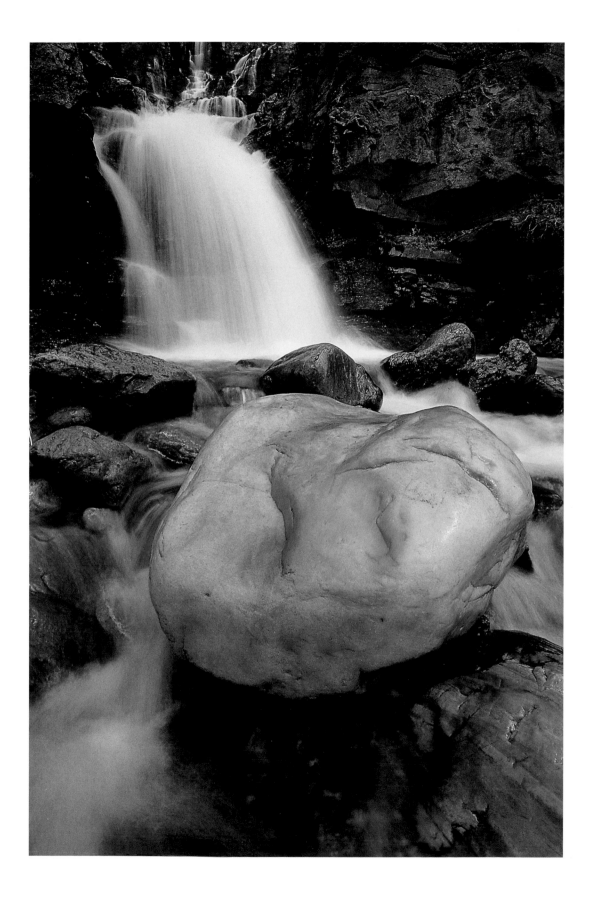

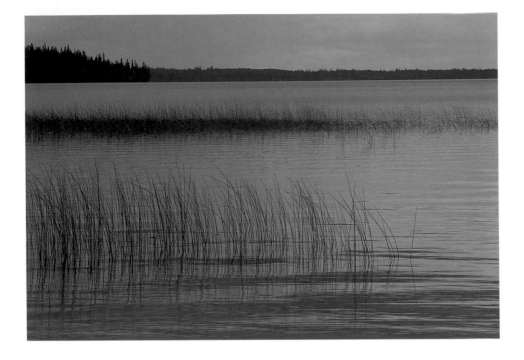

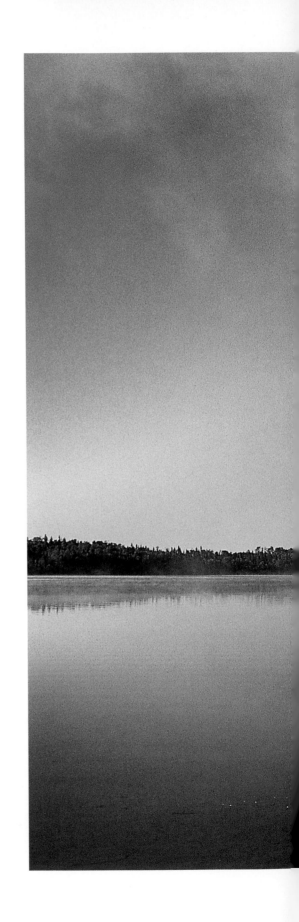

Typically found along many shallow shorelines, reeds grow in Clear Lake, in Manitoba's Riding Mountain National Park, above, and in Ontario's White Lake, right, north of Lake Superior. With the total number of lakes in Canada estimated to be in the range of three million, documenting any of them becomes an essentially random exercise.

Des roseaux typiques des berges peu profondes poussent dans les eaux du lac Clair, dans le parc national du Mont-Riding, au Manitoba, ci-dessus, et du lac White, au nord du lac Supérieur, en Ontario, à droite. Avec ses quelque trois millions de lacs, le Canada offre l'embarras du choix quand vient le temps d'en faire la description.

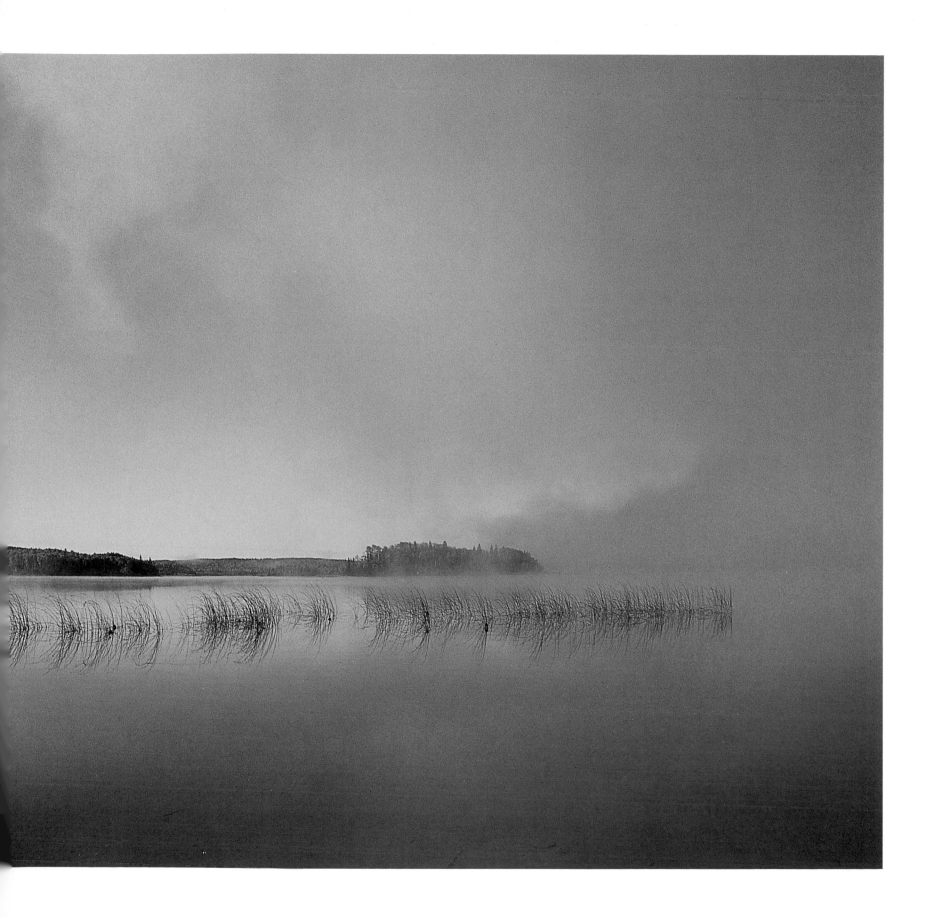

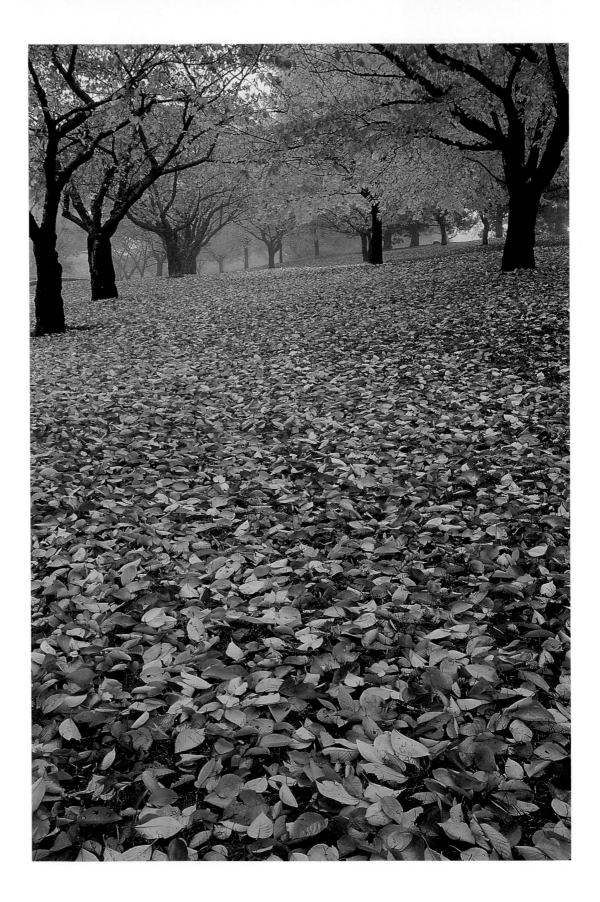

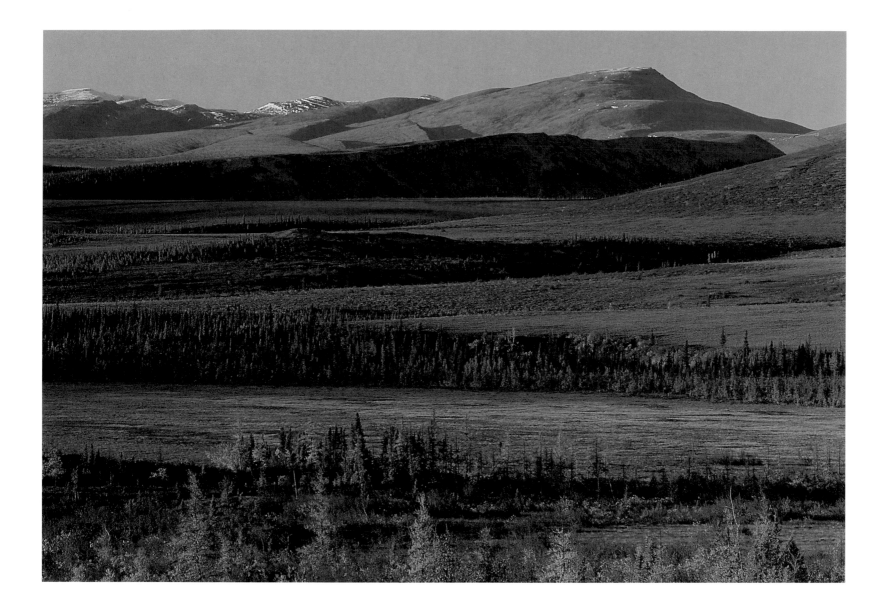

Two diverse experiences of the Canadian autumn are captured here: the domesticated and urban and the wild and remote. In the middle of the most populous area of Canada, cherry trees above Grenadier Pond add to the fall colour in Toronto's High Park, left. Yukon's treeless Richardson Mountains, above, can be reached after a long journey up the Dempster, the world's most northerly highway and one of the loneliest.

L'automne au Canada présente deux visages bien différents : celui de la ville, domestiqué, et celui des régions isolées, plus sauvage. En plein milieu de la région la plus populeuse du Canada, des cerisiers surplombant le lac Grenadier ajoutent aux coloris automnaux à High Park, à Toronto, à gauche. Pour atteindre les arides monts Richardson, au Yukon, ci-dessus, il faut parcourir un long trajet sur la route de Dempster, la plus au nord au monde et l'une des moins fréquentées.

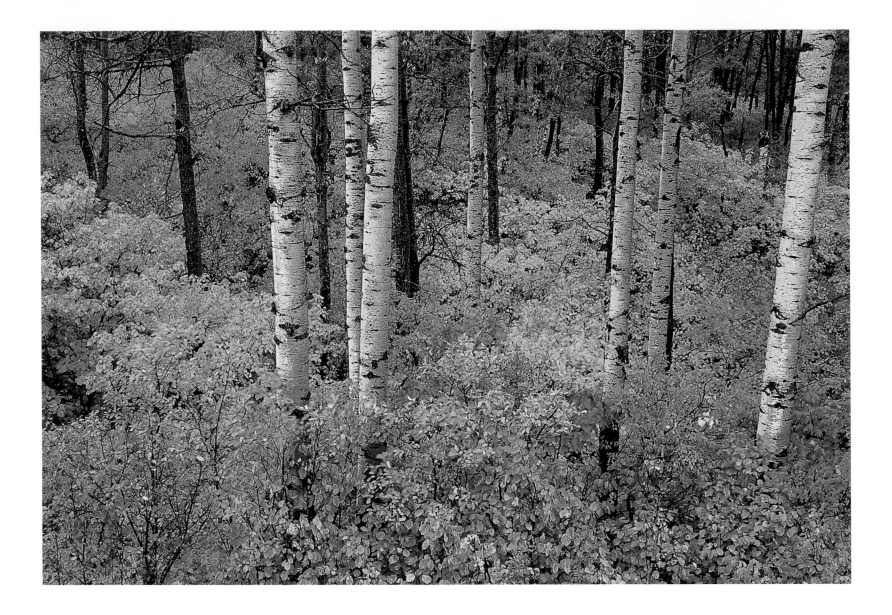

There are no dramatic mountains in Manitoba's Riding Mountain National Park, above, but it is splendid for its wildlife-viewing opportunities. Sightings of bear, moose, lynx, bison and even wolf are common. Seventy kilometres distant from wheatfields west of Drumheller, Alberta, a classic thunderstorm spans the sky, right.

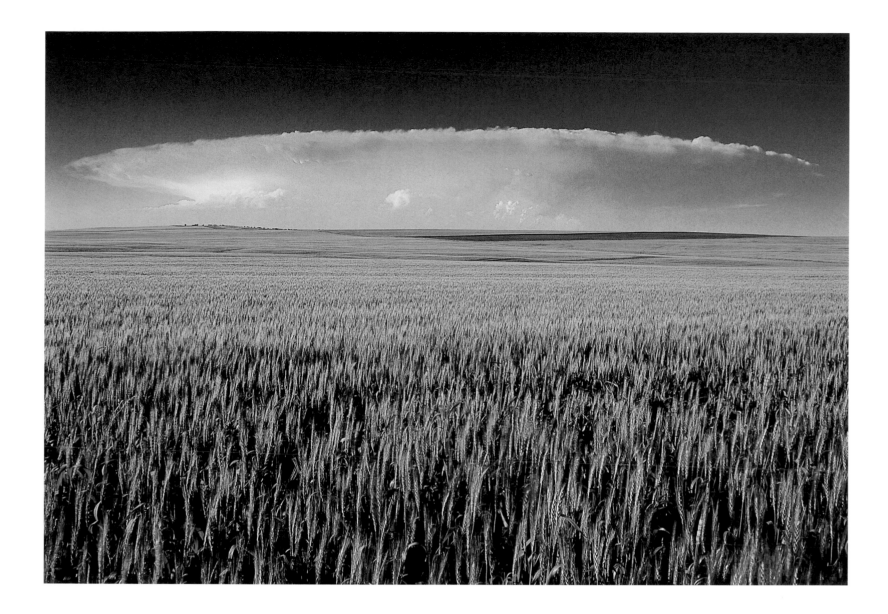

Il n'y a pas de sommets spectaculaires dans le parc national du Mont-Riding,
au Manitoba, à gauche, mais les occasions d'y observer la faune sont nombreuses.
Il n'est pas rare d'y apercevoir des ours, des orignaux, des lynx, des bisons et
même des loups. À 70 kilomètres de ces champs de blé photographiés à l'ouest
de Drumheller, en Alberta, ci-dessus, un orage caractéristique emplit le ciel.

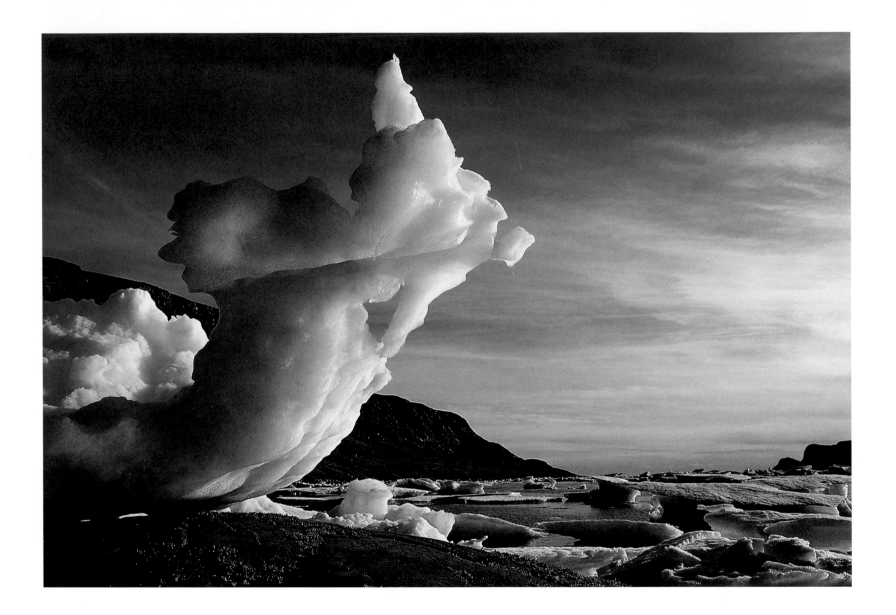

A sculptured block of pack ice, far left, is stranded by the high tides at Pangnirtung, Baffin Island, in August. At the Arctic Circle in Auyuittuq National Park, a peak reflected in a willow-herb-fringed pool, top left, holds the gold light of a lingering sunset. Bottom left: All Souls' Prospect in Yoho National Park, British Columbia, offers a grand view of Lake O'Hara, the Wiwaxy Peaks and the massif of Mounts Huber and Victoria.

La marée haute a déposé ce bloc sculptural de glace flottante, à l'extrême gauche, à Pangnirtung, dans l'île de Baffin, en plein mois d'août. À la hauteur du cercle arctique, dans le parc national Auyuittuq, le reflet d'un sommet dans un étang bordé d'épilobes, en haut à gauche, a retenu la lumière dorée du soleil couchant pendant près d'une heure. En bas à gauche : All Souls' Prospect, dans le parc national Yoho, en Colombie-Britannique, offre un point de vue magnifique sur le lac O'Hara, les monts Wiwaxy et le massif formé par les monts Huber et Victoria.

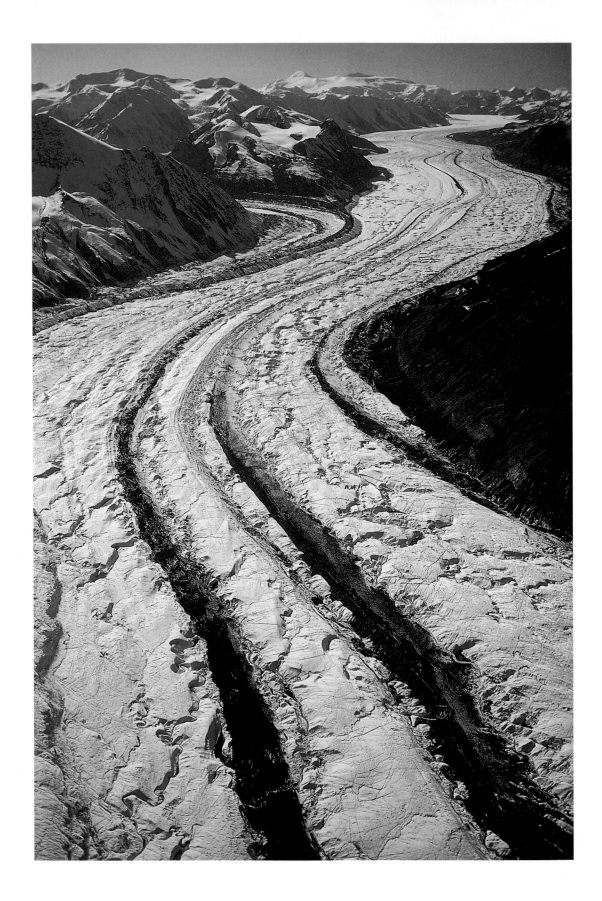

A pastoral farm scene west of Erickson, Manitoba, below, is landscape on an intimate scale, while the Klutlan Glacier, left, in the northern St. Elias Mountains in Yukon is vast, stretching 100 kilometres back to its icefield origins and spanning 8 kilometres at its widest.

Cette scène pastorale croquée à l'ouest d'Erickson, au Manitoba, ci-dessous, présente un paysage à l'échelle humaine, tandis que l'immense glacier Klutlan, à gauche, dans la partie nord des monts St. Elias, au Yukon, s'étend sur cent kilomètres à partir du champ de glace qui lui a donné naissance et atteint huit kilomètres en son point le plus large.

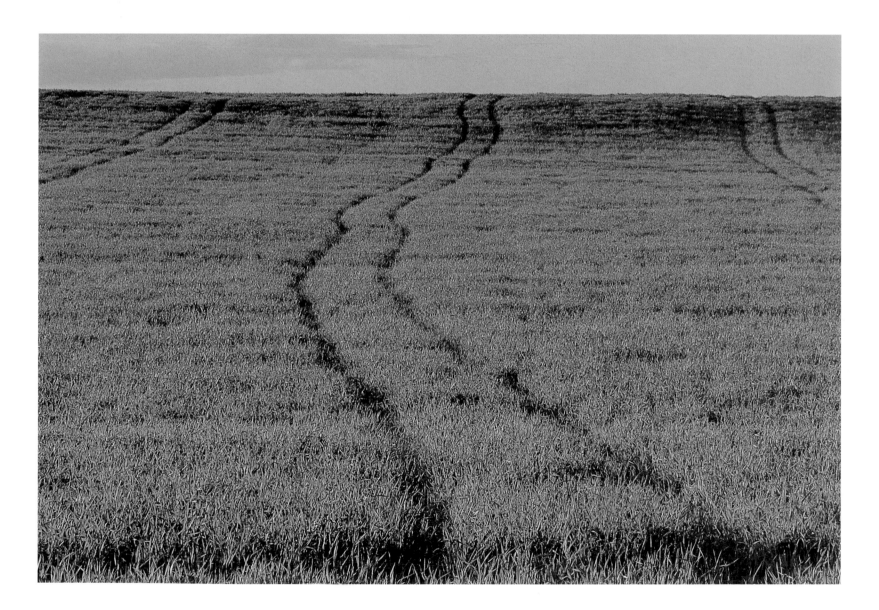

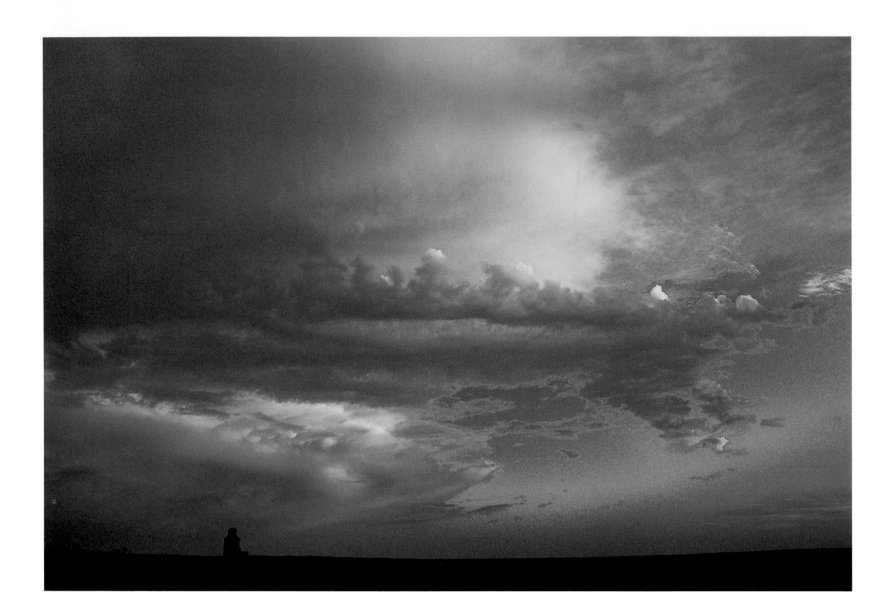

Lake Superior has been called an inland sea, and the prairies, vast and flat with their endless waves of grain, are sometimes compared to a sea. Last light catches rocky islets near Terrace Bay, Ontario, right, while near Rosetown, Saskatchewan, above, a lone grain elevator—among the last of its kind—stands under great clouds at sundown, like a ship disappearing over the horizon.

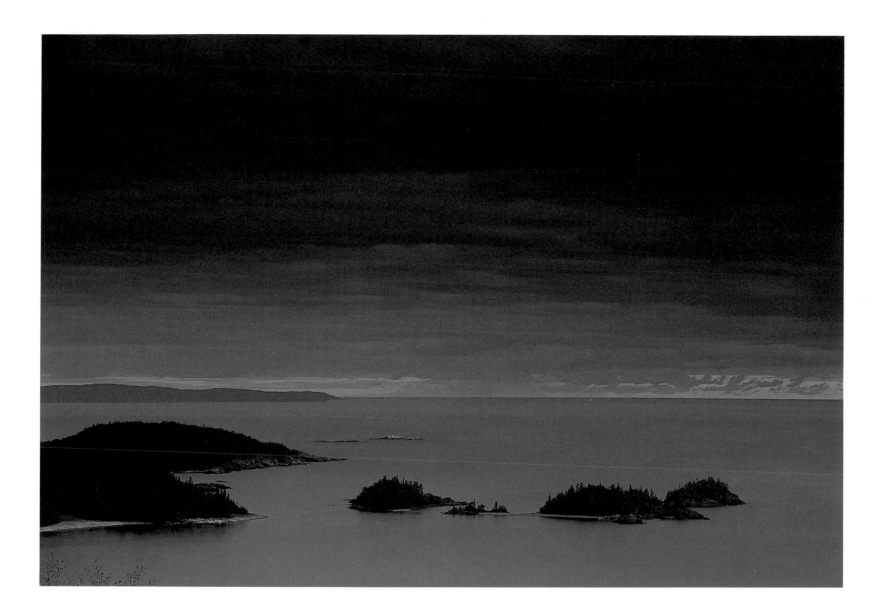

Le lac Supérieur est parfois qualifié de mer intérieure, et c'est l'image qu'évoquent aussi les vastes prairies où ondoient sans fin les champs de céréales. La dernière lumière du jour frappe des îlots rocheux près de Terrace Bay, en Ontario, ci-dessus, tandis qu'un silo à grains solitaire près de Rosetown, en Saskatchewan, à gauche, un des derniers survivants de son espèce, s'élève sous de gros nuages au coucher du soleil tel un navire disparaissant à l'horizon.

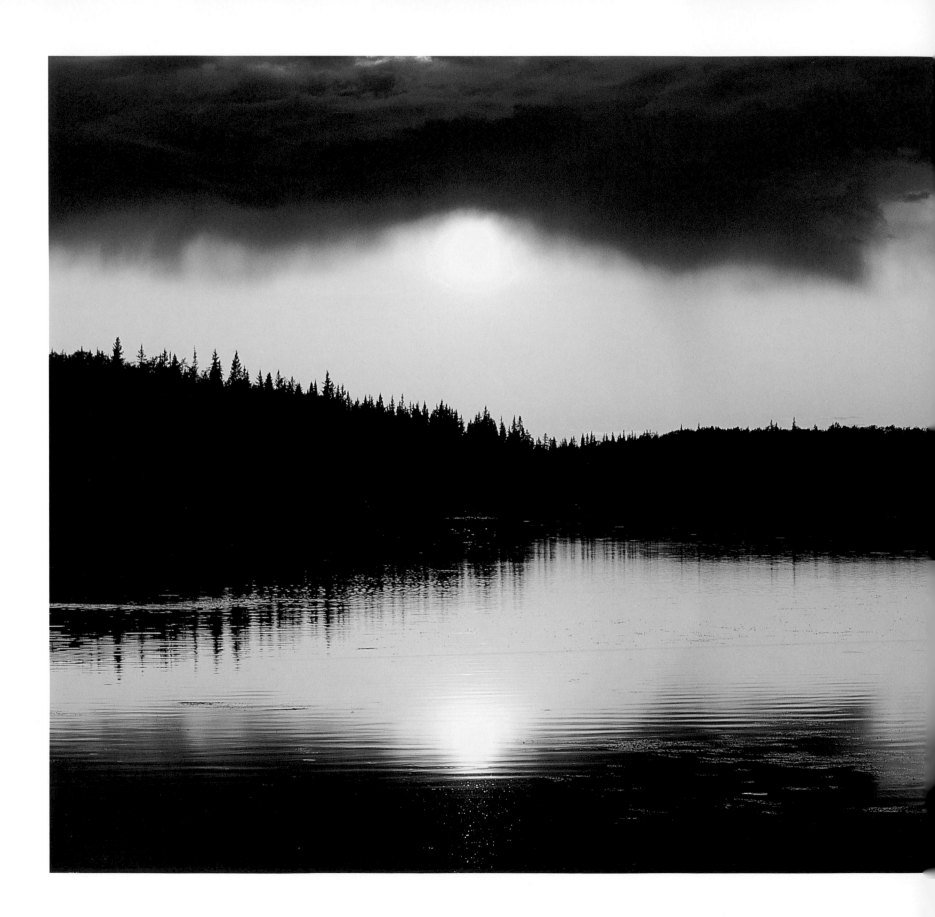

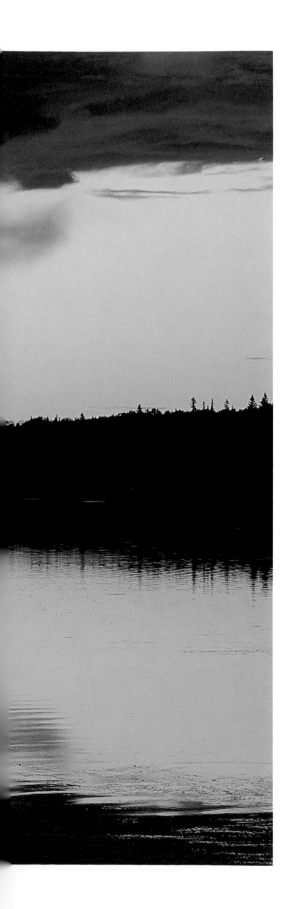

Modulated by clouds and the atmosphere, the sun illuminates
the landscape in an extraordinary number of ways, more varied
than the lighting of the most modern theatre. In these images,
we see sunset at Hanging Heart Lake, Prince Albert National Park,
Saskatchewan, left, and a shaft of sunlight over the Bay of Fundy
near Cape Blomidon, Nova Scotia, above.

Modulé par les nuages et l'atmosphère, le soleil illumine le
paysage d'innombrables façons, avec plus de variété que les
éclairages de scène les plus modernes. Sur ces deux images, on
le voit se coucher sur le lac Hanging Heart, dans le parc national
de Prince Albert, en Saskatchewan, à gauche, et projeter un
de ses rayons sur la baie de Fundy près du cap Blomidon, en
Nouvelle-Écosse, ci-dessus.

High in the sky and rosy after sunset, a supercell sails eastward from Rosetown, Saskatchewan, on a July evening. This retreating thunderstorm displayed distant, silent lightning until well past midnight.

Haut dans le ciel, teintée de rose par le coucher du soleil, une cellule orageuse géante se déplace vers l'est au-dessus de Rosetown, en Saskatchewan, un soir de juillet. Même après que l'orage se fut éloigné, les éclairs ont continué de zébrer silencieusement le ciel jusque tard dans la nuit.

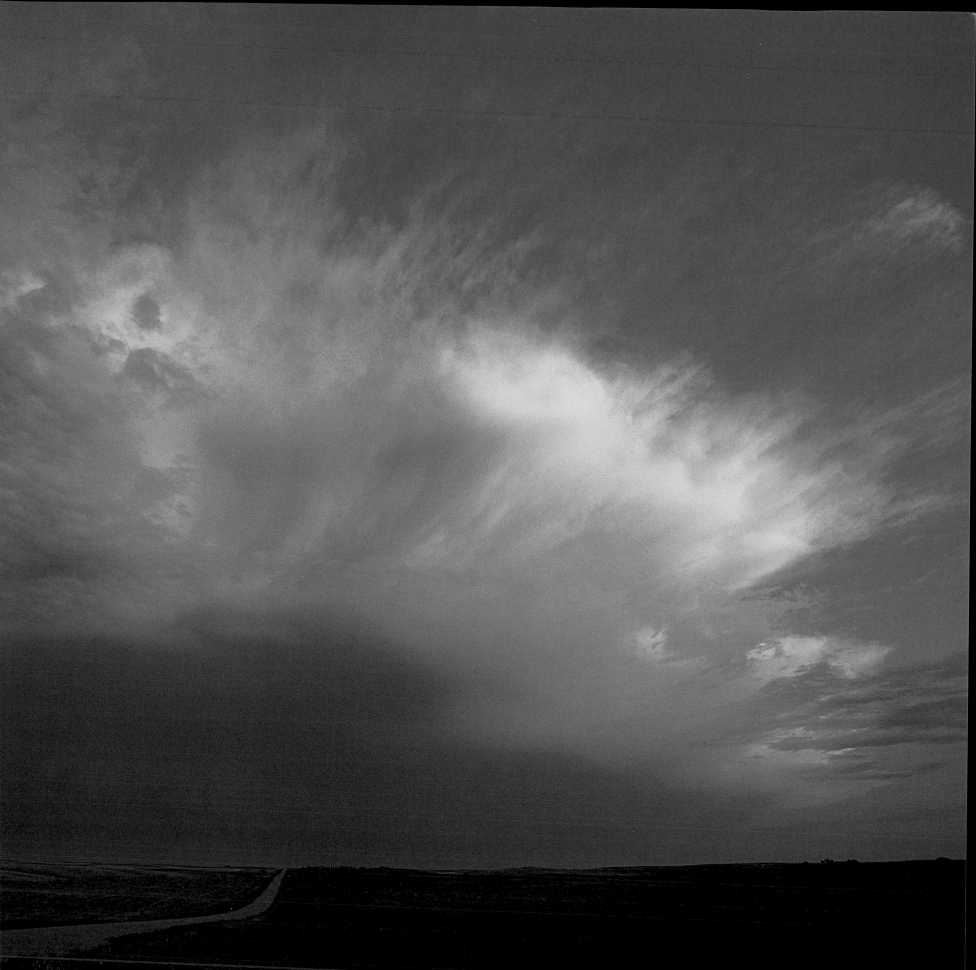

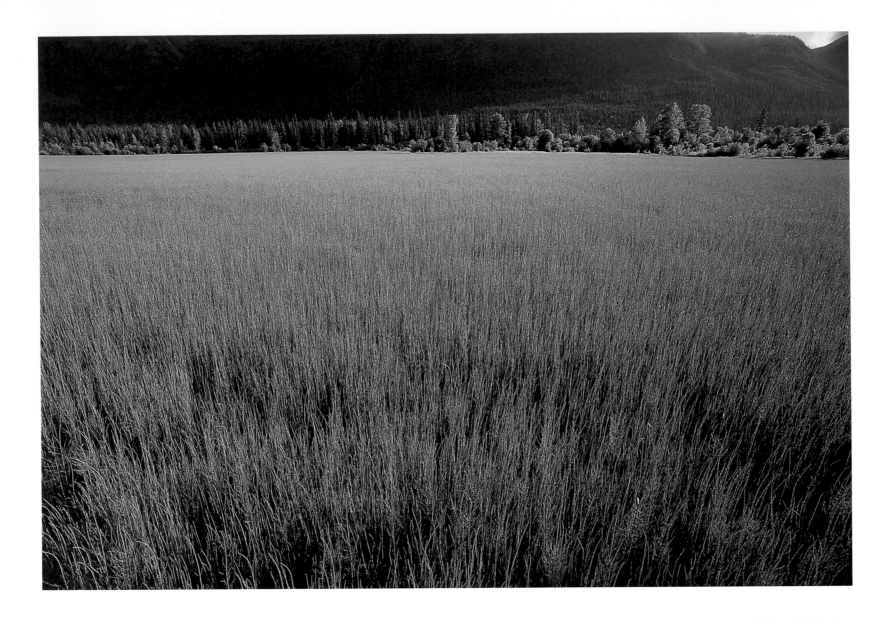

A marsh near Moose Lake in Mount Robson Provincial Park, British Columbia, above, is a dependable source of food for the iconic Canadian mammal for which it was named. Near Rosetown, Saskatchewan, right, wheat grows on a prairie transformed almost entirely from wild grasslands that once sustained millions of bison to domestic grainfields that now feed millions of humans.

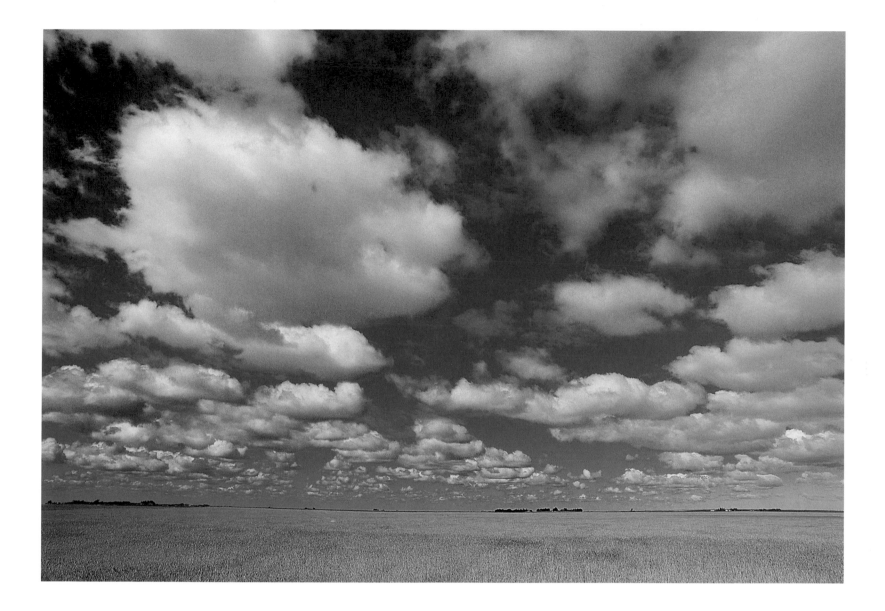

Ce marécage près du lac Moose, dans le parc provincial du Mont-Robson, en Colombie-Britannique, à gauche, constitue une excellente source de nourriture pour l'orignal, grand mammifère canadien par excellence. Près de Rosetown, en Saskatchewan, ci-dessus, on cultive le blé dans une prairie où poussaient autrefois presque exclusivement des herbes sauvages dont se nourrissaient des millions de bisons, et qui a fait place à des terres céréalières assurant aujourd'hui la subsistance de millions d'humains.

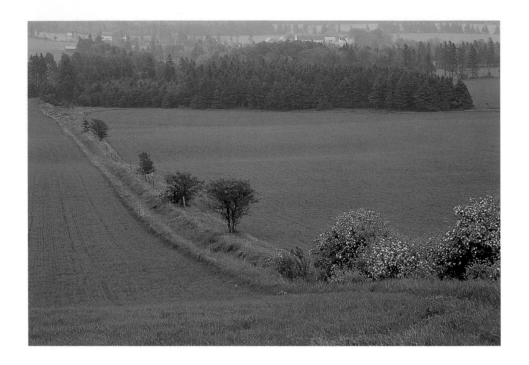

The most vivid of landscapes sprawls under the most awesome of skies southwest of Hanley, Saskatchewan, in early July. At peak blossom, canola fields across the Prairies reach an intense, saturated yellow, while thunderstorms, whiter and more massive than the greatest of the Himalayan mountains, set sail in the westerly wind, right. By contrast, more subdued hues colour a pasture in Queens County, Prince Edward Island, on a hazy, quiet afternoon, above.

Un ciel impressionnant domine l'explosion de couleurs de ce paysage photographié au sud-ouest de Hanley, en Saskatchewan, au début de juillet, à droite. Les champs de canola en fleurs, omniprésents dans les Prairies, se colorent d'un jaune intense et saturé tandis que des nuages d'orage, plus blancs et plus massifs que les plus hautes montagnes de l'Himalaya, sont balayés par le vent d'ouest. Par contraste, ce pâturage du comté de Queens, à l'Île-du-Prince-Édouard, ci-dessus, se pare de teintes douces par un tranquille après-midi brumeux.

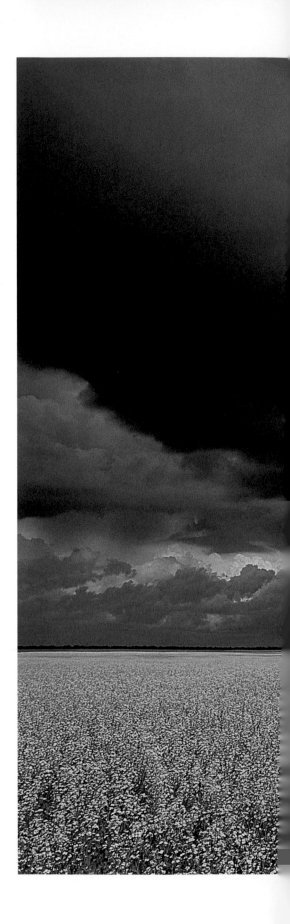

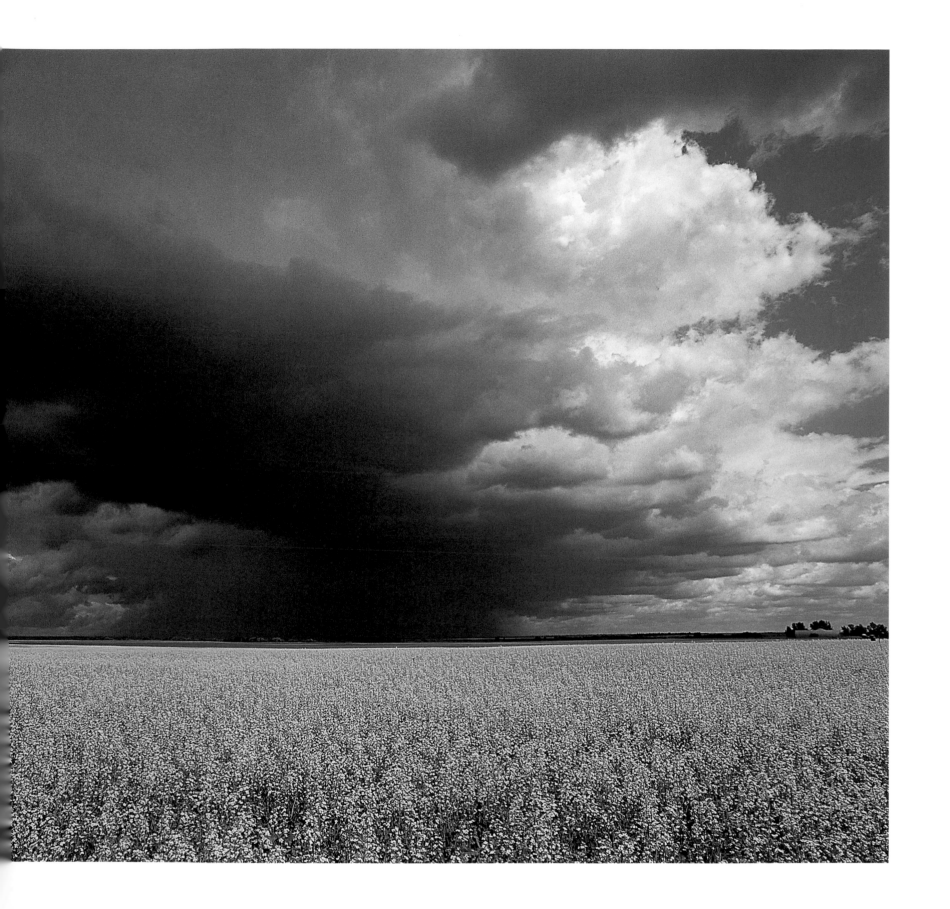

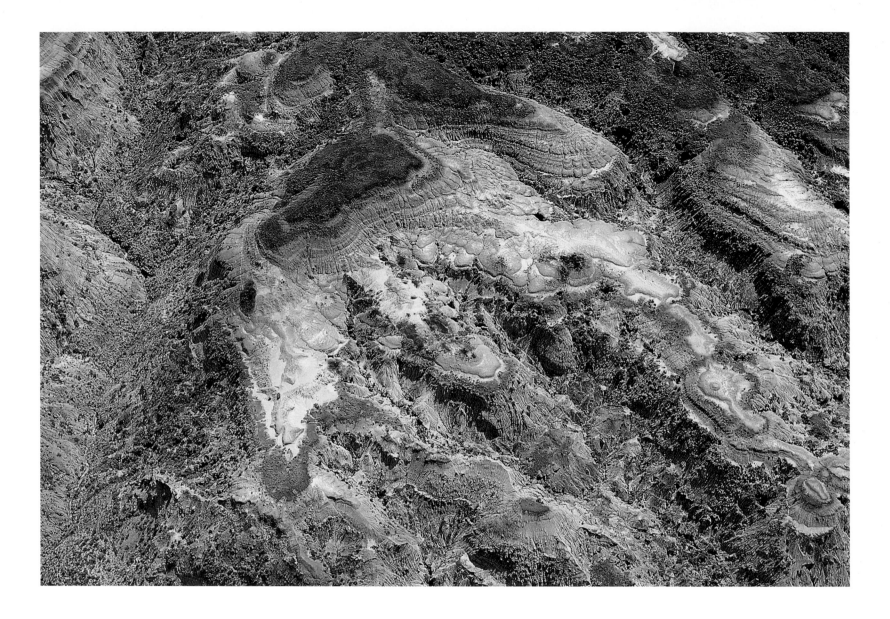

An aerial view of the badlands in Dinosaur Provincial Park near Brooks, Alberta, above, underscores the bleakness of the landscape. A two-kilometre-long sand beach, right, crossed here by a quiet brook, lies along the coast of Lake Superior at Neys Provincial Park, Ontario.

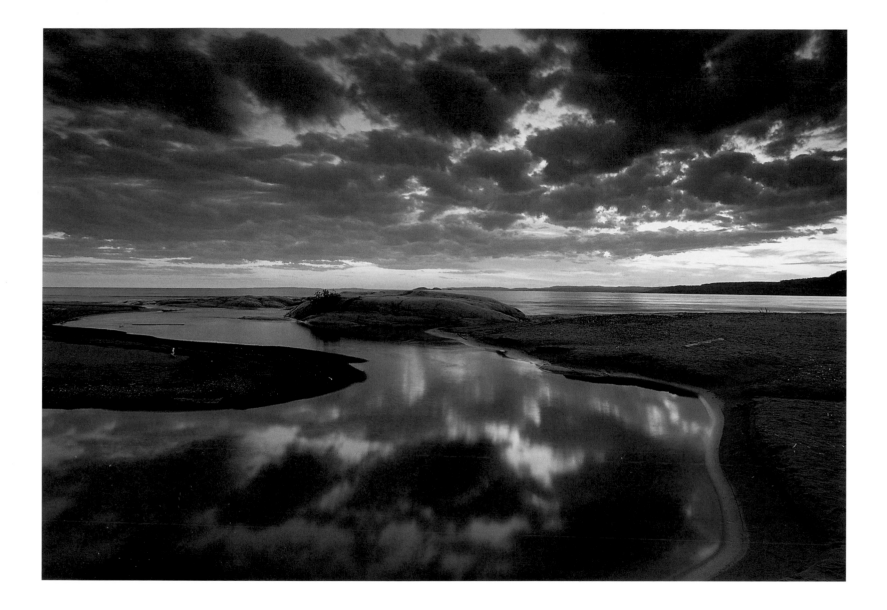

Cette vue aérienne des badlands du parc provincial des Dinosaures, près de Brooks, en Alberta, à gauche, montre bien la désolation du paysage de cette région. Une plage de sable longue de deux kilomètres, ci-dessus, traversée ici par un ruisseau paresseux, borde le lac Supérieur au parc provincial Neys, en Ontario.

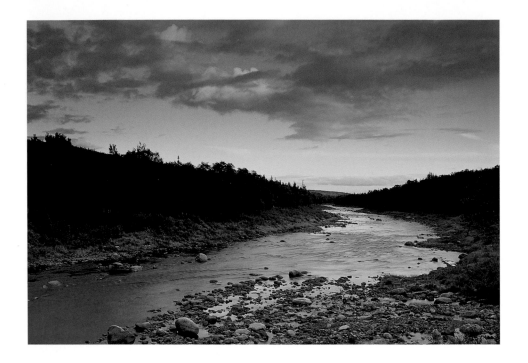

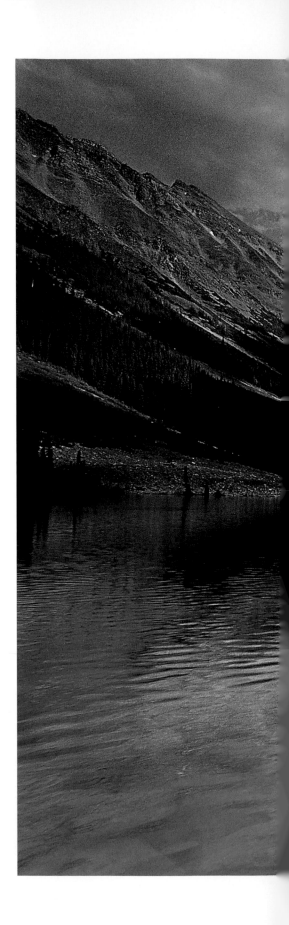

Consolation Lakes, in Alberta's Banff National Park, right, are just a short walk above Moraine Lake. At the time this photograph was taken, hiking in the area was limited to large groups because of the presence of a bold grizzly. Newfoundland's Southwest River, above, runs close by Terra Nova National Park.

Les lacs Consolation, dans le parc national Banff, en Alberta, à droite, se trouvent à distance de marche du lac Moraine. Au moment où cette photo a été prise, la randonnée dans ce secteur était limitée aux grands groupes en raison de la présence d'un grizzly menaçant. La rivière Southwest, à Terre-Neuve, ci-dessus, coule à proximité du parc national Terra-Nova.

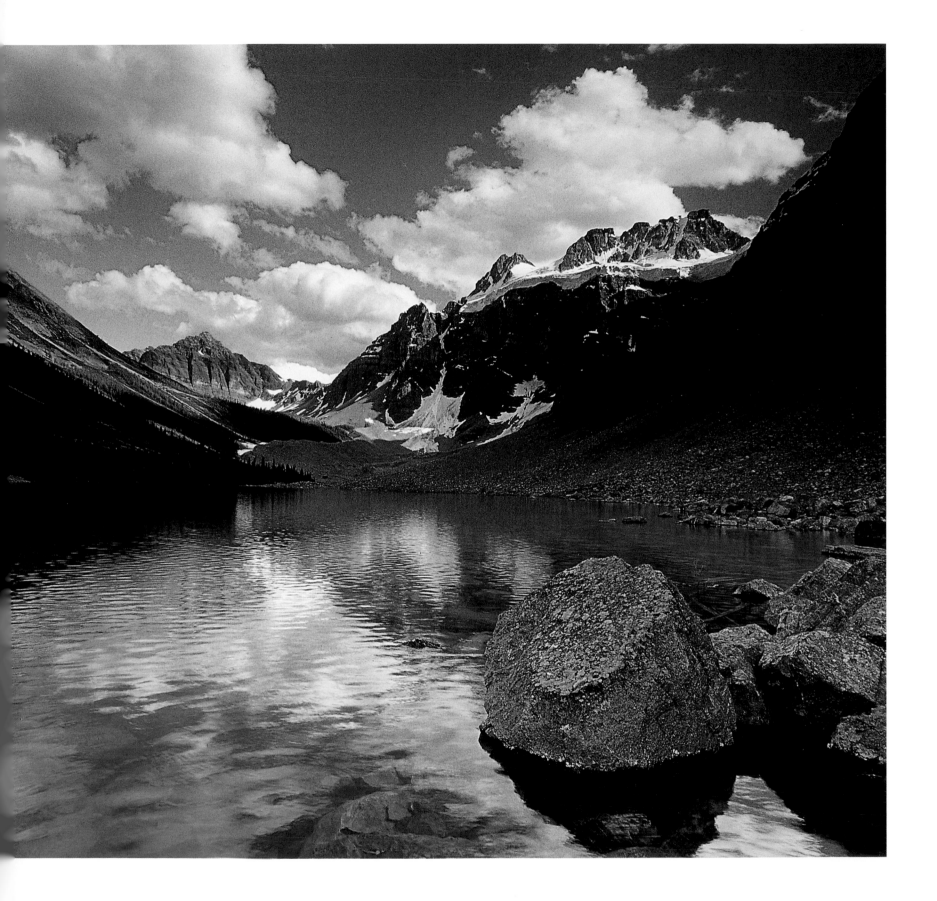

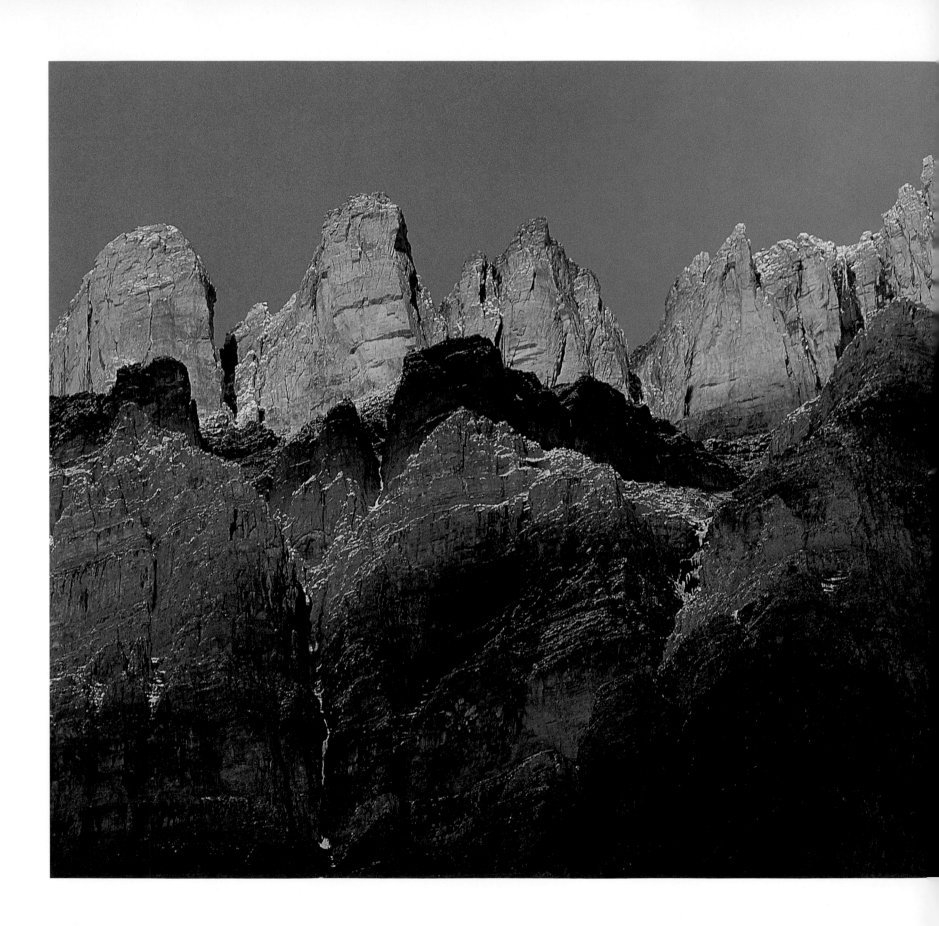

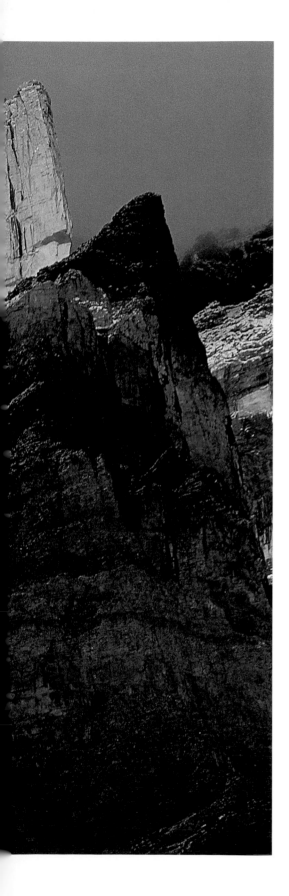

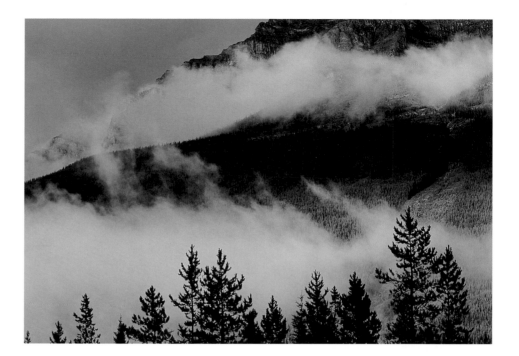

Among the world's most scenic highways, the Icefields Parkway is unsurpassed. The upper cliffs of Mount Wilson, left, in Banff National Park, Alberta, are especially close to the road. Mists swirl about Jasper National Park's Mount Kerkeslin, above, home to mountain goats that are occasionally seen descending to a mineral lick at Goat Lookout beside the route.

La Promenade des glaciers est sans contredit l'une des routes les plus spectaculaires au monde. Elle passe tout près des hautes falaises du mont Wilson, à gauche, dans le parc national Banff, en Alberta. Le mont Kerkeslin, ci-dessus, dans le parc national Jasper, est entouré de brouillard. On y voit à l'occasion des chèvres de montagne qui descendent lécher des sels minéraux au belvédère de Goat Lookout, à côté de la route.

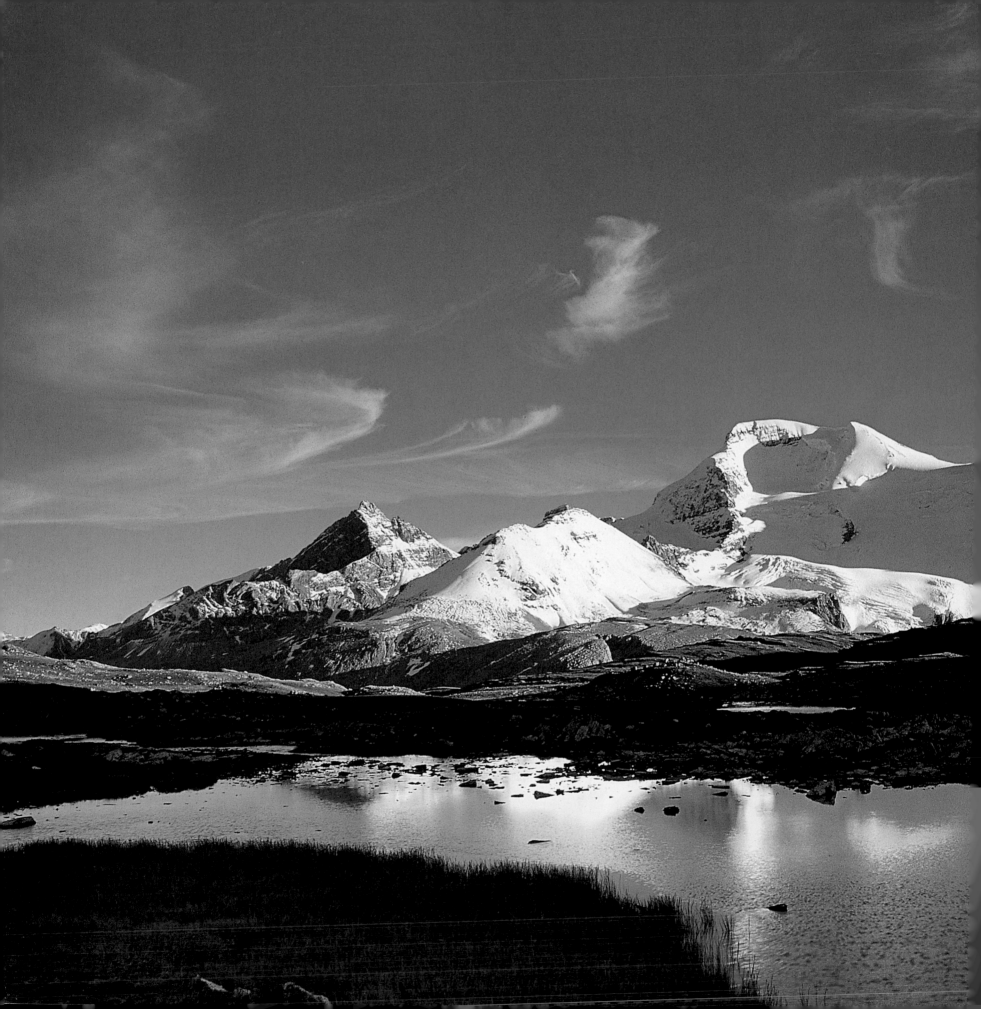

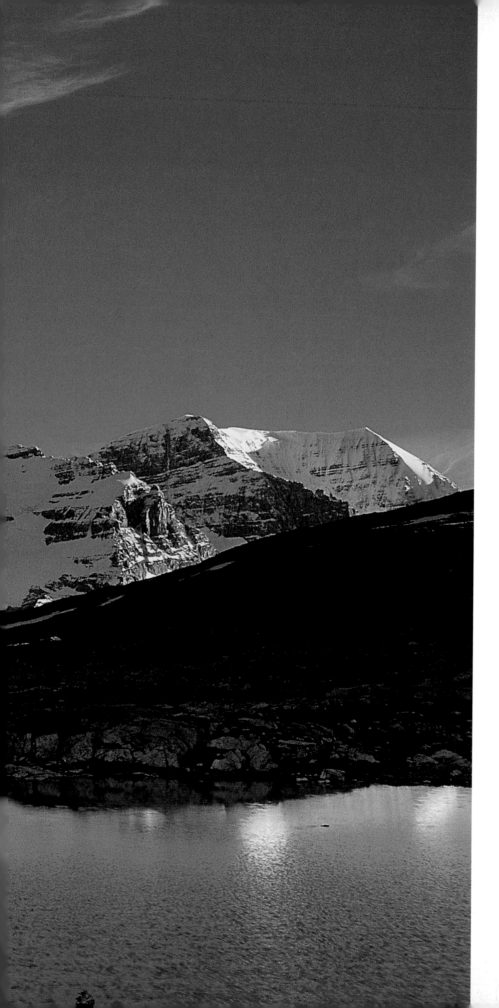

The Columbia Icefield region in Alberta, located where Banff and Jasper national parks meet, boasts the largest concentration of the highest peaks in the Canadian Rockies. Found here, too, is Wilcox Pass, frequented by bighorn sheep and offering one of the finest views of Mounts Athabasca and Andromeda.

C'est dans la région du champ de glace Columbia, en Alberta, à la jonction des parcs nationaux Banff et Jasper, qu'est réunie la plus forte concentration de très hauts sommets dans les Rocheuses canadiennes. C'est également là que se trouve le col Wilcox, que fréquentent les mouflons d'Amérique et qui offre un des plus beaux points de vue sur le mont Athabasca et le mont Andromeda.

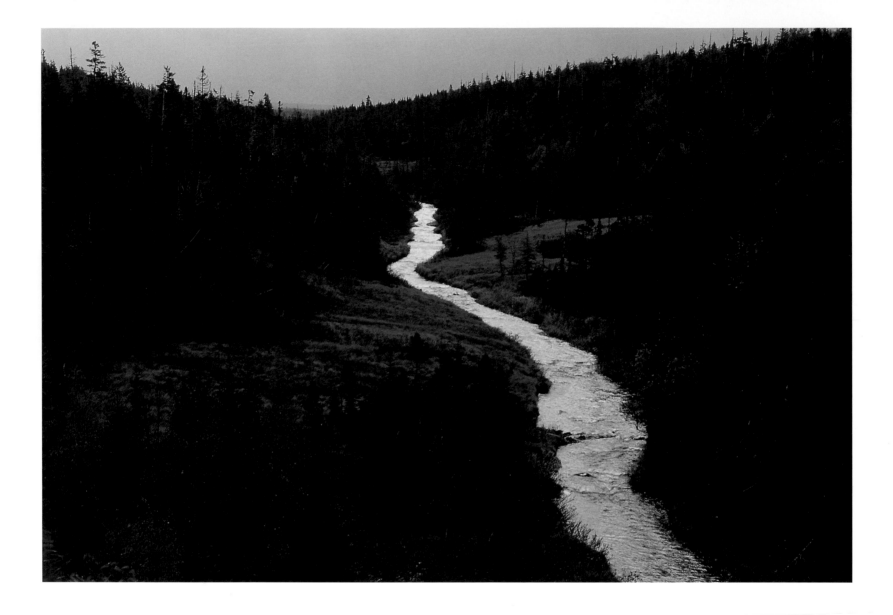

A tranquil brook crosses the boreal plateau high on Nova Scotia's French Mountain, above, a world removed from the surf-animated coasts that frame Cape Breton Highlands National Park on opposite east and west sides. The Red Deer River near Drumheller, Alberta, right, has carved a shallow canyon and rough badlands, an unexpected landscape below the flat surrounding fields, soft with wheat and canola.

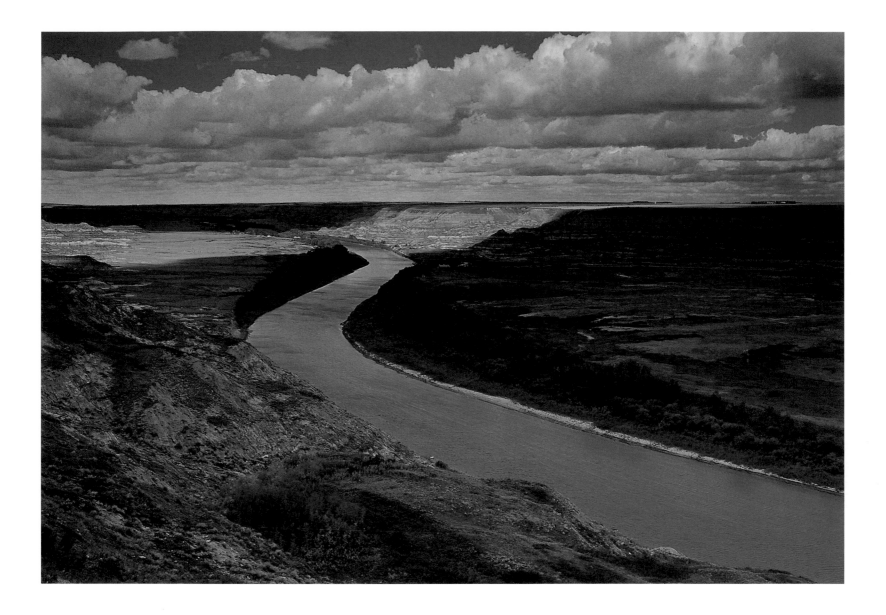

Un ruisseau tranquille traverse le plateau boréal sur les hauteurs du mont French, en Nouvelle-Écosse, à gauche, un univers très différent des côtes battues par les vagues qui entourent le parc national des Hautes-Terres-du-Cap-Breton à l'est et à l'ouest. La rivière Red Deer, ci-dessus, près de Drumheller, en Alberta, a creusé un canyon peu profond et des badlands escarpés, créant ainsi un paysage étonnant en contrebas des champs plats environnants où ondoient le blé et le canola.

Outcrops, boulders and cobbles of richly varied and prominently veined billion-year-old rock are exposed along the shore of Lake Superior, right, in Pukaskwa National Park, Ontario. Far right: Lichen-decorated sandstone lines the Milk River in Writing-on-Stone Provincial Park, Alberta —another place notable for the beauty of its stone—where one of the largest collections of aboriginal rock carvings on the Great Plains can be found.

Dans le parc national Pukaskwa, en Ontario, à gauche, les rives du lac Supérieur s'ornent d'affleurements, de rochers et de galets aux teintes variées et aux veines évidentes, vieux de plusieurs milliards d'années. Ci-dessous, des blocs de grès couverts de lichen bordent la rivière Milk, dans le parc provincial Writing-on-Stone, en Alberta, un autre endroit réputé pour la beauté de ses pierres où l'on retrouve une des plus importantes collections de pétroglyphes autochtones des Prairies.

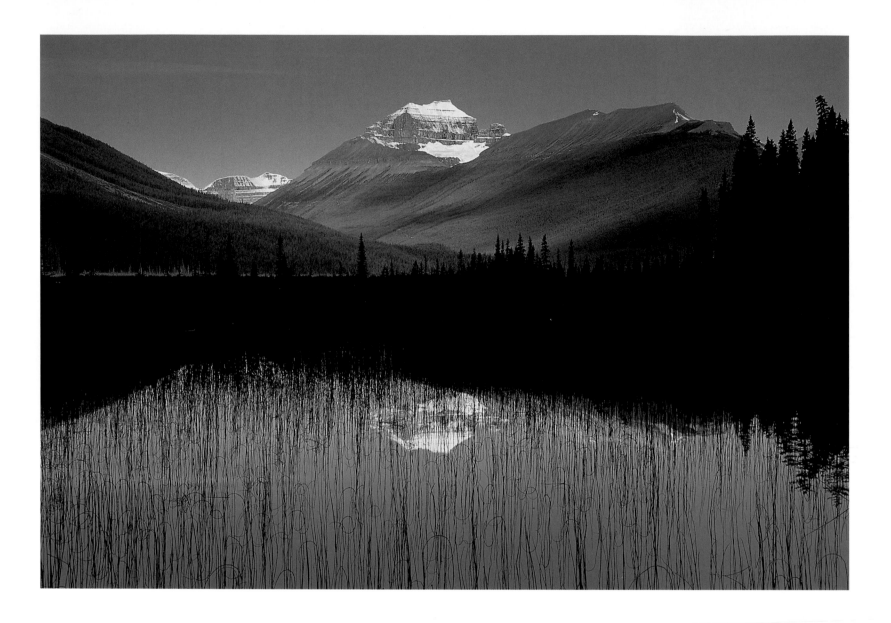

Views from two of the most extraordinary roads in the world: Mount Saskatchewan reflected in a reed-filled pond in the flats of the North Saskatchewan River, above, alongside the Icefields Parkway in Banff, Alberta; and a lake in the Ogilvie Mountains near the south end of the Dempster Highway, Yukon, right.

Ces paysages bordent deux des routes les plus extraordinaires au monde : le mont
Saskatchewan se reflétant dans un étang rempli de roseaux sur les battures de
la rivière Saskatchewan Nord, à gauche, le long de la Promenade des glaciers, à
Banff, en Alberta, et un lac niché dans les monts Ogilvie, près de l'extrémité sud
de la route de Dempster, au Yukon, ci-dessus.

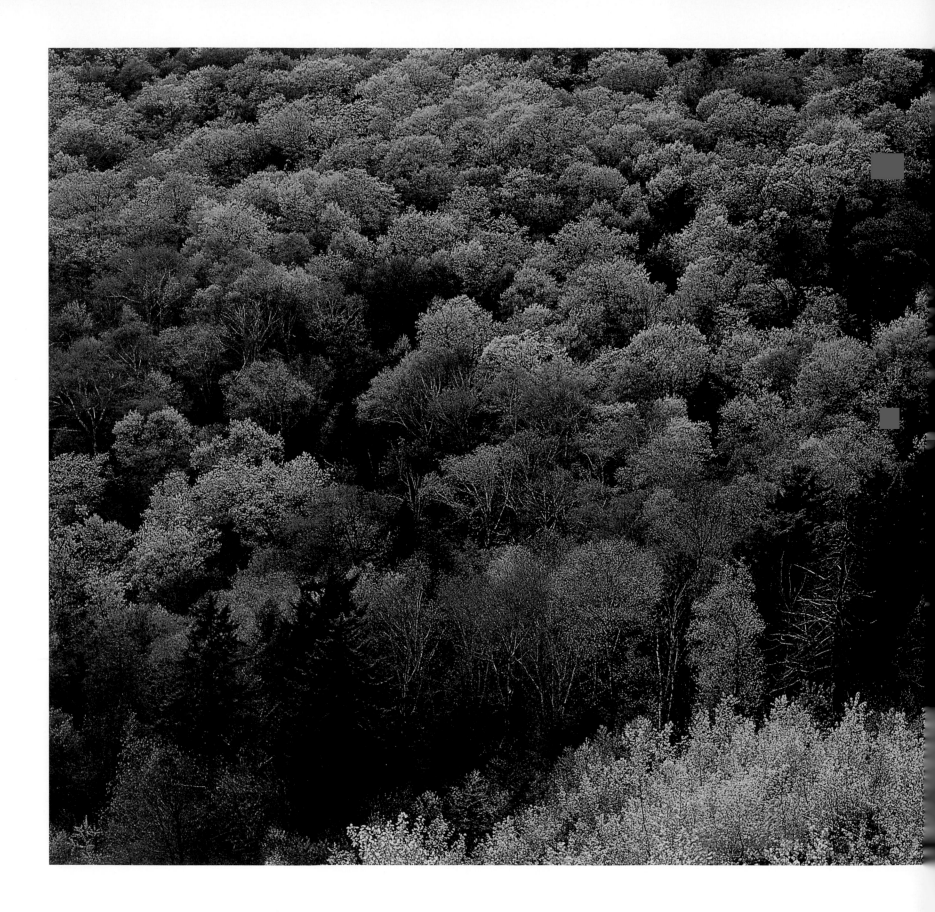

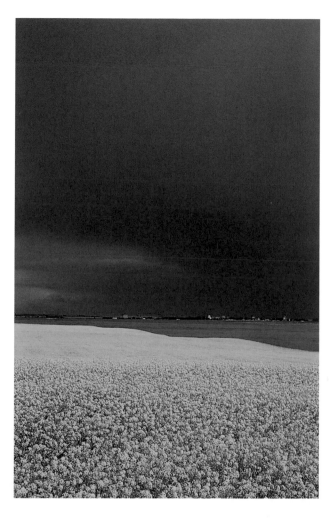

The fresh greens and yellows of early-summer wheat and blossoming canola stripe the land under storm clouds near Beiseker, Alberta, above. In this view from La Roche, Quebec, left, above Lac Monroe in Mount Tremblant Provincial Park, the yellow of the forest is actually spring-green in the light of late afternoon.

Les fraîches teintes vertes et jaunes du jeune blé et du canola en fleurs, ci-dessus, au début de l'été, strient le paysage sous des nuages d'orage près de Beiseker, en Alberta. Sur cette image de la Roche, au Québec, à gauche, au-dessus du lac Monroe dans le parc du Mont-Tremblant, les jeunes pousses vertes du début du printemps se colorent en jaune dans la lumière de la fin d'après-midi.

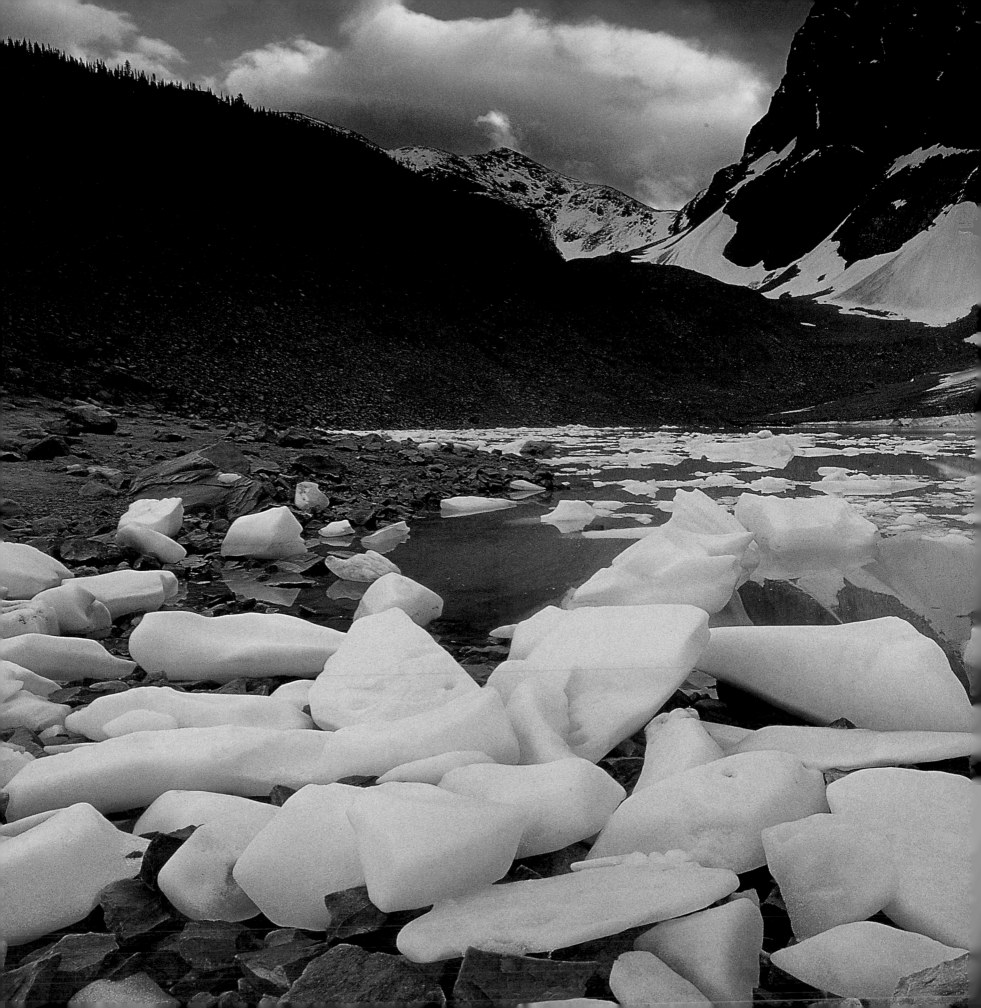

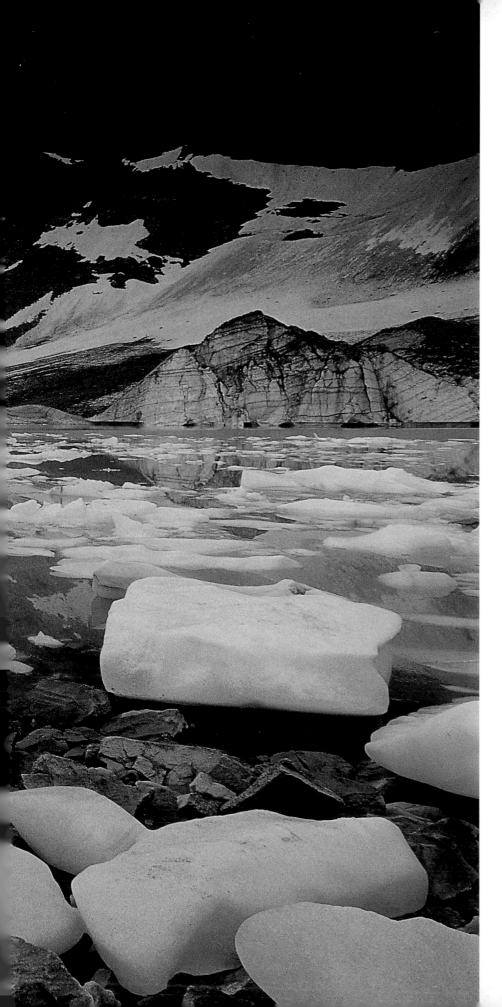

This landscape in Jasper National Park, Alberta—a great cliff, a lake and all its contents and surroundings—has been thoroughly fashioned by and from glacial ice. The sheer north wall of Mount Edith Cavell shades the remnant of what was once a much larger glacier, whose moraine cradles its iceberg-filled meltwater.

Ce paysage du parc national Jasper, en Alberta – la haute falaise, le lac, et tout ce qu'il contient et qui l'environne –, a été entièrement façonné par les glaciers. La paroi escarpée de la face nord du mont Edith Cavell jette de l'ombre sur les restants d'un glacier autrefois beaucoup plus étendu, dont la moraine contient de l'eau de fonte piquée de petits glaciers.

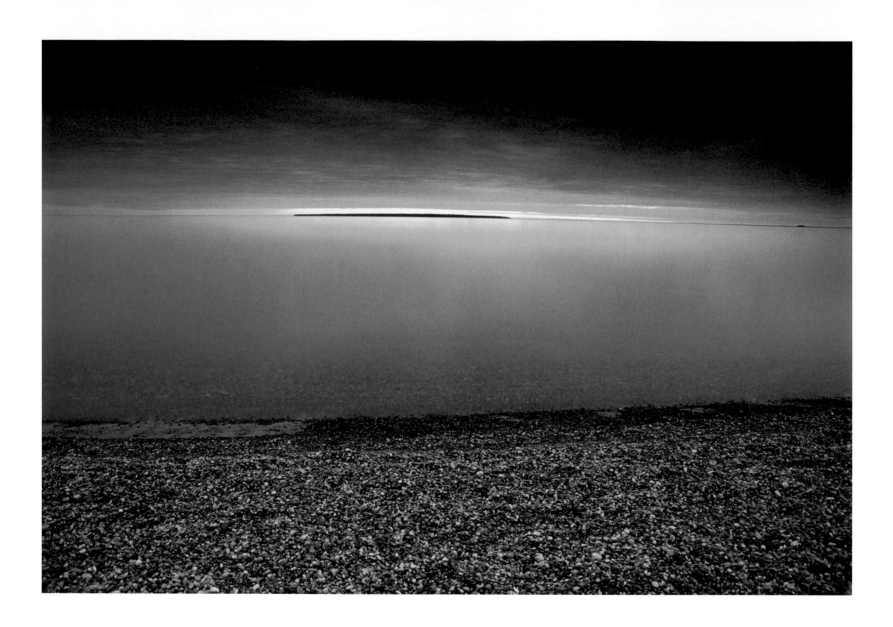

Canada has by far the longest marine coastline in the world. Add to that its millions of lakes and thousands of rivers, and there is enough Canadian shoreline to reach to the moon and back many times over. Shown here are the banks of the Athabasca River, right, above Athabasca Falls in Jasper National Park, Alberta, in the morning and Agawa Bay, above, in Ontario's Lake Superior Provincial Park at dusk.

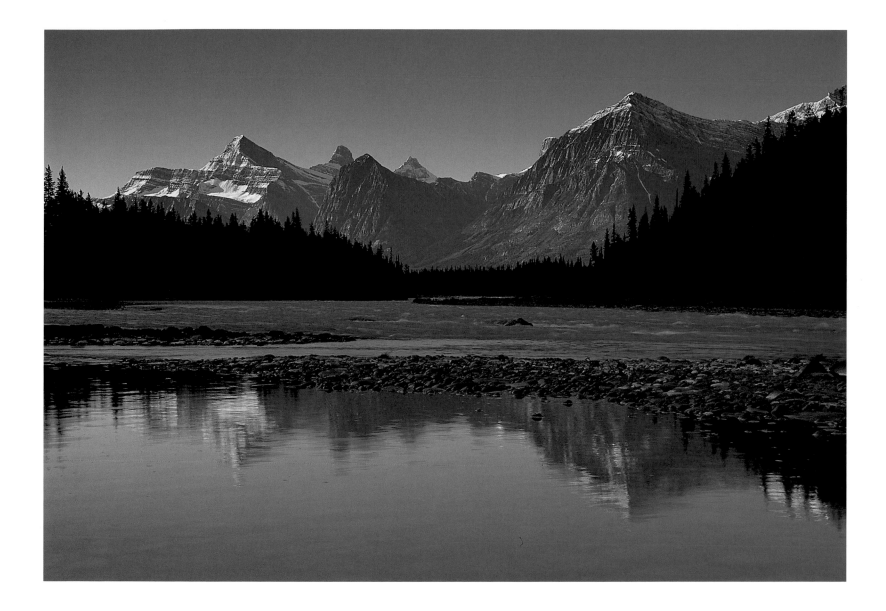

Le Canada a de loin le littoral le plus long au monde. Quand on ajoute à cela
ses millions de lacs et ses milliers de fleuves et de rivières, on obtient des côtes
suffisamment longues pour atteindre la lune et en revenir plusieurs fois. On voit
ici les berges de la rivière Athabasca, ci-dessus, au-dessus des chutes du même
nom, dans le parc national Jasper, en Alberta, le matin et la baie Agawa, à gauche,
dans le parc provincial du lac Supérieur, en Ontario, au crépuscule.

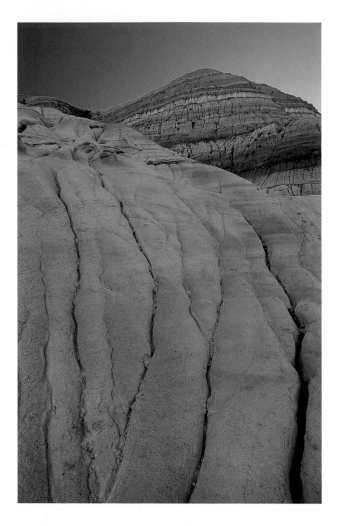

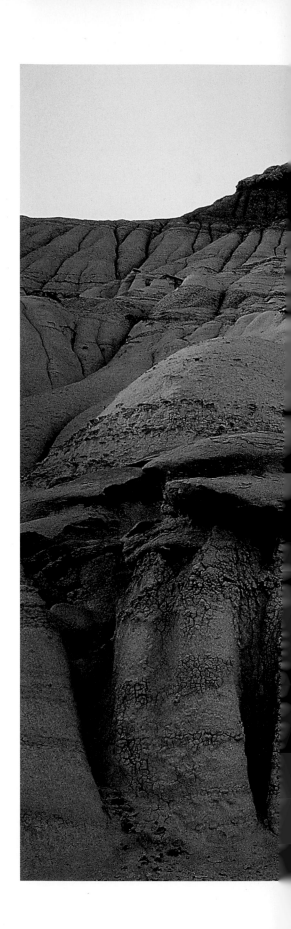

The Hoodoos, south of Drumheller, Alberta, are part of the badlands that flank the Red Deer River. The barren, deeply scored terrain looks just like the sort of place in which you would discover bones, and bones there are—100-million-year-old dinosaur bones by the thousands—in one of the most important paleontological areas on Earth.

L'escarpement des Hoodoos, au sud de Drumheller, en Alberta, fait partie des badlands bordant la rivière Red Deer. Ce terrain rude et accidenté semble tout à fait propice à la découverte d'ossements de dinosaures, et de fait, il s'agit d'un des dépôts paléontologiques les plus importants de la planète, qui recèle des milliers d'os de dinosaures vieux de 100 millions d'années.

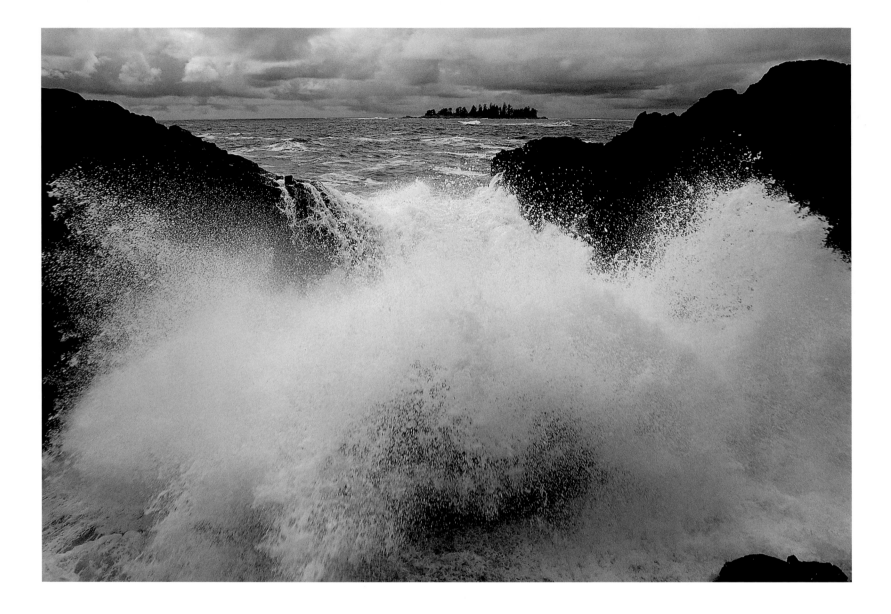

A short trail leads to Wya Point, one of the best places in Vancouver Island's Pacific Rim National Park from which to observe the power of the open ocean, above. Near Black Brook in Cape Breton Highlands National Park, Nova Scotia, the granite shores are exposed to the full swell of the Atlantic, right.

Un court sentier mène à la pointe Wya, l'un des meilleurs endroits du parc national Pacific Rim, sur l'île de Vancouver, pour observer la puissance de l'océan, ci-dessus. Près de Black Brook, dans le parc national des Hautes-Terres-du-Cap-Breton, en Nouvelle-Écosse, les rochers de granit sont exposés aux assauts de l'Atlantique, à droite.

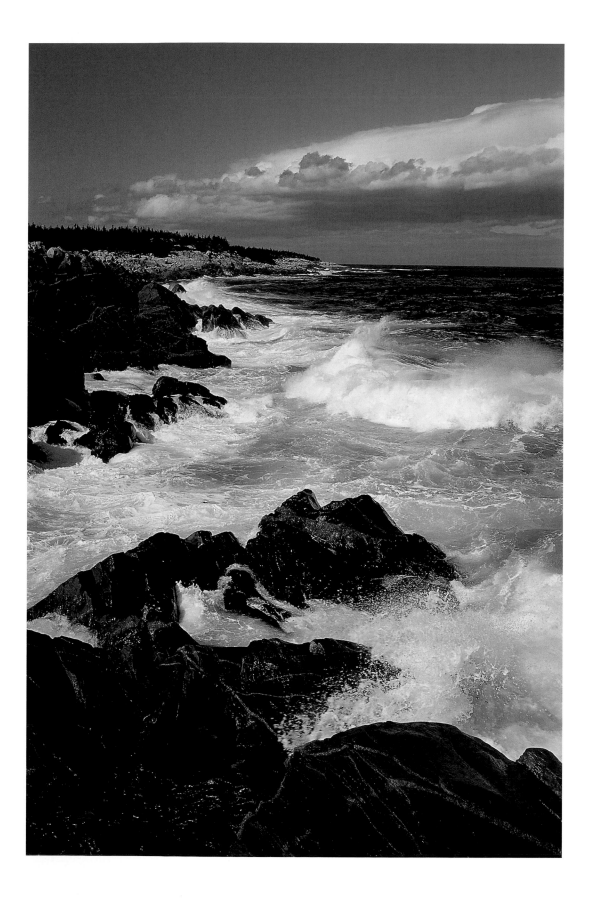

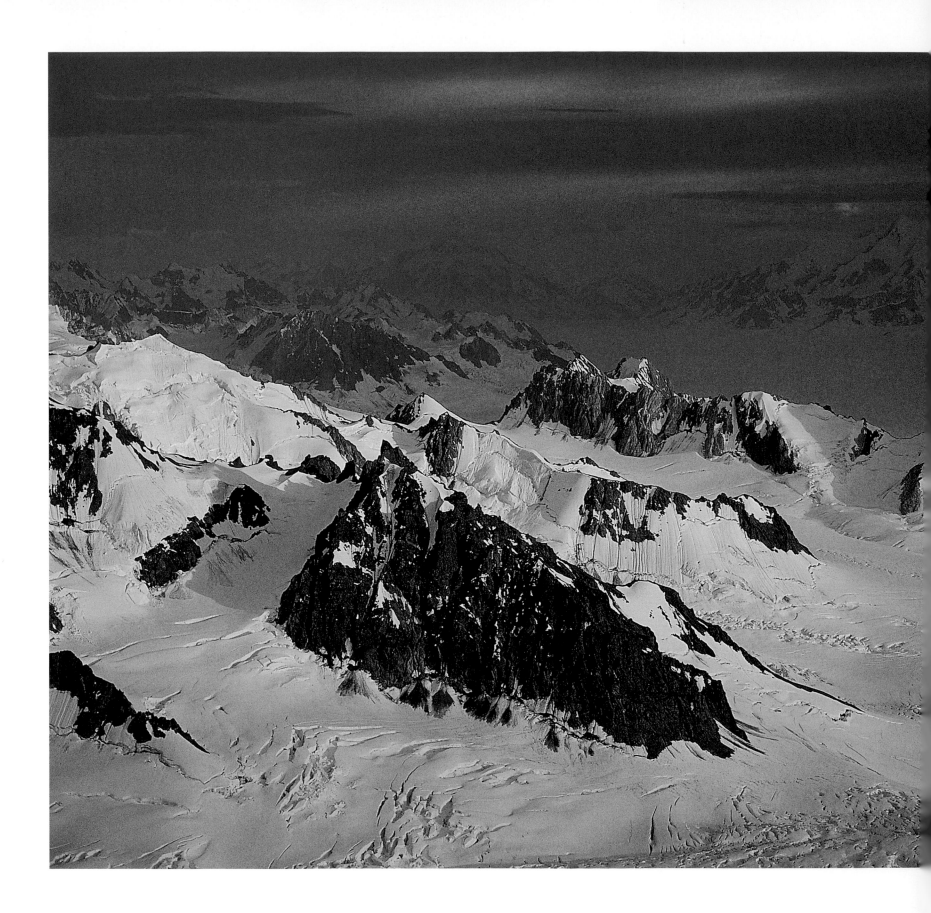

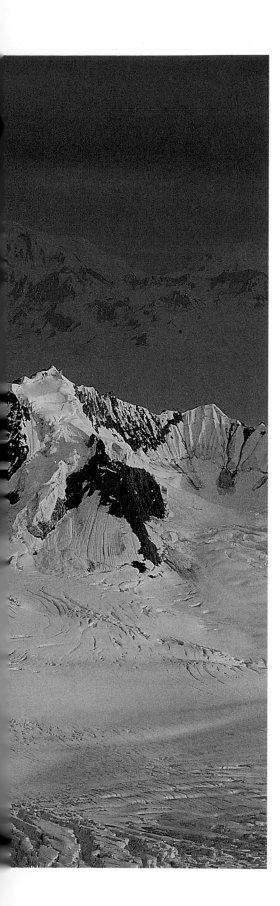

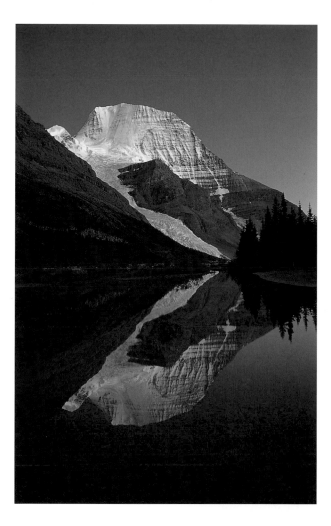

A vast icefield surrounds the largest peaks of Kluane National Park's St. Elias Icefield Ranges, left, in Yukon, the greatest coastal mountains on Earth. More than 80 of the highest 100 summits in Canada are found here. Mount Robson, above, seen from Robson Pass in British Columbia, is the highest peak in the Rockies. Its northern slopes all carry permanent ice from the summit to the valley floor, more than two kilometres below.

Dans le parc national Kluane, au Yukon, un vaste champ de glace entoure les cimes de la chaîne Icefield, dans les monts St. Elias, à gauche, les montagnes côtières les plus élevées au monde. Plus de 80 des 100 plus hauts sommets du Canada se trouvent ici. Le mont Robson, ci-dessus, vu du col Robson, en Colombie-Britannique, est le point culminant des Rocheuses. Son flanc nord est recouvert de glace en permanence, du sommet jusqu'à la vallée s'étendant plus de deux kilomètres plus bas.

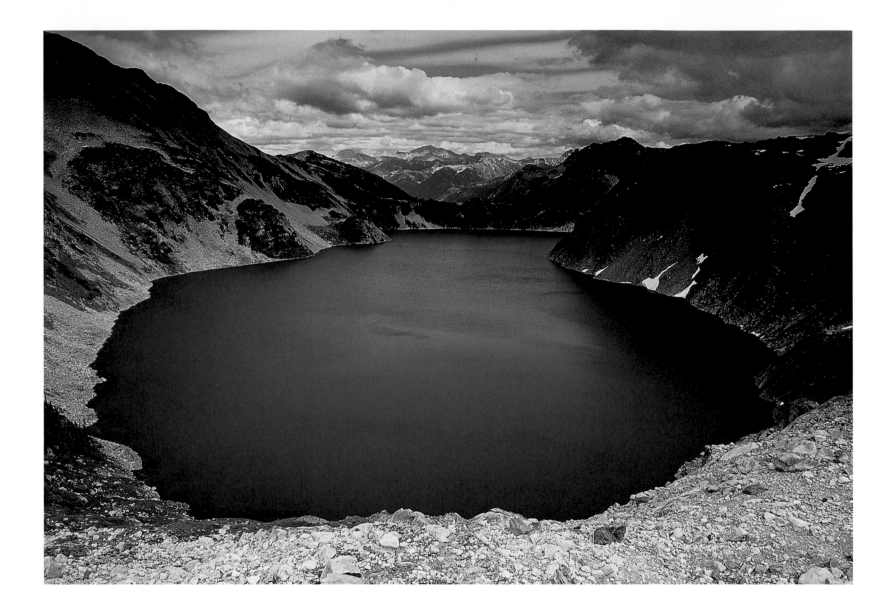

Without its holes, the land would be far less interesting and beautiful. Tundra Lake, above, fills a deep, symmetrical basin at the head of the Stein Valley, in the Coast Mountains of British Columbia. At the south end of Sombrio Beach on Vancouver Island, right, low tide allows access to a sea cave.

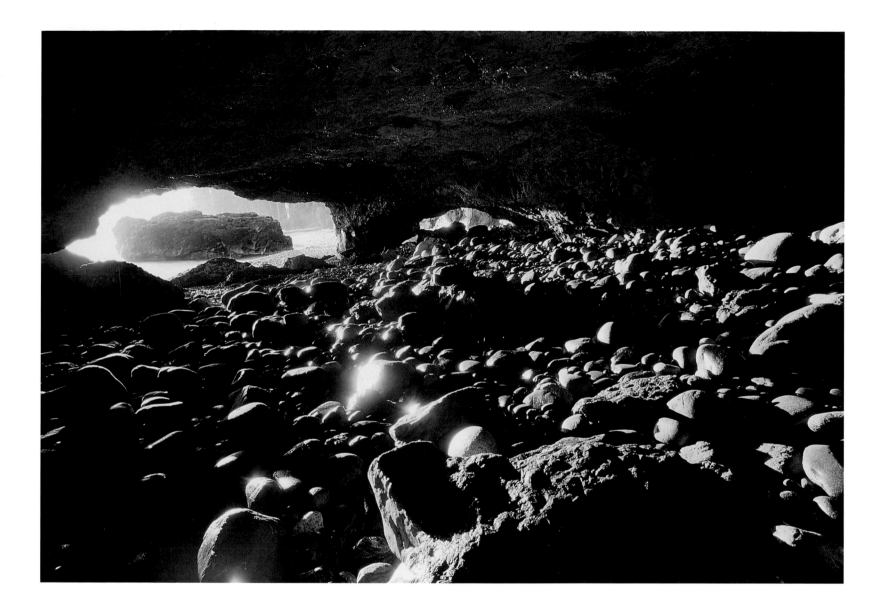

Sans ses cavités, le paysage canadien serait beaucoup moins beau et moins intéressant. Le lac Tundra, à gauche, occupe un profond bassin symétrique à la tête de la vallée Stein, dans la chaîne Côtière de Colombie-Britannique. À la pointe sud de la plage Sombrio, sur l'île de Vancouver, ci-dessus, une caverne marine est accessible à marée basse.

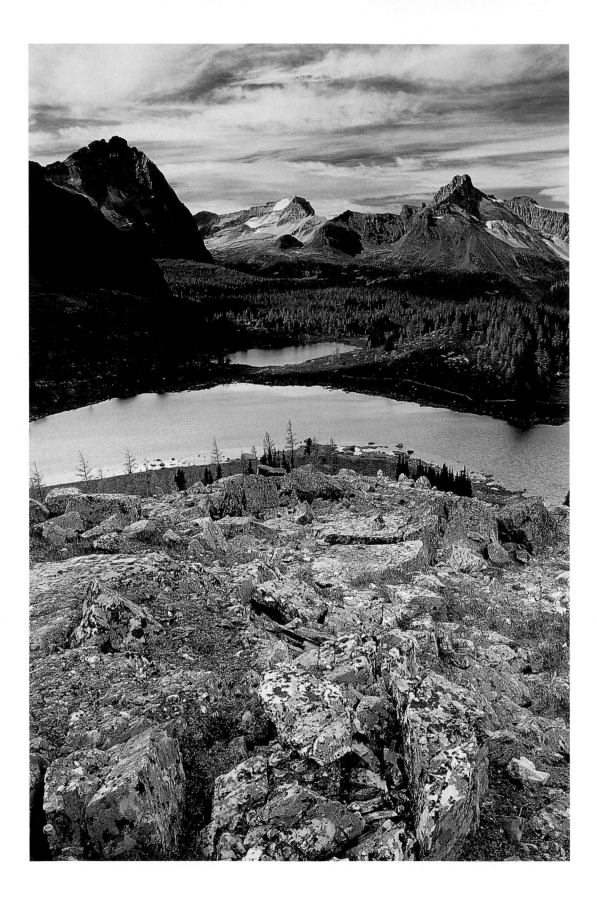

Surrounded by distinctive peaks, including the classic Cathedral Mountain, Opabin Plateau, left, in Yoho National Park, British Columbia, is an alpine basin that is snow-free for only two to three months of the year. At Fulford Harbour, below, on Salt Spring Island, on the other hand, it rarely snows, but in 1996, a metre fell within several hours, accumulating so rapidly that the sea could not melt it right away.

Le plateau Opabin, à gauche, dans le parc national Yoho, en Colombie-Britannique, est entouré de sommets impressionnants comme celui du célèbre mont Cathedral. Ce bassin alpin est enneigé toute l'année, sauf deux ou trois mois. En revanche, il neige rarement à Fulford Harbour, ci-dessous, sur l'île Salt Spring; en 1996, il y est toutefois tombé un mètre de neige en quelques heures, à une telle cadence que l'eau de mer ne réussissait pas à la faire fondre immédiatement.

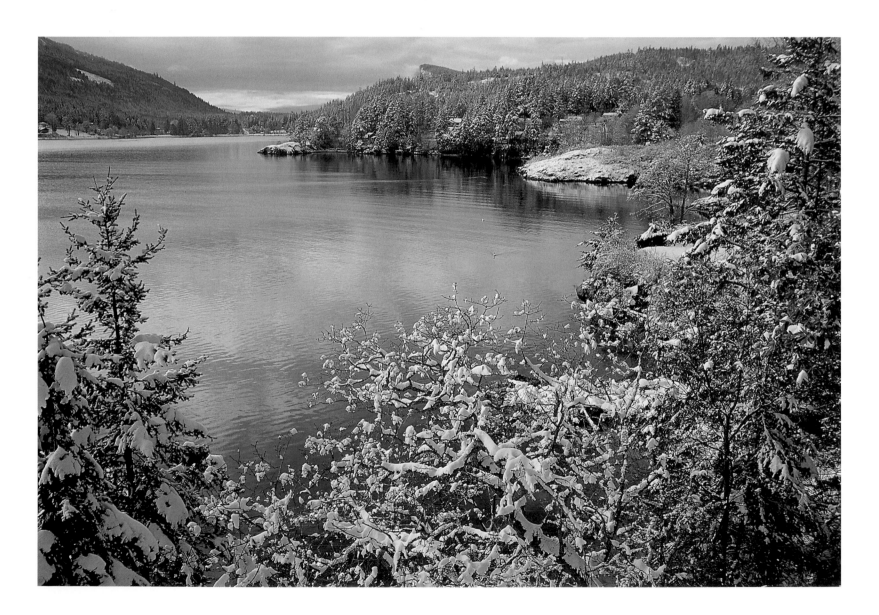

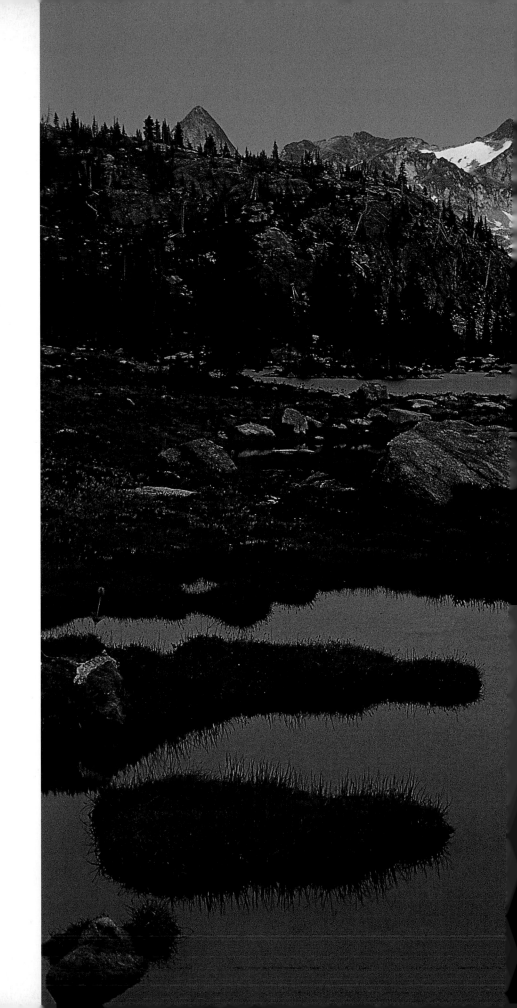

The scenery explains why Valhalla Provincial Park, in British Columbia, is named for the paradise of Norse mythology. All is not idyllic here, however. The numerous tranquil ponds in the meadows that surround Gwillim Lakes, where this photograph was taken, breed some of the nastiest mosquitoes in the mountains.

En voyant ce paysage, on comprend facilement pourquoi le parc provincial Valhalla, en Colombie-Britannique, porte le nom du paradis dans la mythologie nordique. Tout n'est pas cependant pas idyllique dans cette région. Les nombreuses mares d'eau stagnante qui entourent les lacs Gwillim, où cette photo a été prise, sont des terrains d'éclosion parfaits pour certains des moustiques les plus redoutables des montagnes.

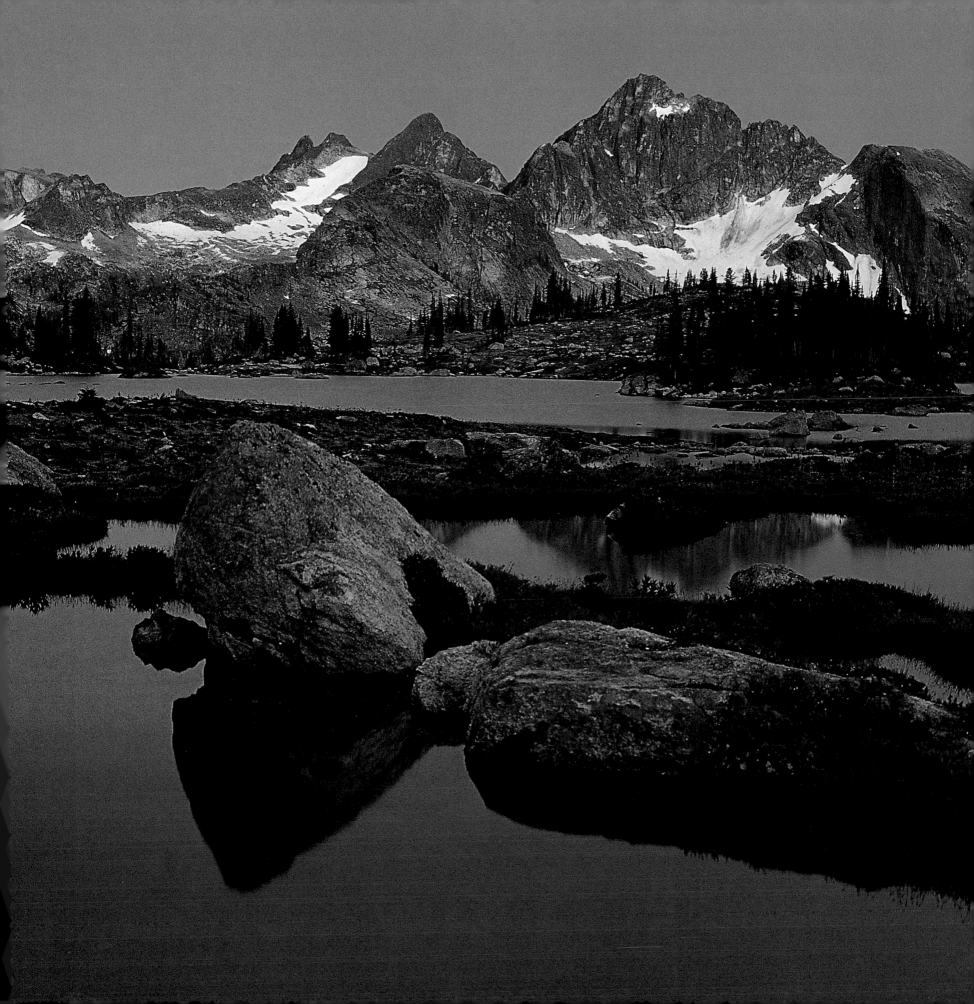

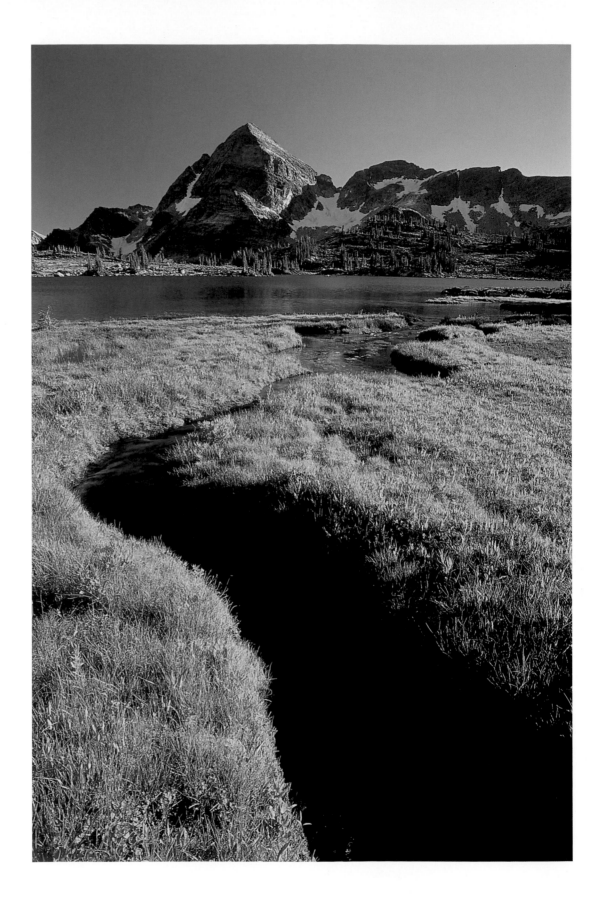

Water from an emerging spring carves its way across a lush meadow at Gwillim Lakes, Valhalla Provincial Park, British Columbia, right, while meltwater snakes down the Caribou Glacier, far right, in Auyuittuq National Park in Nunavut.

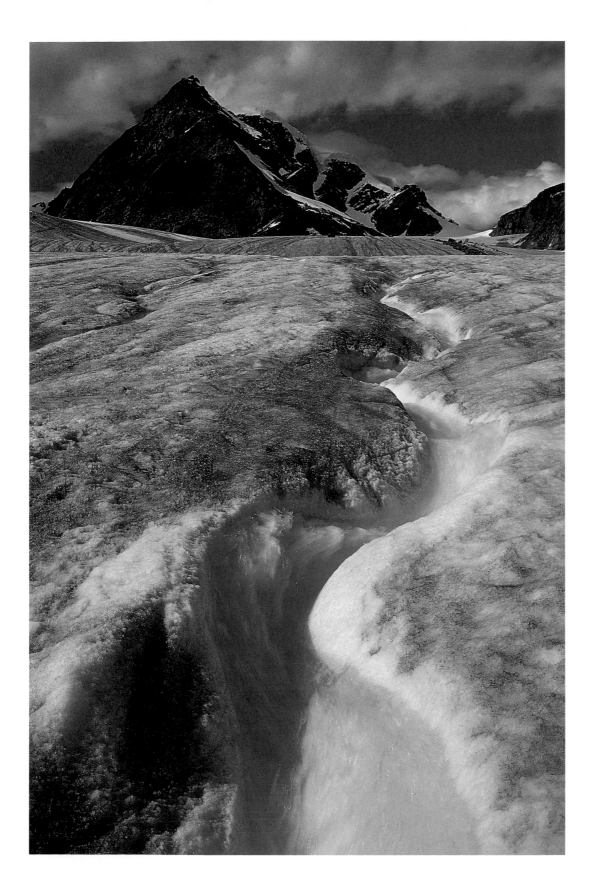

L'eau d'une source jaillissante se fraie un chemin dans un pré verdoyant près des lacs Gwillim, dans le parc provincial Valhalla de Colombie-Britannique, à l'extrême gauche, tandis que l'eau de fonte descend en serpentant le glacier Caribou, à gauche, dans le parc national Auyuittuq, au Nunavut.

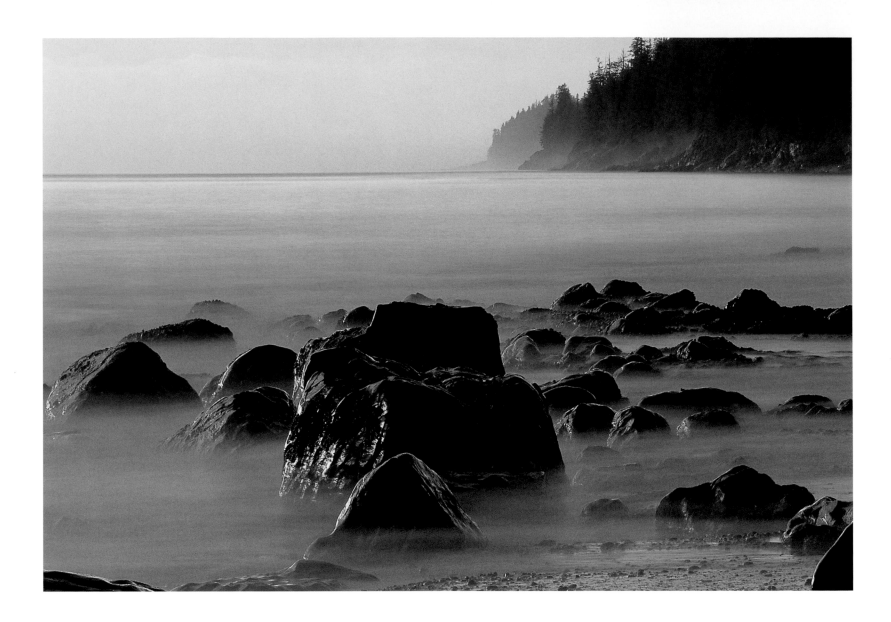

Surf rushing around the rocks at Mystic Beach, Vancouver Island, leaves behind a layer of "mist" during a long evening exposure, above. This is not artifice so much as the camera's ability to document slices of time differently than our eyes can; in the same way, we do not see the wing of a hummingbird in flight but, rather, merely a transparent blur. The Yoho River in Yoho National Park, British Columbia, appears to steam, right, because the freezing water is positively tepid when compared with the minus-30-degree temperatures of the surrounding air.

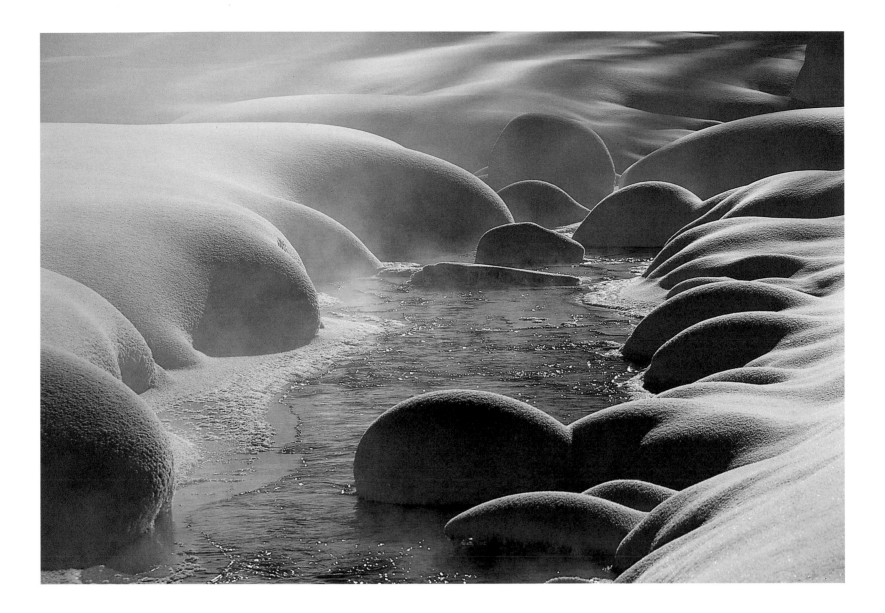

En s'écrasant contre les rochers de la plage Mystic, sur l'île de Vancouver, les vagues laissent derrière elles un fin brouillard sur cette photo à longue pose prise en soirée, à gauche. Il ne s'agit pas d'un artifice, mais d'un exemple montrant que l'appareil photo peut capter des tranches de temps différemment de nos yeux, tout comme il nous fait voir les ailes d'un colibri là où nous ne percevons qu'une petite tache floue et translucide. La rivière Yoho, dans le parc national du même nom, en Colombie-Britannique, ci-dessus, est couverte de vapeur parce que ses eaux très froides paraissent carrément tièdes comparativement à la température ambiante de moins 30 degrés.

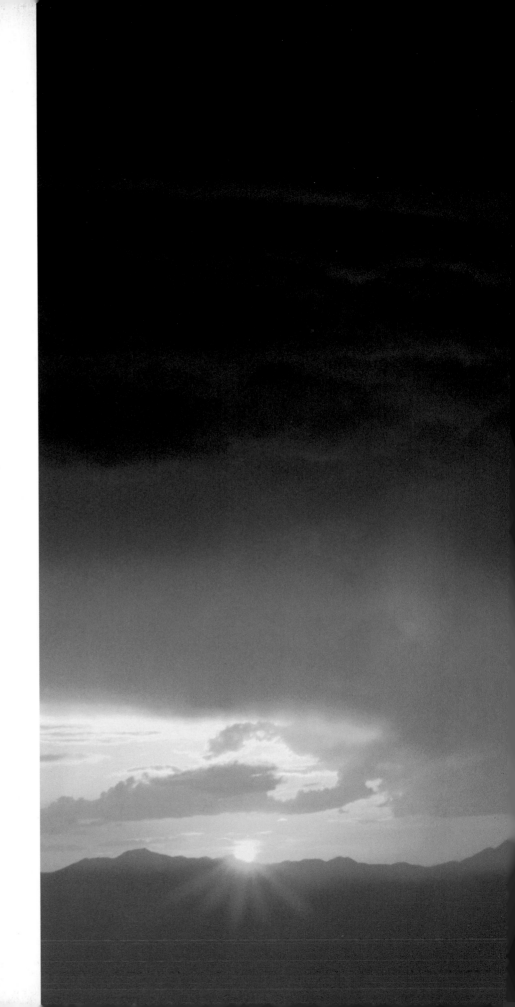

Overlooking a fjordlike lake in the valley more than 1,500 metres below, the meadow summit of Idaho Peak in the Selkirk Mountains of British Columbia was filled with alpine wildflowers. At sunset, intense strikes of lightning lasting as long as a full second instantly set fire to trees along the nearby ridge. The next morning, a sow grizzly and her two cubs were spotted ambling near the site from which the picture was shot.

Surplombant un lac semblable à un fjord dans la vallée située plus de 1 500 mètres plus bas, le sommet herbeux du mont Idaho, dans les monts Selkirk de Colombie-Britannique, est parsemé de fleurs alpines. Au coucher du soleil, de violents éclairs durant parfois une bonne seconde ont enflammé des arbres le long de la crête voisine. Le lendemain matin, une ourse grizzly et ses deux oursons ont été aperçus près de l'endroit où cette photo a été prise.

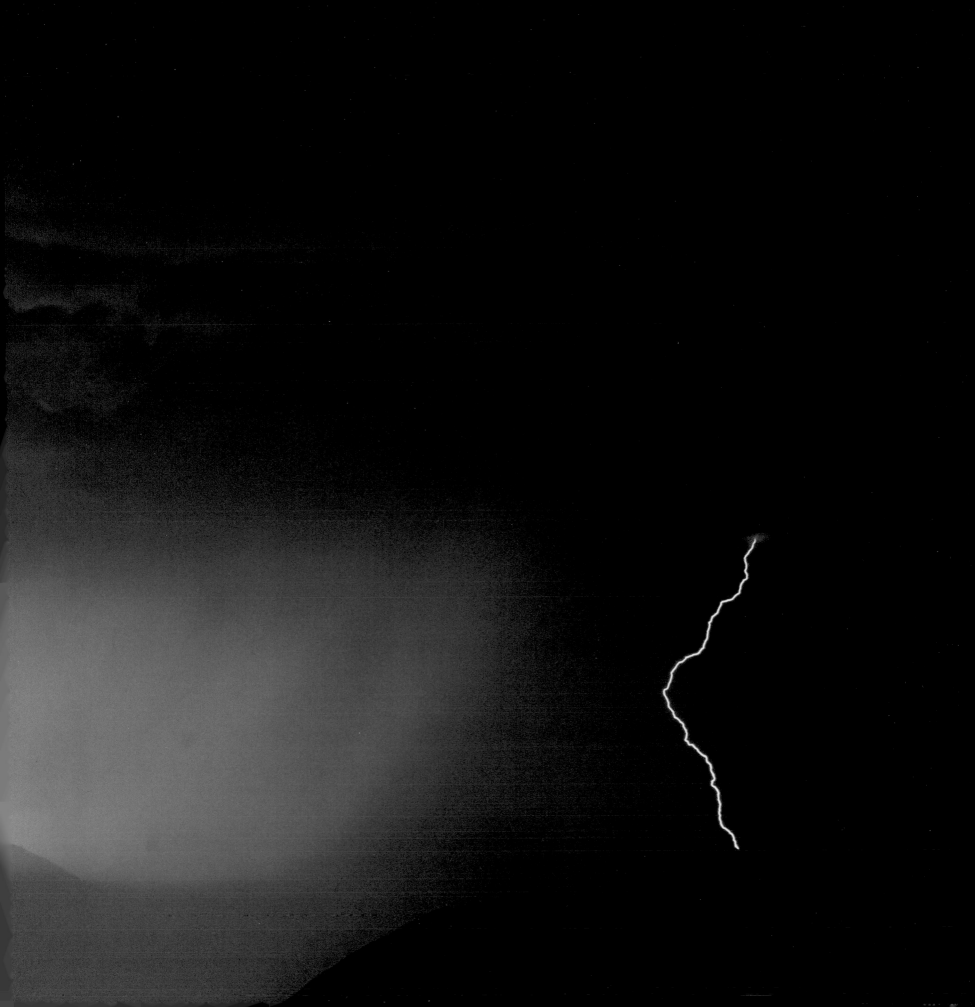

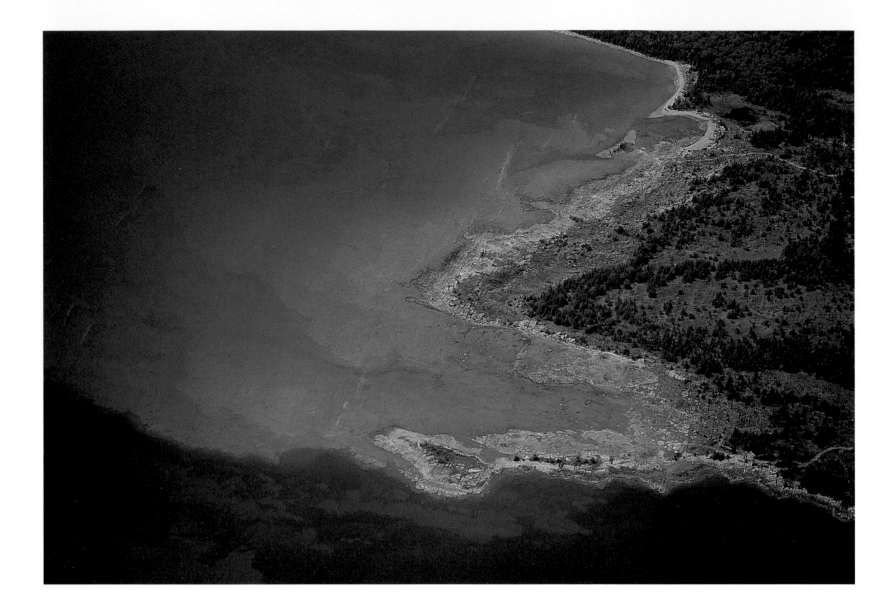

Aerial photographs reveal a country made beautiful by the massive overburden of ice. Glaciers ground and polished the stone of the islands of Georgian Bay, Ontario; above, the limestone along the south shore of Manitoulin Island. The slopes of the Spectrum Mountains in British Columbia, right, derive their colours from rock oxidized in the pressure cooker of sulphurous volcanic fumes confined under an icecap.

Ces photos aériennes révèlent une région magnifique, façonnée par le lourd manteau des glaciers qui ont grugé et poli la pierre des îles de la baie Georgienne, en Ontario, comme le grès de la rive sud de l'île Manitoulin, ci-dessus. Les pentes des monts Spectrum, en Colombie-Britannique, à droite, tirent leurs couleurs de la roche oxydée par les vapeurs sulfureuses d'origine volcanique emprisonnées sous un champ de glace, dans une véritable marmite à pression naturelle.

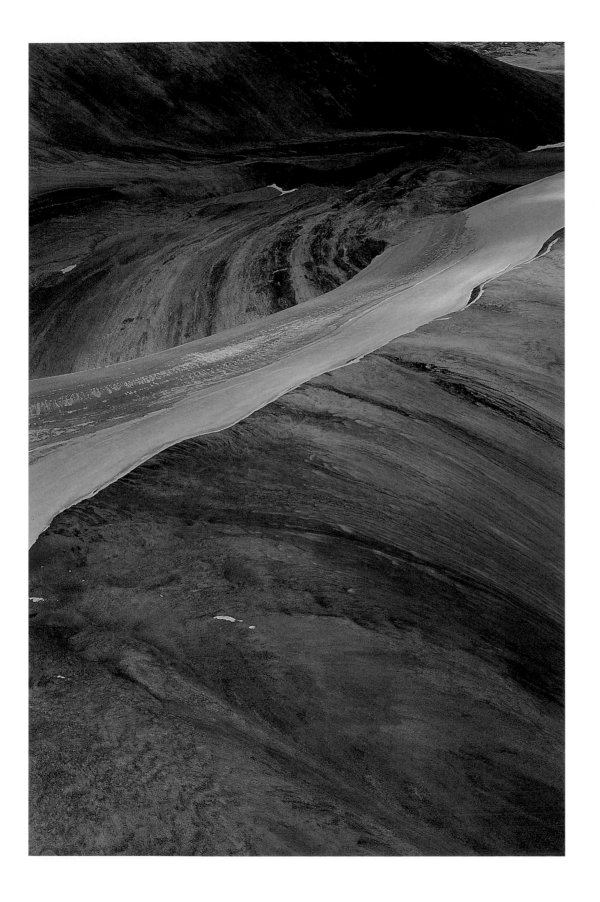

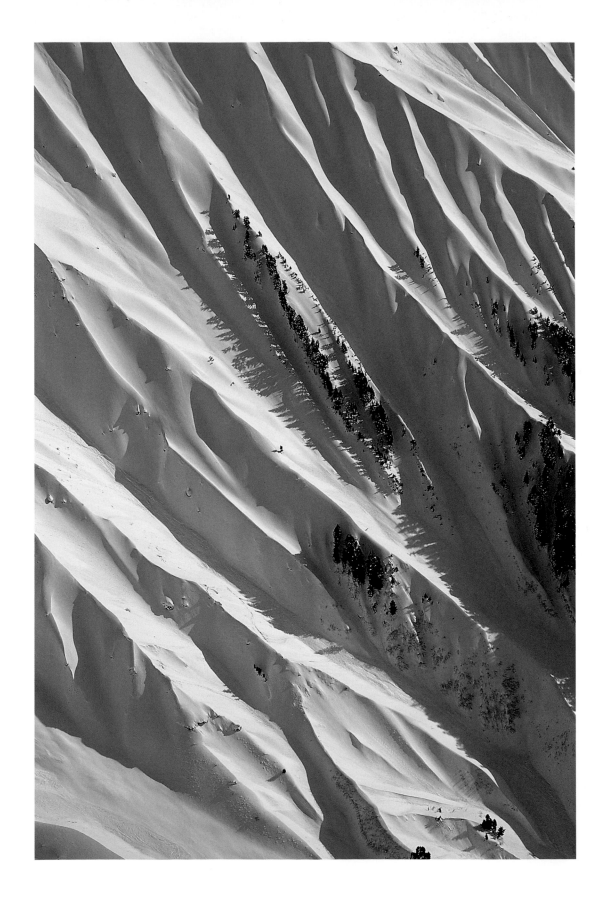

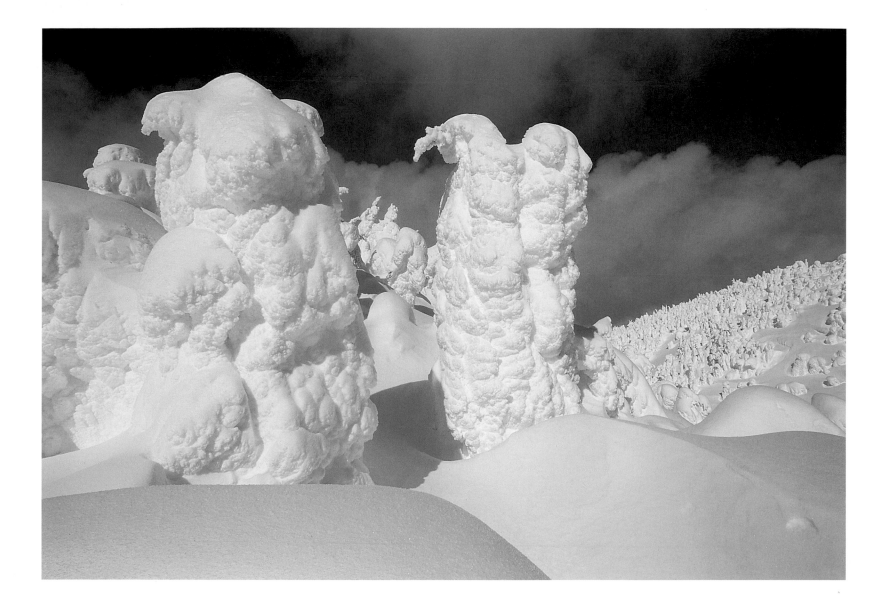

Two winter scenes from British Columbia: an overhead view of the fluted slopes of Mount Garibaldi, a volcano near Squamish, left; and wind-blasted snow ghosts at Sun Peaks, above, near Kamloops. Snow simplifies the landscape and purifies its forms. Under the same light in summer, neither composition would make an effective photograph.

Ces photos d'hiver prises en Colombie-Britannique montrent les pentes cannelées du volcan Garibaldi vu du haut des airs, près de Squamish, à gauche, et les fantômes de neige sculptés par le vent à Sun Peaks, près de Kamloops, ci-dessus. La neige simplifie les paysages et en épure les formes. Sous le même éclairage, ni l'une ni l'autre de ces photos ne serait aussi intéressante en été.

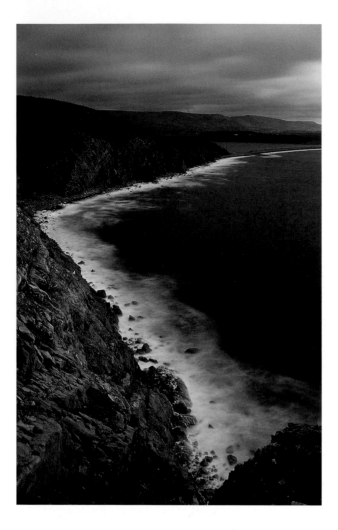

Rugged locales on opposite sides of the country: the view from Cap Rouge, above, along the Cabot Trail on the Gulf of St. Lawrence side of Cape Breton Highlands National Park, Nova Scotia; and Mount Victoria from near Lake Oesa in Yoho National Park, British Columbia, right. From this perspective, the latter is unrecognizable as the same mountain that dominates the famous vista of Lake Louise in Banff, Alberta.

Deux paysages grandioses croqués aux deux extrémités du pays : ci-dessus, la vue du cap Rouge, le long de la piste Cabot du côté du golfe du Saint-Laurent, dans le parc national des Hautes-Terres-du-Cap-Breton, en Nouvelle-Écosse, et à droite, le mont Victoria près du lac Oesa, dans le parc national Yoho, en Colombie-Britannique. Vue sous cet angle, il est difficile de concevoir que ce soit la même montagne qui domine le célèbre paysage du lac Louise, à Banff, en Alberta.

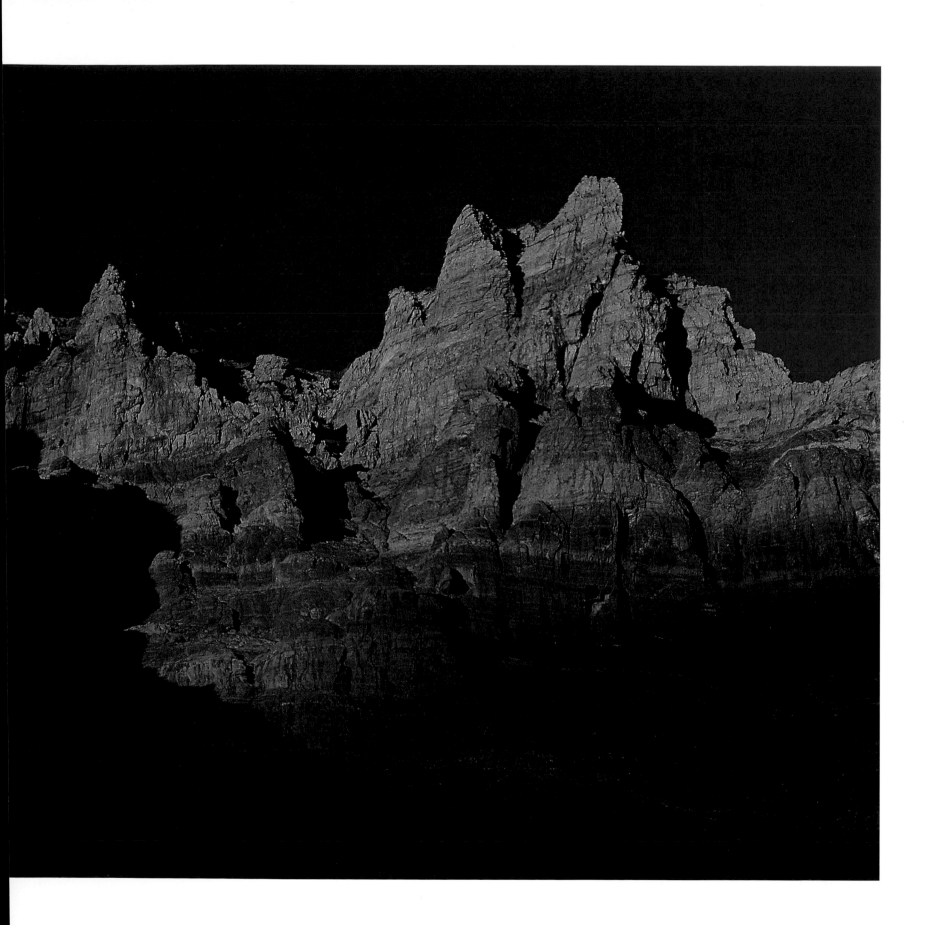

An aerial view looking north from above the Fraser River shows the starting point of the Coast Mountains, which span the length of British Columbia. Of the many mountain chains that make up the Western Cordillera in North America, this range covers the largest area and contains the greatest number of peaks.

Cette vue aérienne vers le nord, au-dessus du fleuve Fraser, montre le point de départ de la chaîne Côtière, qui traverse la Colombie-Britannique du nord au sud. De toutes les chaînes qui composent la cordillère de l'ouest de l'Amérique du Nord, c'est celle qui couvre la plus vaste superficie et compte le plus grand nombre de hauts sommets.

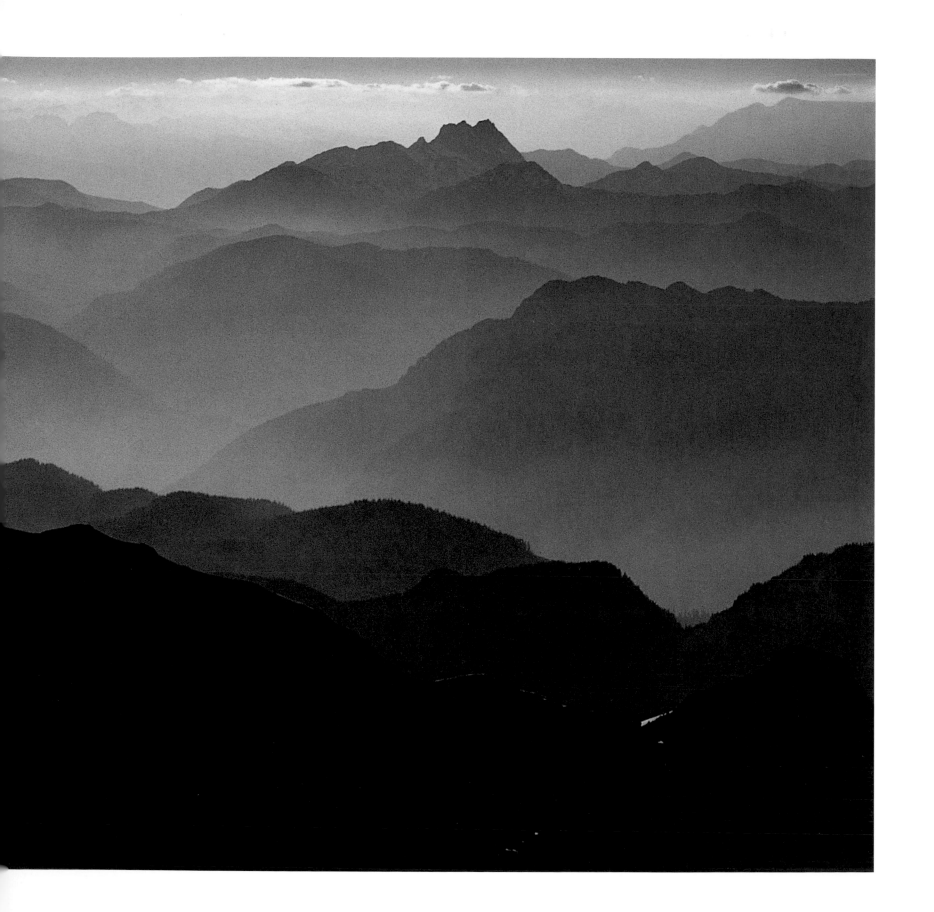

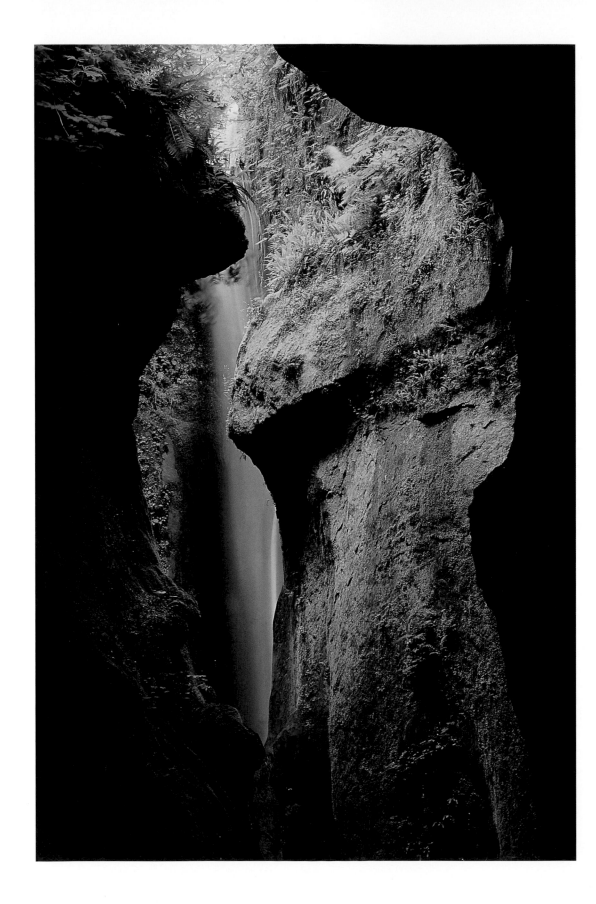

Inside green cathedrals along the rain coast of Vancouver Island: The majestic groves of Sitka spruce in the Carmanah Valley, far right, barely escaped logging before the region was set aside as a provincial park. Found no farther than 100 kilometres inland and including Canada's tallest known tree, the surviving old-growth Sitka represent only about 2 percent of the original coverage. Hidden from view by the forest, with the sound of its waterfall masked by that of the nearby surf, this fern- and moss-lined slot canyon, right, is seldom chanced upon by visitors to Sombrio Beach, a mere 100 metres away.

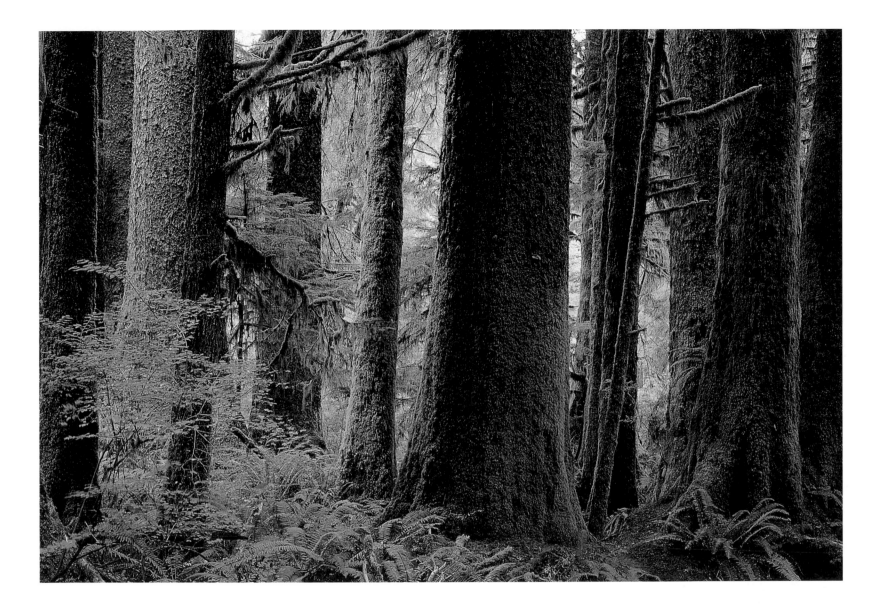

À l'intérieur des cathédrales de verdure bordant la côte pluvieuse de l'île de
Vancouver : les bosquets de majestueuses épinettes de Sitka de la vallée de
Carmanah, ci-dessus, ont échappé de peu aux bûcherons avant que la région ne
soit constituée en parc provincial. Située à 100 kilomètres à peine de la côte,
cette forêt de peuplement ancien d'épinettes de Sitka abrite le plus grand arbre
répertorié au Canada, mais ne couvre plus qu'environ 2 p. 100 de sa superficie
d'origine. Comme il est dissimulé par la forêt et que le bruit de sa chute d'eau est
étouffé par celui des vagues toutes proches, cet étroit canyon tapissé de fougères
et de mousse, à gauche, est rarement découvert par les visiteurs qui fréquentent
la plage Sombrio, à seulement 100 mètres de là.

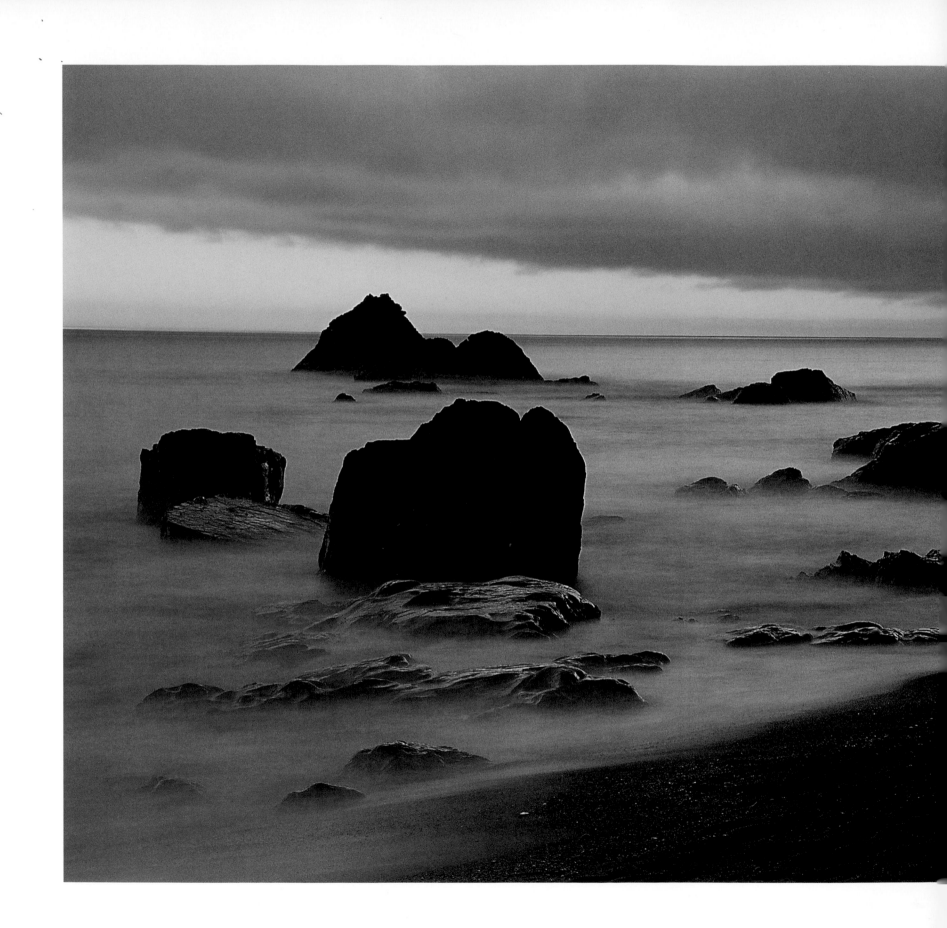

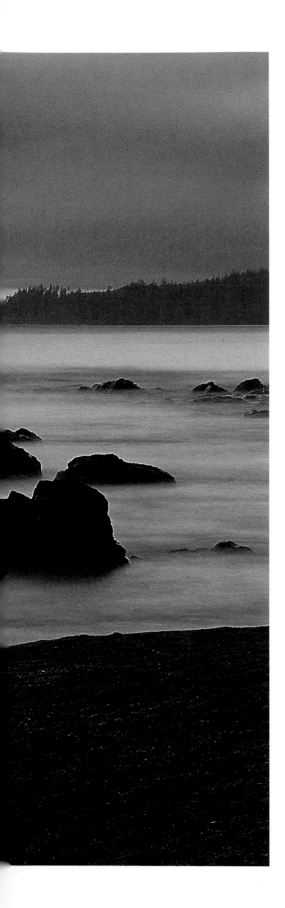

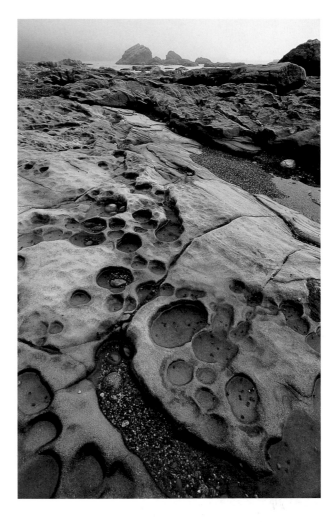

Tide and surf have sculpted impressive rock formations at Sombrio Beach, situated along the Juan de Fuca Trail on the coast of southern Vancouver Island. These photographs were taken within a few metres of each other, one on a misty morning, above, and the other after sunset, left.

La marée et les vagues ont sculpté d'impressionnantes formations rocheuses à la plage Sombrio, le long de la piste Juan de Fuca, sur la côte sud de l'île de Vancouver. Ces photos ont été prises à quelques mètres l'une de l'autre, la première par un matin brumeux, ci-dessus, et la deuxième après le coucher du soleil, a gauche.

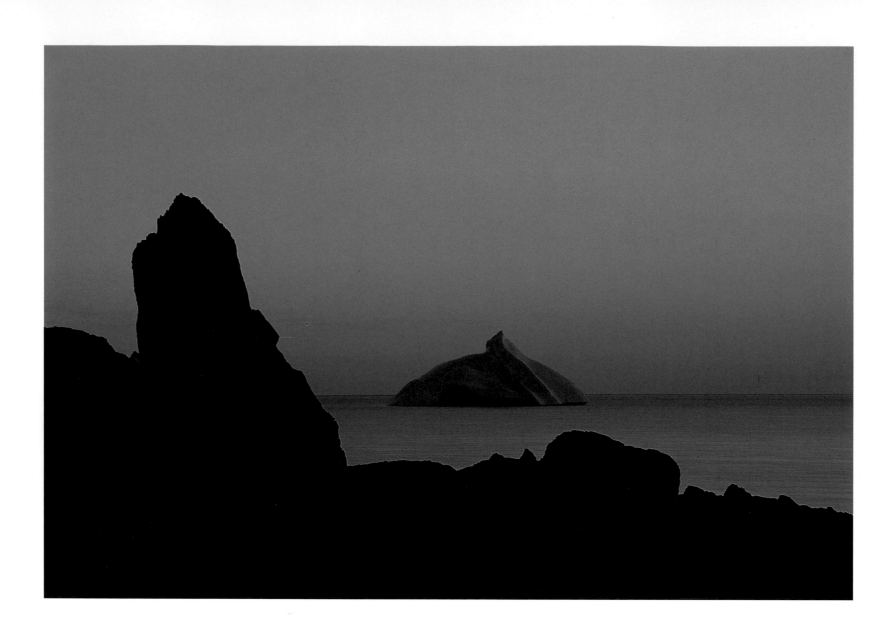

All landscapes continuously change, and all are temporary. An iceberg off Twill-ingate, Newfoundland, above, will melt within a few weeks, marking the end of a three-year journey of transfiguration that began at the toe of a tidewater glacier in Greenland. After a human lifetime, Mount Assiniboine, British Columbia, right, would not be visibly different, but over geological time, glaciers carved it down to its Matterhorn shape in short order.

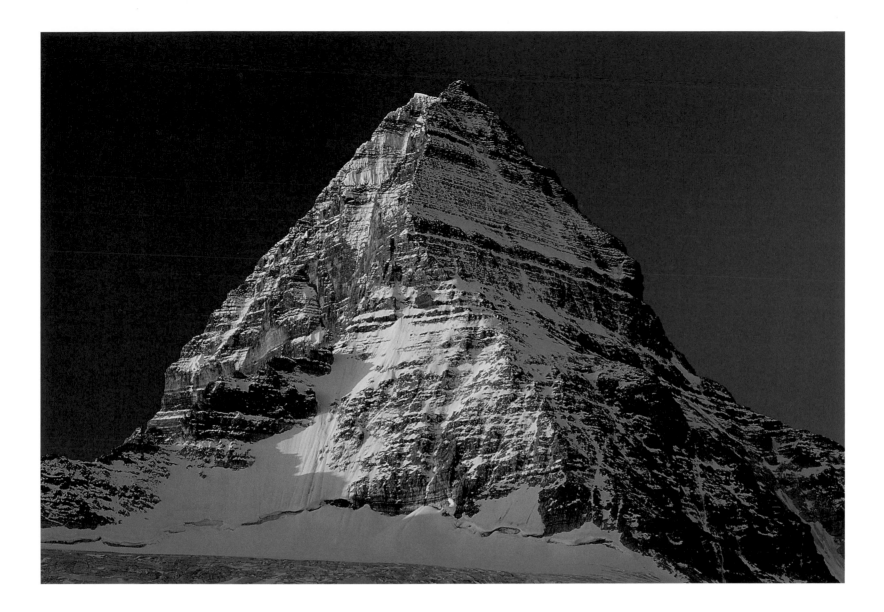

Tous les paysages sont en constante évolution, et tous sont éphémères. Cet iceberg au large de Twillingate, à Terre-Neuve, à gauche, va fondre en quelques semaines, ce qui marquera la fin d'un périple de transfiguration de trois ans entrepris au Groenland, au pied d'un glacier de marée. En l'espace d'une vie humaine, le mont Assiniboine, en Colombie-Britannique, ci-dessus, ne changera pas sensiblement d'apparence; en termes géologiques, toutefois, il a pris rapidement sa forme semblable au Matterhorn sous les assauts des glaciers.

The trail descending from Nub Peak, Mount Assiniboine Provincial Park, British Columbia, passes through a grove of Lyall's larch. The tree adds splendour to the timberline altitudes in the southern Canadian Rockies, but the species does not range north much beyond Alberta's famous Lake Louise.

Ce sentier descendant du mont Nub, dans le parc provincial du Mont-Assiniboine, en Colombie-Britannique, traverse un bouquet de mélèzes subalpins. Cette espèce ajoute à la splendeur des sommets dans la partie sud des Rocheuses canadiennes, à la limite de la forêt, mais elle ne pousse pas beaucoup plus au nord que le célèbre lac Louise, en Alberta.

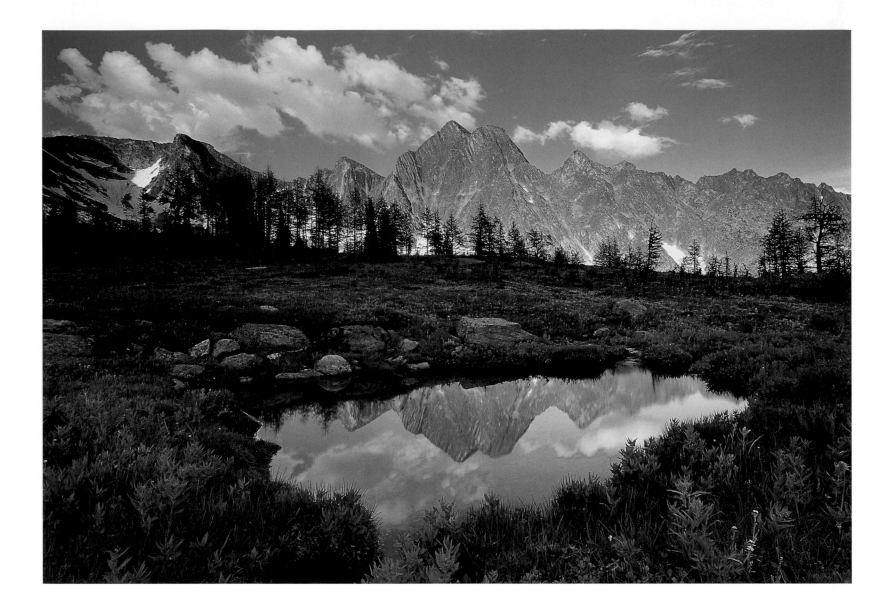

With five national parks and postcard-famous scenes, the Canadian Rockies are renowned the world over. Far less well-known ranges to the west are easily as beautiful. Monica Meadows, above, is a scenic alpine area on the east side of the Purcell Mountains, while on Idaho Peak in the Selkirk Mountains, right, wildflowers grow in profusion.

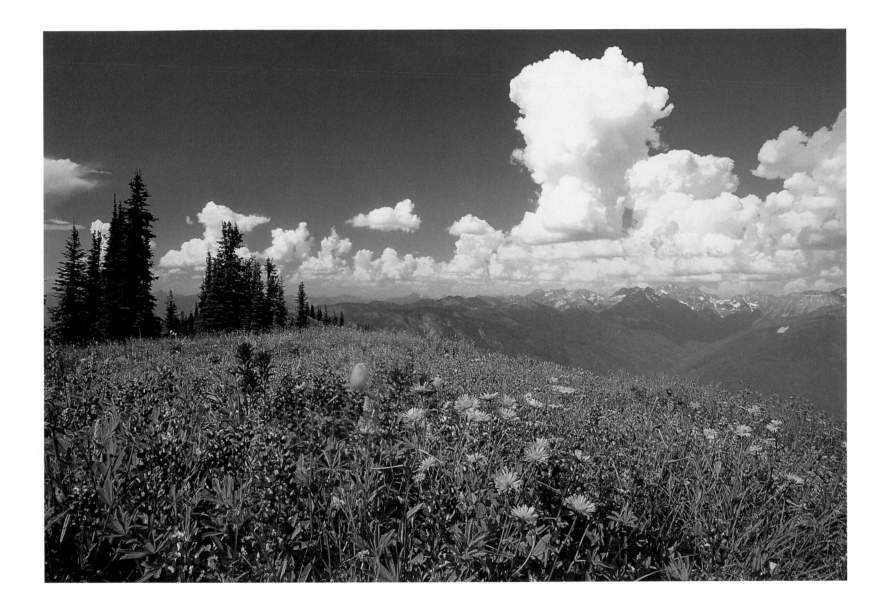

Avec leurs cinq parcs nationaux et leurs paysages de cartes postales, les Rocheuses canadiennes sont réputées dans le monde entier. Mais les montagnes situées plus à l'ouest, beaucoup moins connues, sont certainement aussi belles. Monica Meadows, à gauche, est une pittoresque région alpine sur le flanc est des monts Purcell, tandis que les fleurs sauvages poussent à profusion sur le mont Idaho, dans la chaîne Selkirk, ci-dessus.

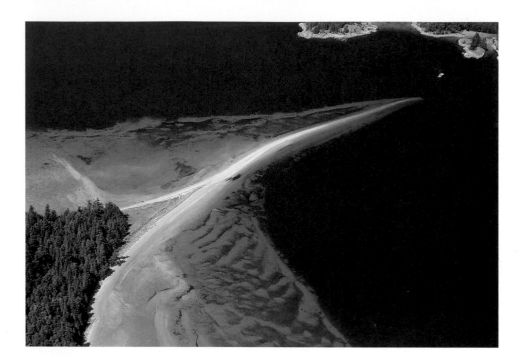

The Duke River, right, flows through the Kluane Ranges, which are part of one of the very few isolated places in Canada that escaped glaciation during the last Ice Age, despite being located in Yukon near the great glaciers of the present-day Icefield Ranges of the St. Elias Mountains. A sand spit, above, reaches across one of the many channels that emerged between Vancouver Island and the mainland when the coastal glaciers receded.

La rivière Duke, à droite, traverse les chaînons Kluane, dans un des très rares endroits isolés du Canada ayant échappé à la dernière glaciation; pourtant, cette région se trouve au Yukon, non loin des grands glaciers qui recouvrent aujourd'hui les chaînons Icefield, dans les monts St. Elias. Une langue de sable, ci-dessus, s'avance dans un des nombreux canaux qui se sont formés entre l'île de Vancouver et le continent lorsque les glaciers côtiers se sont retirés.

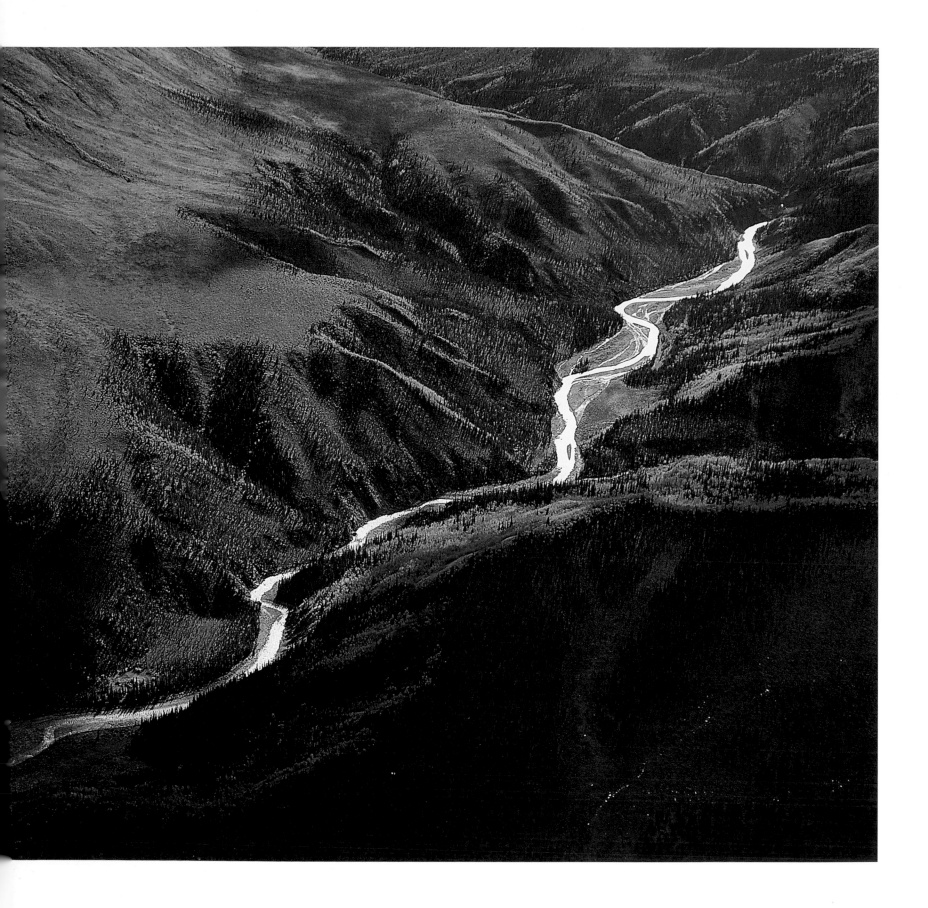

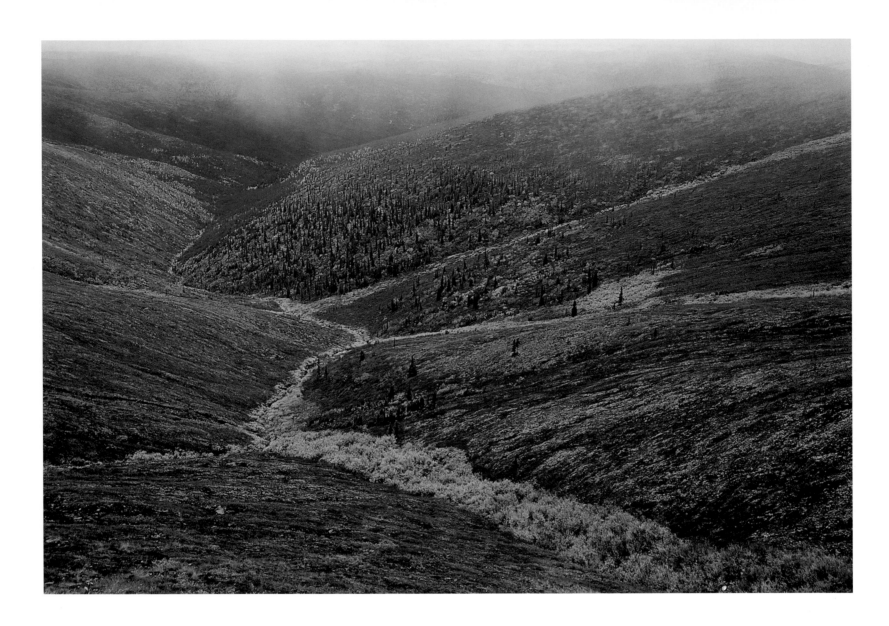

In this late-summer Yukon vista, above, the ground foliage has already turned colour below the Top of the World Highway, a gravel route that stretches across a remote plateau and is one of the most northerly roads on Earth. High above the braided silt-and-gravel flats of the Slims River, two Dall sheep are part of the herd that gives Sheep Mountain in Kluane National Park its name, right.

Dans ce paysage de fin d'été, au Yukon, les feuilles des plantes couvre-sol ont déjà changé de couleur, ci-dessus, au bord de la route Top of the World; cette route de gravier, parmi les plus au nord au monde, traverse un plateau isolé. Deux mouflons de Dall observent de haut les battures de la rivière Slims, où s'entremêlent le limon et le gravier, à droite; ils font partie du troupeau qui a donné son nom au mont Sheep, dans le parc national Kluane.

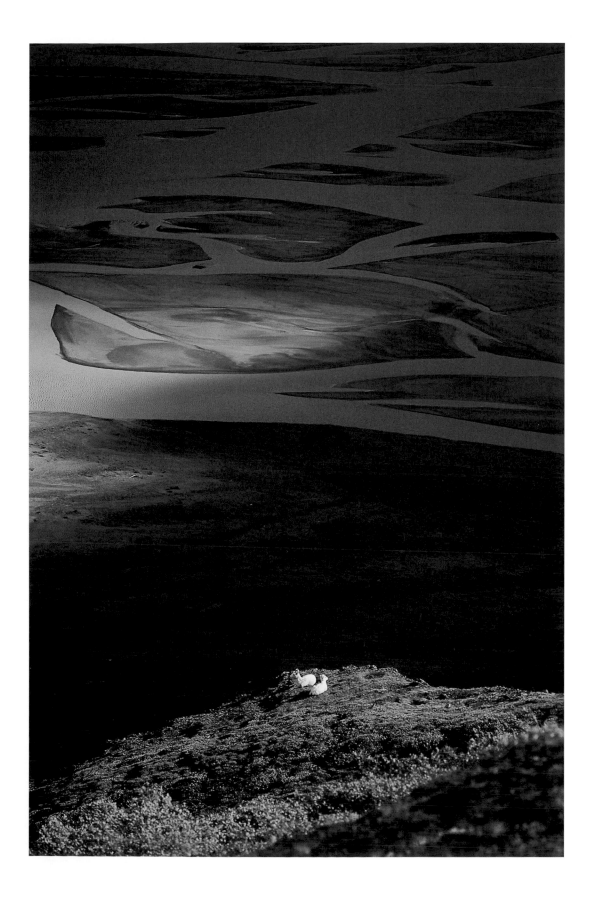

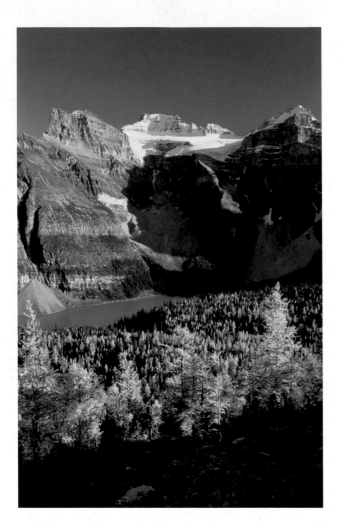

Larch Valley above Moraine Lake is probably the most popular fall hike in Banff National Park, Alberta, but to see both the lake and the golden larches in the same view, above, one must leave the trail. An ascent up the slopes of Mumm Peak in Mount Robson Provincial Park, British Columbia, gives the best views of Berg Lake and the north face of Mount Robson, right.

La vallée Larch, au-dessus du lac Moraine, est probablement l'une des destinations de randonnée les plus populaires en automne au parc national Banff, en Alberta, mais il faut quitter le sentier pour voir à la fois le lac et les mélèzes dorés qui le surplombent, ci-dessus. L'ascension du pic Mumm, dans le parc provincial du Mont-Robson, en Colombie-Britannique, offre les plus belles vues du lac Berg et de la face nord du mont Robson, à droite.

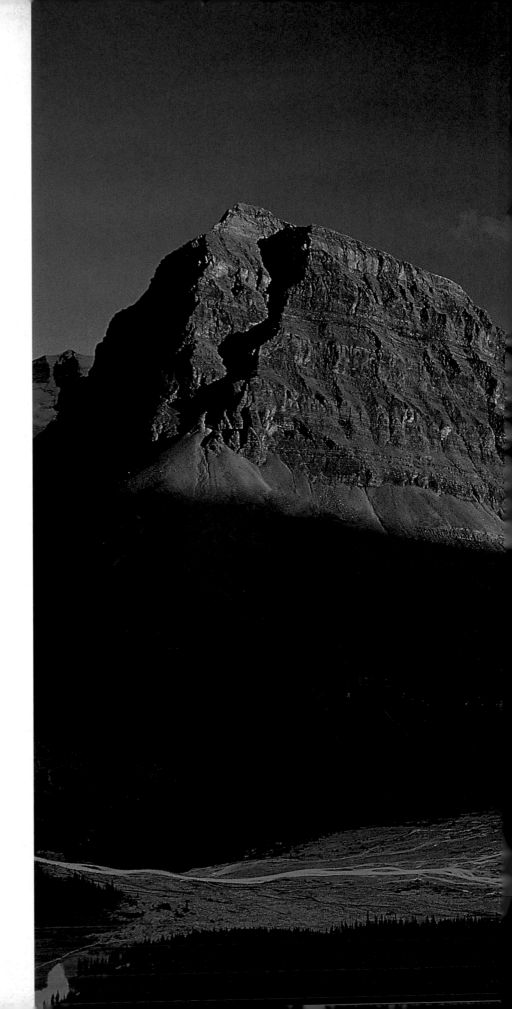

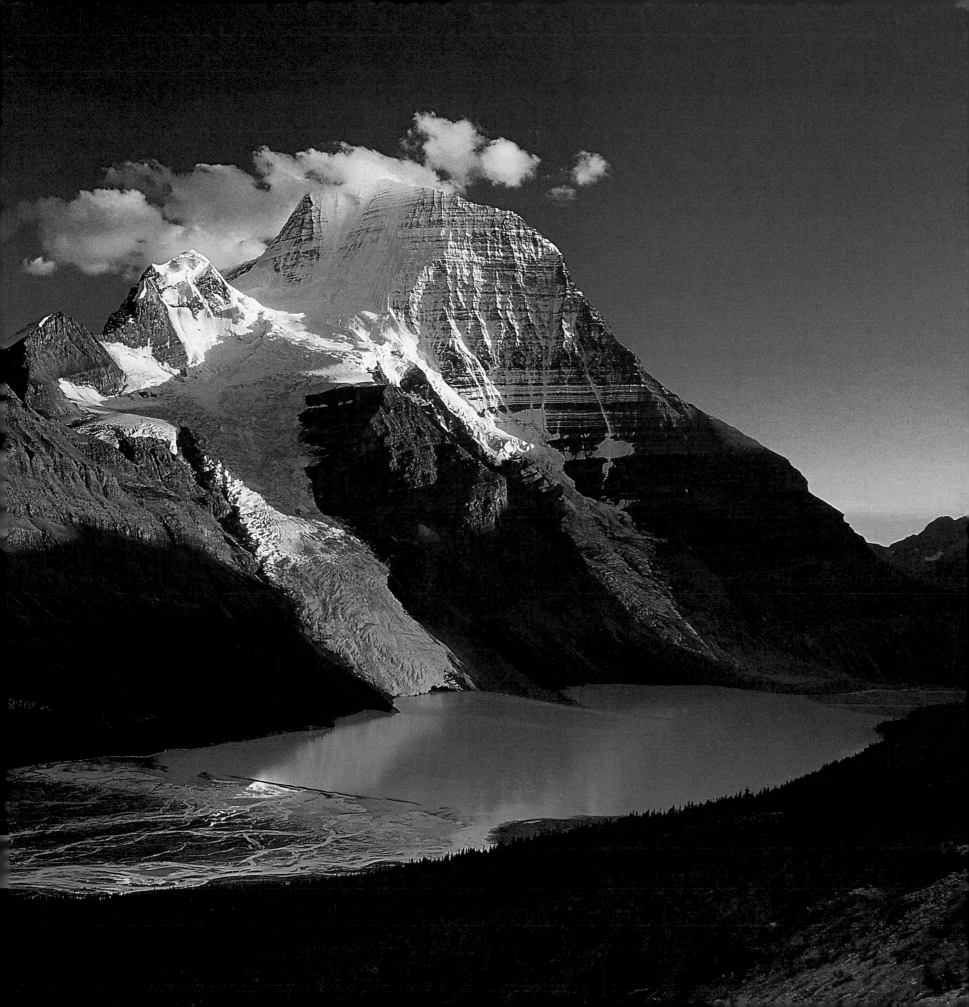

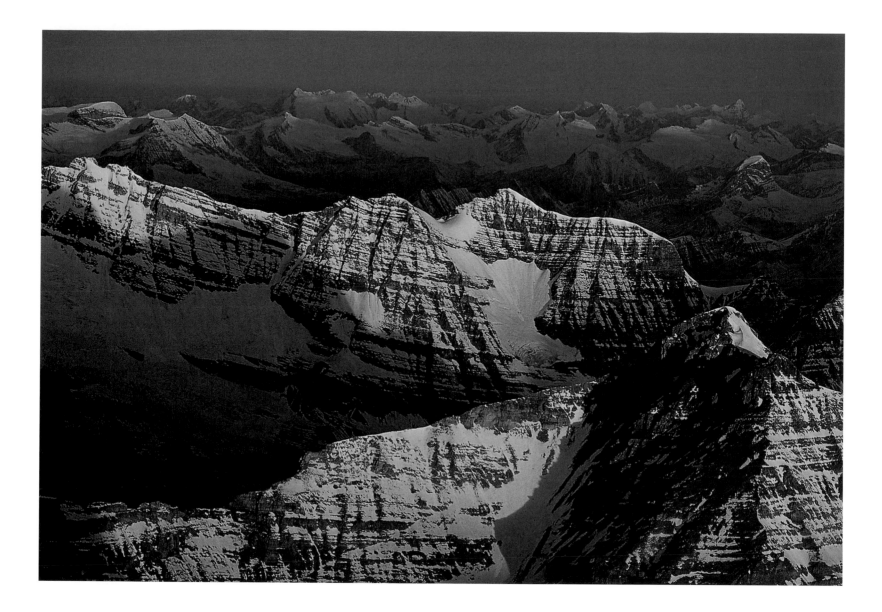

Willow and bearberry colour treeless slopes in the Richardson Mountains, Yukon, near the Dempster Highway in late August, left. Fresh snow brightens the slopes of some of the hundreds of peaks visible from the summit of Mount Temple, Banff National Park, Alberta, above, at sunrise in early fall.

À la fin d'août, les saules et le raisin d'ours colorent les pentes sans arbres des monts Richardson, au Yukon, près de la route Dempster, à gauche. Au début de l'automne, une couche de neige fraîche illumine au lever du soleil les flancs de quelques-uns des centaines de sommets visibles du haut du mont Temple, ci-dessus, dans le parc national Banff, en Alberta.

Photo Index

Index des photographies